U0008065

薪傳

薪傳

古碧玲 著

目次

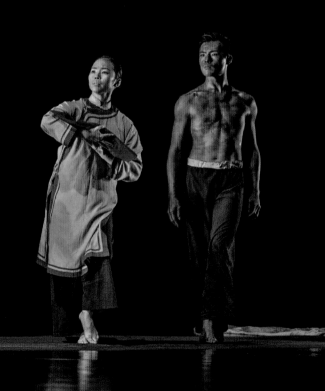

第八代《薪傳》舞者李姿君 黃立捷與夥伴排練〈死亡與新生〉2022／劉振祥攝影

序

吶喊與突圍

林懷民

一九七八春天，我在洛克菲勒三世基金會的獎助下到紐約遊學，住進五十八街的小公寓。幾條街外就是哈德遜河，偏僻，荒涼。薄牆外，車聲人聲聲聲入耳，爛床，廁浴，小廚房，加上我的行李箱，幾乎不能動彈。沒到布魯克林或皇后區租屋，只因我出國前演出意外的腳傷未癒，保險給付的復健師在西五十七街。

深夜，我不時被摔破酒瓶和罵街的聲音吵醒。每天早上，上班族急促的腳步聲是我的鬧鐘。往往未吃早餐，我就出門，到街角買《紐約時報》。美中關係日益密切，中國表演藝術團就要到林肯中心演出。臺美關係崩裂只在旦夕。我困坐陋室，無力，想家，想自己怎麼流落到這個牢籠裡。

那時，我沒想到，鄉愁可以是一齣舞劇的種子。

少年時讀舊俄小說，夢想將來也寫厚厚的家族小說。紐約遙想嘉義新港，才發現自己對林家的事知道得很少，兜起來，也許只能寫個三五千字。

我想念在臺灣的舞者。

我們是叛逆的孩子，跳出社會就業的正途，跑去跳舞。雲門草創的年代，學舞的孩子交學費，花錢做服裝，演出時銷票，沒聽說跳舞可以賺錢。

舞蹈系畢業的何惠楨、鄭淑姬、吳秀蓮、吳素君、王雲幼，應該去開舞蹈補習班，存錢，準備嫁人。淑姬每天撒不同的謊，瞞著母親到雲門排舞。惠楨排完舞，就睡在排練場的小房間。

舞者只有在年度演出後才能分到一些酬勞。平日，有人去藝工隊上班，有人應邀去教幾堂課。晚上的工作，不接，那是到排練場上課，排舞的時段。收入青黃不接的時候，有人減餐，餓著肚子跳舞。我知道後，把政大的薪水放在一個架子上，讓需要的人拿去用。沒有人去碰那些錢。大家都鬱卒，卻無人開口，怕壞了士氣，只有舞動時才能忘卻現實的困難。

一九七八年，我在美國，舞者自己給課，自己編舞，在吳靜吉、樊曼儂的協助下，到南部演出。沒有手機，沒有傳真，我不知他們好不好，演出是否順利……坐著發悶沒道理，起來做點有前途的事吧。五十七街表演經紀公司林立，我拿著一頁雲門簡介，兩張照片的文件夾去敲一家一家經紀公司的門。祕書說老闆不

在，有的客氣的要我留下資料。一位經紀人從紙堆抬起頭來，看了看簡介，撕出一個笑容：「我們再聯絡。」

唯一能做的，我想，就是回去編一個讓舞者開心的舞，希望演得好，賺到錢，讓大家不那麼捉襟見肘。

夜晚，看著掉漆的天花板，我模模糊糊的記起長輩們說過，新港人的先祖是在笨港大水後，護著天后宮的媽祖神像，遷移居較高的麻園寮。他們建造廟宇，供奉媽祖。麻園寮發展成新港小鎮，媽祖廟就是今天香火鼎盛的奉天宮。小時候，我常爬上廟口的石獅上玩，有時就趴在獅頭上睡著了。我想，也許可以編一個舞，關於逃難，護著媽祖神像。

八月底，我回到臺灣，發現雲門在高雄演出，趕緊飛下去看。時差的我看到臺上的舞者和滿場自己人的觀眾，恍如隔世。

然而，我不知那個舞長得什麼樣子。

有學者說，解嚴後，臺灣研究從「險學」變成「顯學」。一九七八年，我想知道關於臺灣的書，只找到薄薄一本顏思齊和笨港十寨的事，重慶南路書店巡了幾回，關於臺灣的書，只找到薄薄一本林衡道先生的《臺灣歷史百講》。讀完後，我想，應該往洪水前推，講先民帶著媽祖

神像渡海到臺灣，以及登陸後的拓荒。

我去新店找雲門的創作顧問奚淞聊。他總是溫暖的鼓勵人，立刻說：「柴船渡黑水，唐山過臺灣。很好呀！」我講得興奮，仍然不知舞該怎麼跳，望向窗外，綠浪的稻田外就是新店溪。我們到河邊走了一趟。溪水汪汪，有些地方開著薑花。

我時差纏綿，舞者忙了幾個月，排練，演出，累了。週末大家一起到新店溪郊遊吧。

到了溪畔，舞者傻了眼。九月天，日頭炎炎，岸邊岩石磊磊。我很尷尬，就說，我們躺下來休息吧。頭部、背後都是石頭，如何休息？有趣的是，不去想它，身體自動放鬆，大家竟然睡著了。陸續醒來後，我建議大家翻身，貼著石頭河床爬行，再慢慢站起來走動。石灘高高低低不好走，走著走著，身體自動調適，放低了重心，不再舉步維艱。那麼，走快一點，然後，跑跑看！找到重心就不會跌倒。

我對大家說，從地上爬，站起來，走路到跑步，那就是祖先移民臺灣的歷程，好像胸有成竹。

我們繼續到河邊「郊遊」。小睡，走路，跑步，然後搬石頭。小的一個人搬，大的兩三人合作。搬得順手後，練習拋石頭，重點是接到時，身體一定要更沉，要把石頭「收到肚子裡」。接拋時把肚子裡的氣吼出來，野地有多遼闊，聲音就得那麼

長。

黃昏，大家圍坐岩石堆成的小丘閉眼休息。雲門的音樂指導樊曼儂誘導舞者隨著吐納發聲，再把自己投入和諧的聲流裡，集體把聲音往上推，到了最高潮再緩緩收聲。野地休息的即興吟唱日後成為《薪傳》的序幕，在開演前安定舞者和匆忙到場的觀眾的心情。

然後分享心得。所有人都提到重心的運用：愈沉重的石頭，重心要愈低。在新店河邊，我們找到排練場不容易達成的低重心體態。那是農民勞動的體態。先民是農民。

我也請舞者講自己的家族史，許多人必須回家問父母或祖父母，才瞭解長輩走過的路。幾乎所有的家庭都經過艱苦打拚的歲月，而且仍在奮鬥。

我們決定用這個舞向祖先致敬。舞作以上香開啟，把香插到香爐後，舞者脫下時裝，化身先民，展開〈唐山〉、〈渡海〉、〈拓荒〉、〈播種／豐收〉與〈節慶〉的歷程。

關心雲門的張繼高先生約我到家裡喝茶，問我在美國看了些什麼，問我回來要做什麼。我說在籌畫一個新作，要點香向祖先致敬，舞題就叫「香火」。張先生說構想好極了，「香火」有點俗氣，不如叫「薪傳」。張先生又笑嘻嘻地說：「沒有白吃

的午餐，版權費一塊錢。」我欣喜地掏出一個銅板：「成交！」

誰也想不到，「薪盡火傳」，出自《莊子・養生主》的兩個字，竟會隨著舞作的演出，變成社會日常用語。

我興致勃勃地訂製一塊大白布，準備「渡海」。像許多舞團，雲門男丁不足，一艘船，一定要有舵手，還要有兩名舞者抬起一個壯丁當桅手，一下子去了四位男生。我煩惱不已。師大體育系畢業的洪丁財說動兩位學弟加入雲門。精瘦黧黑的蕭柏榆和鄧玉麟到新店河邊報到，在烈陽中走近，彷彿來了兩位農民。

兩個人是體操高手，會翻能蹦，都沒學過舞。《薪傳》的動作語彙因此找到準繩：阿蕭阿麟不會做的芭蕾轉圈圈之類的展技統統掃地出門，留下的是質樸的，低重心的身體，騰躍奔馳。

兩個人個頭都不高大。阿蕭篤定，阿麟輕巧，剛好是舵手和桅手的最佳人選。

南京東路巷子裡，公寓的四樓，屋頂很低，兩名男舞者肩膀上的桅手站起來頭碰梁柱，排練時只能坐著扯起象徵風帆的白布。我們翻飛大白布變化景觀，發展出辭鄉，揚帆，狂濤巨浪，媽祖靖海，抵達臺灣的結構。就這樣，我們用兩三次的排練，完成了〈渡海〉。從未編得如此迅速，後來也不曾如此順手。

葉台竹與吳素君當了爸爸媽媽。坐完月子的素君到了新店河畔，不能搬石頭，

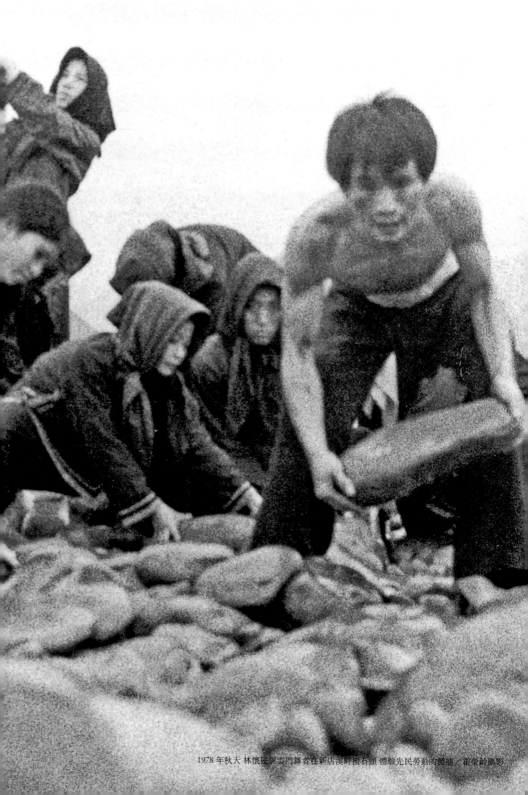

1978 年秋天 林懷民與雲門舞者在新店溪畔搬石頭 體驗先民勞動的態度／霍榮齡攝影

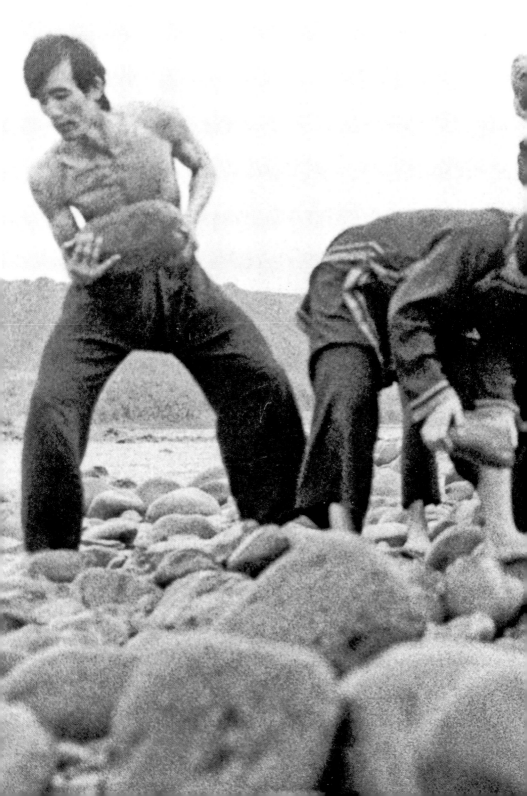

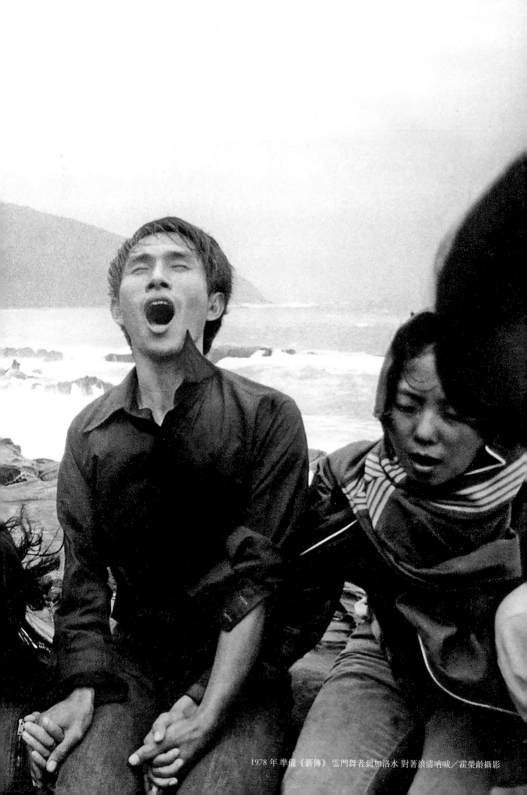

1978 年 準備《薪傳》 雲門舞者到加洛水 對著浪濤吶喊／霍榮齡攝影

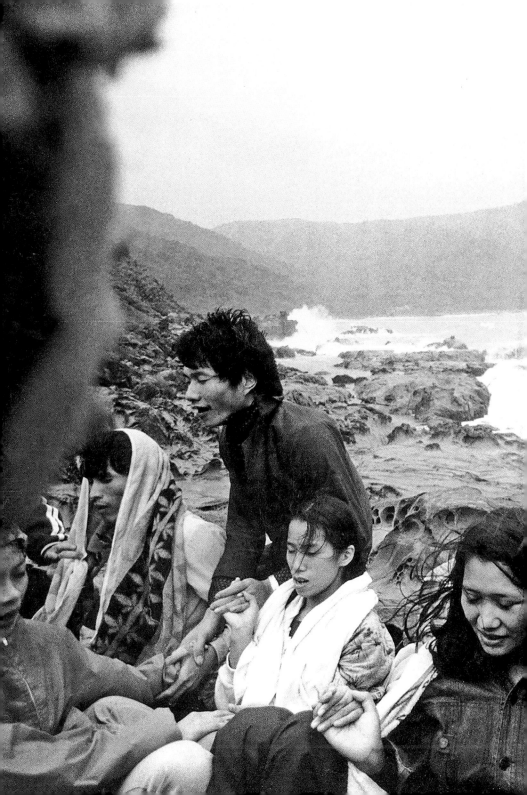

只能看別人練功，同時知道自己無法參加演出。

我看著她孤坐的身影，決定在〈拓荒〉裡加添一個角色，讓有生產經驗的素君演出孕婦，夫婿意外身亡後生下遺腹子。〈渡海〉的白布可以成為喪禮的裹屍布和遮掩生產的簾幔，簾後飛出血流般的紅綢，產婦抱住在島嶼誕生的第一個嬰兒，堅毅地踩著血路向前邁進。

不少人問我《薪傳》的女性為什麼那麼強悍。拓荒必須強悍。為母則強。真實的理由也許是舞者中，有幾位是客家人：何惠楨、劉紹爐、王連枝，還有阿蕭。素君和阿麟是半個客家人。他們把客家精神帶進《薪傳》。

苗栗來的何惠楨吃苦耐勞，個性倔強，成為〈唐山〉中堅持要為後代前程渡海離鄉的母親，抱著嬰兒，篤定踩地，每一步都要像要把地板踩出洞來。

連枝的母親會洋裁，我請她複製美濃的客家服裝。男舞者光上身，黑、藍褲子，比較簡單。女子藍衫、黑衫，大襟縫上欄干，開衩高，前擺可以反摺，塞到腰上，便於勞動。舞蹈服裝，因為不斷舞動，往往不講究細節，王媽媽說這樣不好，把幾十個盤釦也照規矩一一縫製。

舞者穿上王媽媽的作品，紮起頭髮，皮膚抹黑，活生生是先民的形貌。這批首演的服裝穿了二三十年，從舞臺退休後，一直珍藏在雲門服裝組。

然而，我沒有音樂。

雲門從一九七三年草創以來，始終用本土作曲家作品編舞。我出國期間，音樂家也為舞者的創作譜曲。《薪傳》來得突然，編舞的人不知它會長成什麼樣子，說不出所以然，十二月要演出，委託長長來不及了。

我找出紐約帶回來的《鬼太鼓》的唱片，選出一首鼓樂，打發了〈渡海〉，又把新店練就的發聲與動作結合起來。曲膝勞動時嘿嘿吐氣，海上掙扎時尖聲哀叫，拓荒時長長的呼號，暗示土地的遼闊。我決定要用有節奏的人聲，腳步聲，貫穿全劇。

九月，十月，雲門南北奔波演出。我們用零碎的時間，繼續到新店溪畔練習，也在排練場編出片片段段的舞句。十月底，高雄演完，整團人開赴滿州加洛水（今佳樂水），在海瀑的岸邊，用呼吼對抗不斷撲來的浪潮。

首演訂好十二月十九日，國父紀念館。到了十一月，我們還在嘿喔嘿喔，太乾。從創團時就擔任舞團音樂指導的大毛──樊曼儂，我每次喊救命的時候，總是伸出援手。看到我又擱淺，便把急躁心慌的我按坐下來開會。

既然〈渡海〉用了鼓聲，大毛說那就繼續用打擊樂。她找來許婷雅，以及二十二歲的「天才兒童」陳揚來救場，用打擊樂來撐起沒有音樂的〈唐山〉、〈拓

荒〉，以及最終的〈節慶〉。

後來改名婷雅的許壽美出身新竹名醫的家庭，一九六六年與阿美族音樂家李泰祥私奔成婚的消息成為報紙頭條。這段浪漫的戀情最終以離婚收場。婷雅二〇〇八年往生。

那幾年，我編舞有嚴重的文字障，務必說清楚講明白。我想到陳達。希望他能用《思想起》的曲調講述先民渡海拓殖臺灣的故事，作為舞段中的間奏。

十一月底，邱坤良慷慨仗義，遠赴屏東，轉恆春，把七十四歲的陳達帶到臺北。進了錄音室，老先生問：「沒酒怎麼唱？」幾口米酒，幾粒花生米後，陳達撥彈月琴，滔滔不絕即興開唱，從「祖先鹹心啊要過臺灣」起，唱了三個多小時。我說，可以了。老先生答道：「還沒唱蔣經國呀。」唱完蔣經國和十大建設，陳達陡然以「臺灣後來好所在，三百年後人人知」漂亮作結。我們這些年輕人震驚得呆住了。

臺灣，臺灣，我發現《薪傳》可能是第一齣以臺灣歷史為主題的劇場作品。一個恐怖的發現。

威權時代，審查制度橫行。審查人員想像力豐富。賴德和等年輕音樂家組「向

日葵樂會」，沒通過，因為向日葵把頭歪向「東方紅」。

一九七七年，鄉土文學論戰，書寫本土故事的寫實作品被官方文人批評：是工農兵文學，過度強調臺灣意識，有主張臺灣獨立的嫌疑。中壢事件後，情勢益加嚴峻。甩一頂「臺獨」的帽子給《薪傳》不是不可能。

有記者聽說雲門在編先民開臺歷史的舞劇，跑到南京東路排練場，希望跟我聊一聊。那陣子，吳靜吉常來坐鎮，打氣，好說歹說才勸走記者。南渡墾殖是史實，但我怕媒體的報導會引來警備總部或文工會的關心：蠻橫的禁演，或客氣地要你「想一想」。

我決定把首演搬到顏思齊墓的所在地，嘉義，向開臺先民致敬——遠離警總，即使事後被禁演，至少演完一場。

當時我不知道，這個匆促的決定，會嚴重影響雲門日後的發展。

嘉義沒有劇場，《薪傳》只能到體育館演。根據黃永洪的建議，舞臺監督詹惠登請來建築工人，用竹子搭鷹架，在搭鷹架上掛黑幕，吊燈具。大家動手，把臺北運下來兩大卡車的中空木板，在球場地板上，一塊塊拼成表演的舞臺。

一九八○年，在黃永洪建議下，又改用可以輕易的組合式鋼管鷹架，更加安全

迅捷的搭建舞臺。縣市文化中心尚未落成前，雲門就這樣在各地體育館為每場數千的鄉親演出。累積了經驗後，又把舞臺搬到戶外，讓更多觀眾席地看舞。

十二月十五日，舞者走進嘉義體育館時，看見平地起高樓的舞臺，哇的叫了起來。哇完了，就安安靜靜去換衣服，上課暖身，氣氛凝重，因為整排次數太少，而且還有兩三個小缺口還未編完，第二天不知是否跳得完。

從開排到演出，《薪傳》用了四十天。

我用蠻勁驅使自己和舞者往前衝，編出將近八十分鐘的舞，但最後的〈節慶〉始終醞釀不出歡愉的情緒。奚淞用米篩彩繪了一個憨態可掬的獅子頭，拖著由天而降，幾丈長的紅綢，讓我們滿場舞動，仍然無法掀起高潮。問題出在我身上。美國歸來後，我跟朋友提起臺美外交局勢的緊張，大家都說我杞人憂天。我抱著隱憂繼續工作，卻編不出歡喜的舞。

文字障的我覺得舞作既然以祭典的形式展開，就應有祭品。於是，一邊趕舞，一邊張羅這些道具。〈渡海〉前，伴隨陳達歌聲，被黑布拖著橫過舞臺的那些紙船，危危顫顫，有的掙扎幾下，就倒下來。我擔心所有的船統統要在黑水溝沒頂，首演那天，起大早進體育館，想辦法讓紙船能夠站得穩一點。復興電臺的何瑞林忽然出現，問我：「斷交了，還要演嗎？」

他說，收音機報導，半個月後，元旦，美國將和中華民國斷交，與中華人民共

和國建交。

紐約陋室，想像過很多次的斷交。真正到臨時，卻不覺得真實。

要來的終於來了，我鬆了一口氣，說：「當然要演。」

二戰後，美國一直是臺灣最堅固的盟邦。斷交，好像把腳下的地毯突然抽走，

人心必然慌亂。我只慶幸我們有許多忙不完的事：周整沒編完的舞，繼續扶正站不

穩的紙船⋯⋯天色漸黑，我們檢視每一盞燈，把服裝道具一一擺定。空曠的體育館

有一種廟堂的沉靜。

觀眾開始進場。迄今我仍不明白，怎麼跑出這麼多人來看《薪傳》。當天的媒體

應會全力講斷交的事，不會提雲門的演出吧？體育館外擠滿買票的觀眾，人群一波

波湧入，把所有座席坐滿。那是六千人。沒有喧鬧，低聲交談，肅肅然等候開幕。

臺上點起第一枝香，觀眾就拍手了。〈唐山〉結尾，抱著嬰兒的母親決絕地伸

手指向臺灣，隨著一聲大鼓，燈暗，觀眾的掌聲掀鍋似的炸開來。舞者在〈渡海〉

的浪潮中哀號，觀眾跟著呼喊。桅手奮力舉起白帆，眾人抵達臺灣時，觀眾沸騰擊

掌。〈尾聲〉裡，嘉義農專百位同學舉著火把站滿舞臺，觀眾起立歡呼，久久不肯離

去，采聲掌聲帶著眾人的體溫迴旋在體育館裡。

好幾位觀眾留下來，幫忙拆臺。午夜過後，我們在冒著熱氣的小麵攤吃切仔麵，結束斷交夜的演出。

大家都說，幾乎所有的觀眾都流淚看舞。我在後臺忙碌，沒看到。但從翼幕，我看到舞者淚水滿面，拿出前所未見的力氣，聲嘶力竭地吶喊，豁出去地把身體拋到半空中，把沒精密練好的舞演得熱氣騰騰。

這些，彷彿是可以預期的，在國家受到屈辱的夜晚。讓我感到驚撼的是〈耕種〉前奏時觀眾的反應。陳達的月琴才叮噹幾聲，掌聲、呼叫聲突然水壩崩裂似的爆響。我以為出了事，衝到翼幕邊，只見臺中央的燈光裡，嘉義農專幫我們培植的綠色秧苗燦然發亮。

我們什麼都沒做，只是樸素方正地呈現秧苗。觀眾也許不熟知「篳路藍縷，以啟山林」的文字，卻以激動的掌聲擁抱生活裡最熟悉最重要的稻禾，呼叫的采聲蓋過整段陳達的《思想起》，然後在接續的《播種／豐收》，站起來跟著演出的音樂拍手哼唱「透早就出門」的《農村曲》，為舞者打氣。我大哭。

總覺得我們已經輸在起跑點，要拚，要趕上潮流，要與歐美並肩。我們學習西方藝術的努力遠比關心本土文化的時間還多。那天晚上，嘉義的觀眾對我棒喝：劇場是人與人交流的處所，形式、主義只是手段，一知半解吞食西方牙慧，會讓創作

者把自己孤立起來，遠離了社會和群眾。那不是雲門該走的窄路。

歷史的巧合改變了《薪傳》的命運。《中央日報》把這齣可能歸入「有主張臺灣獨立嫌疑」的舞作，譽為「國人同舟共濟的象徵」。在反美情緒高漲，許多人出走移民的兩個月裡，《薪傳》南北巡演，與兩萬多名觀眾共渡時代的黑水溝。隔年，國民黨以《思想起》作為選舉的宣傳材料。

低吼，狂呼，淚水決堤，跳到虛脫，我們被逼著去看到更大的世界，在大事件裡個人的問題縮小了，密集演出讓舞者累垮了，心裡卻很亢奮。

一個不知如何編舞的編舞者，十幾位苦悶的舞者，一群看不到出路的年輕人，透過先民的奮鬥，從個人的鬱卒走出來，很高興自己能夠在混亂的時局裡，做出有意義的事。

我們突圍了。

社會熱烈擁抱這齣作品。舞蹈被看見，舞者有了尊嚴。《薪傳》讓雲門在島嶼找到立足點，篤定的以土地和文化作為養分，積極與人民和時代對話。

回顧起來，一九七八年十二月十六日是臺灣突圍的開始。誰都不許動的社會，民間的能量，從斷交的裂痕噴湧出來，拚經濟，爭自由，前仆後繼建立了當代臺灣

的開放社會。

中小企業隻身走天涯，到海外找訂單的年代，雲門也開始走向國際。八分半的〈渡海〉演完，觀眾往往跳起來喝采五六分鐘。過了首演的急躁，我終於可以平心面對舞蹈，透過一次次演出前的排練，逐步周整了《薪傳》，長度變成九十分鐘。所有「祭品」退席，舞臺留給舞者。

我們請李泰祥重編《農村曲》，豐富〈播種／豐收〉的音樂。泰祥快手快腳的編曲，在大毛規畫下，一個禮拜就交出錄音帶，讓我把舞改得緊湊，改題為〈耕種〉。

泰祥用「喝嘿喝喝嘿」勞動的聲音，發展出鼻音哼唱的「透早就出門，天色漸漸光」的旋律，然後加入簡單的樂器，豐富不斷重複迴旋的主旋律，整個結構就像「漸漸光」的日頭愈來愈亮，人聲加快速度，爆出歡快的呼喚——我把它詮釋為收割的歡呼。我衷心喜愛這段簡單的短舞。結構嚴謹，生氣益然——那是泰祥和大毛給雲門的禮物。

四十多年後，重排舊舞，我常想起婷雅快捷不亂地擊打眾多樂器的模樣。也常看著〈耕種〉這段開心的舞，不覺濕了眼眶：錄音裡分明是泰祥的聲音。臺灣最有才氣的作曲家之一，二〇一四年往生。七十二歲。偶爾看到年輕孩子喃喃唸誦「不要問我從哪裡來」，我曉得我們心裡的橄欖樹長得不一樣。

首演季和婷雅一起敲擊，壯大〈拓荒〉聲勢的陳揚寫了序曲，重譜〈渡海〉的鼓樂，請樊曼儂吹出線條幽揚的長笛，又以熱烈的竹笛、鑼鼓和嗩吶陪襯紅綢飛揚的〈節慶〉，歡愉熱鬧的情緒把舞作推到讓觀眾坐不住的高潮。

二〇二二年冬天，校對這篇文章時，傳來陳揚往生的消息。噩耗令人傷慟。他才六十六歲。

一九八三年，雲門十週年，在臺北中華體育館推出三場新版《薪傳》。沒有斷交的情緒煽情，舞蹈以自身的魅力，讓近兩萬的觀眾感動興奮。

觀眾說《薪傳》是傳奇之作。在舞者的世界，《薪傳》是令人聞聲色變的恐怖傳說。時代，處境，無處發洩的鬱卒和年輕的急切，逼迫我編出李靜君形容為「跳一次死一次」的可怕之舞。

舞作從〈唐山〉開始就把張力繃到高點，往後只能疊高再疊高，舞者必須全身動員。在〈拓荒〉裡，他們以長手長腳，大開大闔的動作征服空間。九十分鐘的舞，只在三次陳達的間奏曲裡，才能躺在後臺急喘，然後爬起來去跳下一段。跳了一小時後，要長段蹲踞後退，演出讓人覺得雙膝斷裂的插秧動作。覺得「會死掉」時還必須抓起彩帶，衝上臺繼續拚搏。

〈節慶〉是恐怖中的恐怖，要鼓勵自己跳下去，要眼觀八方地避開舞臺上的汗漬，要閃躲四方八面的人，彩帶不能纏住，不能打結啊，舞者說，要跳到覺得「這回真正死定」時，豁出去，提氣把彩帶甩得更高，更高，更高，舞才會結束。你不能放棄。

舞者是對動作飢渴的動物，沒有挑戰總覺得不過癮。跳過《薪傳》的舞者會述說動作的艱難，指點這裡那裡的傷痛，重點是：「而我跳完了，活過來了，」彷彿炫示勛章。

這些傳聞讓年輕的舞者對這個舞充滿畏懼與渴望。不要緊，溫文儒雅的蔡銘元會跟新手說，跳不下去，你想罵人就大聲罵，反正音樂很大聲。然後，像林佳良那樣的老鳥又會鼓勵後來者，只要你認為自己一定跳得完，只要彼此加油，一定跳得完，「跳完了爽到不行，好像可以再跳一次！」

《薪傳》成為年輕舞者的成年禮。

一九八六年，三歲的國立藝術學院（今國立臺北藝術大學）舞蹈系，帶著全本《薪傳》到香港參加國際舞蹈學院舞蹈節。北京舞蹈學院也應邀出席，那是兩岸舞蹈界首度會面。臺灣孩子「輸人不輸陣」，在成立半年的朱宗慶打擊樂團的鼓聲陪伴

下，奮不顧身投入演出。香港舞評說，他們「專注得靈魂出竅」、「惡狠狠地要從空氣中摑下一片東西！」謝幕時，來自其他舞校師生和香港觀眾，起立擊掌二十多分鐘，舞者無法退場。

一九九三年，雲門首度開赴中國巡演。《薪傳》成為中國舞臺上第一個大型現代舞演出。觀眾「非常非常激動」。《舞蹈月刊》說，這項演出「震撼舞界，轟動神州」。

《薪傳》也在西方大城贏得熱烈好評：「對於沒去過臺灣的西方人，《薪傳》是極端感人的人類故事……」、「史詩的格局，豪華歌劇的張力」、「舞臺上滾動的精力有如響鞭，刺激，撼人」、「編舞藝術的經典」。

美國舞譜界大老雷・庫克（Ray Cook）在香港看到演出，大為感動，幾度來臺，用幾年的時間，費盡心力把《薪傳》記成舞譜，紐約舞譜局永久收藏。幾所舞蹈系把《薪傳》列為教材，引用美國移民史為例，討論主題，解析結構，也邀請庫克去重建〈渡海〉，讓學生演出。

二〇〇二年，來自美國紐約州立大學、澳洲西澳大學、香港演藝學院與臺北藝術大學四所舞蹈系的學生，聚在德國杜塞朵夫，接力合演《薪傳》。不同國籍，不同膚色的學生都被自己的演出感動得相擁哭泣。

到了二十一世紀，雲門年年創新舞，每年百日奔波國際舞臺，無暇搬動這齣需要用兩三個月培養體力的舞。迄今，《薪傳》演過一百七十四場。

二〇二三，雲門五十週年，舞團要我重排一齣作品。《薪傳》也是雲門的起手式：違逆西方舞蹈往上挺拔的動作美學，從蹲馬步出發，逐漸發展出享譽國際的雲門動作語彙。更重要的，沒有《薪傳》的拚搏精神，雲門活不到五十歲。

讓雲門找到自己的位置和方向。以舞蹈的專業而言，《薪傳》吧，我想。這齣舞

《薪傳》的火炬傳到第八代舞者手裡。

舞作首演時，他們還未誕生。幾乎每個人都在十歲左右開始習舞，從舞蹈班到北藝大，經過層層競爭淘汰，最後考進雲門。宣布這件事時，舞者的反應有一種專業的冷靜，無人皺眉，無人微笑。

質疑的聲音馬上跳出來：他們那麼年輕，瞭解那些苦難嗎？他們跳得完這耗盡心力的舞嗎？

他們真的年輕，高大，漂亮，比二十年前《薪傳》的舞者平均高七公分，服裝八成都得重做。比起創團舞者，他們的專業明確，衣食無虞，沒有陰影。

除了吃漢堡長大，他們接受東西方多種流派的技術訓練，有如熟諳不同語言，身體充滿細密多元的符碼，動作學得快，跳得好，沒有雜質，進退之間充滿自信。

雲門五十，我想用《薪傳》呈現用半世紀時光培植出來的臺灣舞者。說歸到底，舞蹈就是舞者——舞者的身體。

七〇年代，起步的雲門用了幾年才走上國際舞臺，這一代的舞者往往入團一兩個月就得在倫敦、巴黎演出，沒有機會「慢慢來」。學習沒跳過的角色，他們細讀演出錄影，安靜扭動身體，很快把動作因子注入身體。這些吸收，加上《薪傳》老手的指點，他們學得很快。獨舞者會把不同年代的錄影反覆閱讀。同樣的獨舞，重疊著幾代的舞者，每人都以個人的特色豐富了角色。《薪傳》的舞者把這些素材叫作「背後靈」，新世代舞者吞食前人身影，不只學習動作，而且繼承了角色的歷史。那是經驗的積累，傳承的力量。

世事多變。新店溪旁蓋起高樓，看不到野薑花。斷交四十一年後，美國在臺協會在內湖建造了堡壘式的據點。《薪傳》仍是一齣進化中的舞蹈。

第一代舞者奮力扮演先民，向祖先致敬。這回，我希望新世代舞者把完美的舞作當作祭品，供奉給祖先。事實上，我沒跟他們提起祖先和難民——臺灣人不必在災難和壓力下「愛拚才會贏」，也不必宿命地抱住「亞細亞的孤兒」的認同吧。

我希望舞者與角色保持距離，專注動作的執行。我們討論身體的用法，講究一

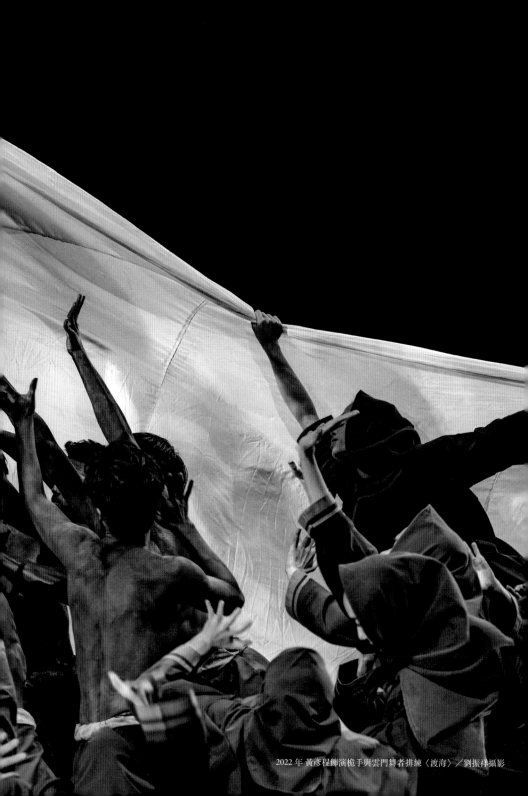

2022 年 黃彥程飾演槍手與雲門舞者排練〈渡海〉／劉振祥攝影

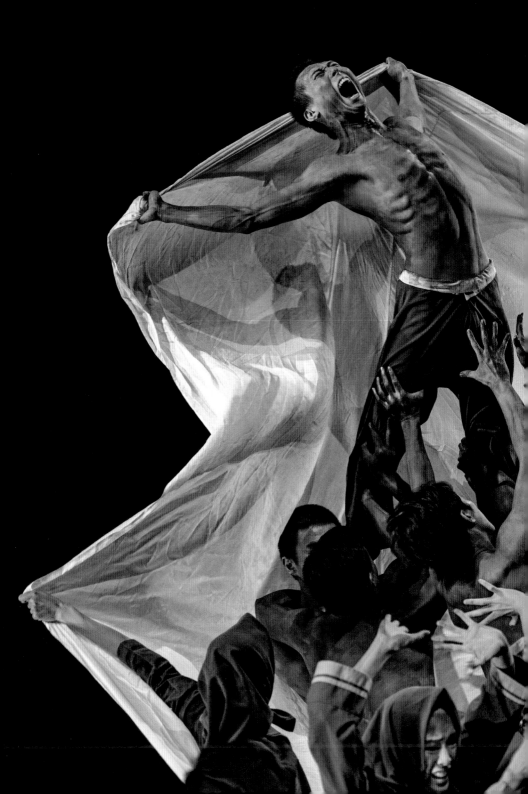

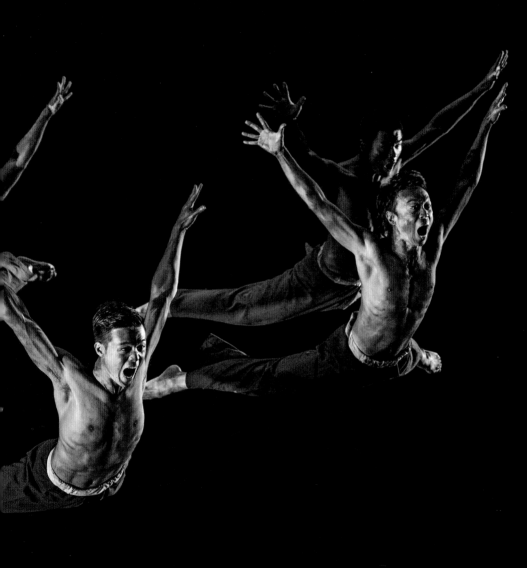

2022 年 第八代《薪傳》舞者排練〈拓荒〉（左起）黃律開 陳聯瑋 黃柏凱 黃立捷 侯當立 林品碩／劉振祥攝影

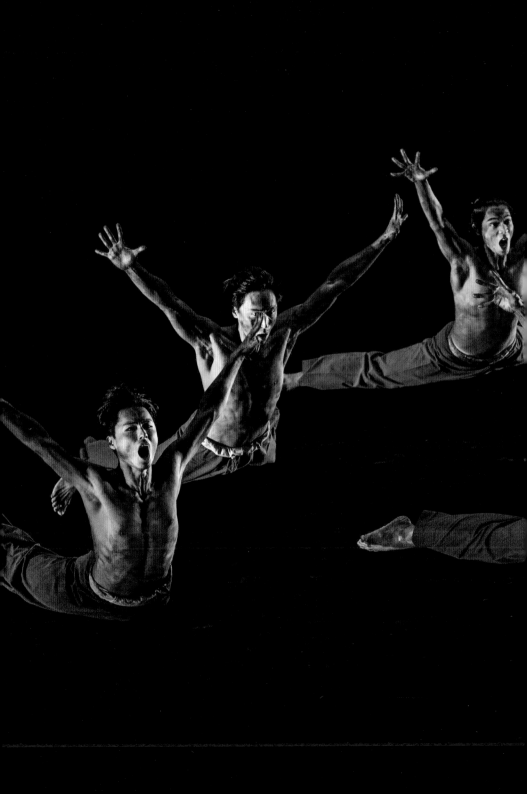

個轉身的力量來自臀，還是腳。我相信，心志和體位上的齊整，力量勝過戲劇性的渲染。拍宣傳照時，我臨時起意，加拍一組〈拓荒〉男子的造型，從未排練過，匆忙入鏡，卻拍出睜眼凝神，張力十足的照片。他們已經進入角色了。

不刻意渲染情緒，舞者的身體和舞作的結構變得清晰有力，直逼眼簾。看著熟悉的舞，我有時會因一些非關鍵性的動作組合，莫名地豎直了背脊——是身體在說話。

那些身體掙脫層層的束縛，緊緊攜手，不斷以圓形和直線的隊伍朝夢想前進，遇到障礙，頓地蹦起，撲前反擊，或把身子拋擲空中，向前騰進，沒有畏懼，沒有遲疑，突破自我限制，衝鋒突圍。這是《薪傳》的故事，每個舞者的故事。

然而，新世代舞者也有他們的黑水溝必須跨越。隨時原地小跳，一口氣跳一百次，鍛鍊體力，把這「跳不完」的舞跳完已不是挑戰，「以前的舞者都跳得完，我們當然沒問題。」原來，信心也是可以繼承的。

問題是優點竟然成為缺點。他們筋骨鬆軟，舉腿如伸手，從小備受讚揚，《薪傳》有不少用長時間緩慢舉腿延身，穿透空間，表達堅毅進取的動作，便成為痛苦的關卡。因為身手矯捷，又往往讓身體作主，搶拍冒進。動心忍性的克制成為必須面對的修煉。我希望他們從這個經驗，磨練出強大的韌性。再高的才華沒有韌性，走不

遠，特別是舞蹈這個殘酷的行業。

一齣由單純的意念，樸素的動作建構的舞作，忽忽四十五歲，累積了榮耀與滄桑，成為社會集體的記憶，一代代青年舞者的成年禮。每代人都有自己的挑戰與修煉。

靜心。專注。每天都是突圍的好日子。

如果需要吶喊，就叫出來！

我不知道古碧玲寫《薪傳‧薪傳》是否也有嚎叫的時候。

一九九八年，面對接連不斷的海外邀約，我擔心《薪傳》可能封箱，陳達的《思想起》可能成為絕唱，我想起曾經為這齣舞作奉獻的朋友，喘到一進後臺就滿地打滾的舞者，許多人許多事如果不記下來，必然被人遺忘，不能成為社會的資產。

那年，北藝大要演出全本《薪傳》，如能在十二月十六日出版這齣舞作首演的幕後兩個人都覺得太衝動了：從跟商務印書館說好到出書，不到兩個月。結果，跟我編的時間一樣，碧玲用四十天把書交出來。

這期間，她到關渡看排練，遍訪跳過的雲門舞者，以及正在學習的舞蹈系同

學，又發揮新聞界好手的本事，在沒有谷歌的時代，翻閱各報檔案，抄筆記，寫出七、八○年代臺灣政治局勢和後來的發展，讓時代立體化。這些，她都以連篇故事的手法娓娓道來，讓人如身歷其境。到底是轉戰多家重要媒體，昂然突圍的高手。

讀到原稿，我嚇壞了。不止因為內容的龐大豐富，更因為我第一次面對了舞者對《薪傳》的愛恨情仇。

害怕。痛恨。想逃走。不肯放棄。最後互相鼓勵，眾志成城地完成演出。擦乾眼淚，覺得自己長大了，更因這經驗，對島嶼，對自己和家人與四周友朋，有了新的珍惜。讀到這些，我對年輕舞者充滿敬意，也充滿期待。

《薪傳》四十五週年，碧玲再訪資深和即將上陣的第八代《薪傳》舞者，充實內容，以《薪傳‧薪傳》為名，在雲門五十歲時，由時報文化出版，更具歷史意義。

落幕後，舞蹈化為空氣，這本書留下《薪傳》舞者的汗跡血痕，以及臺灣走過的坎坷遠路。書中人仍在成長，臺灣的挑戰方興未艾，我希望年輕讀者能夠感受到那個時代燃燒青春的火燄，創造屬於自己的傳奇。

二○二二年十一月八里

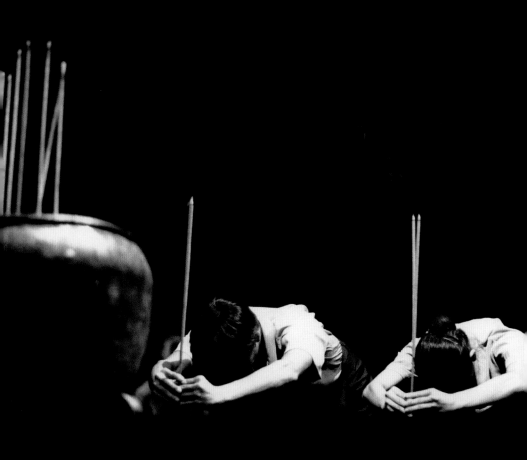

序幕

一群身著時裝的年輕人在黑暗中點亮了手中的香枝，向祖先上香致敬。把香枝插在臺口的大水缸後，香煙裊繞的氤氳裡，逐一脫去時裝，顯出穿著在裡層的先民服裝。在這項更衣的過程裡，舞者轉化為先民角色，踏上祖先曾經走過的患難歷程。

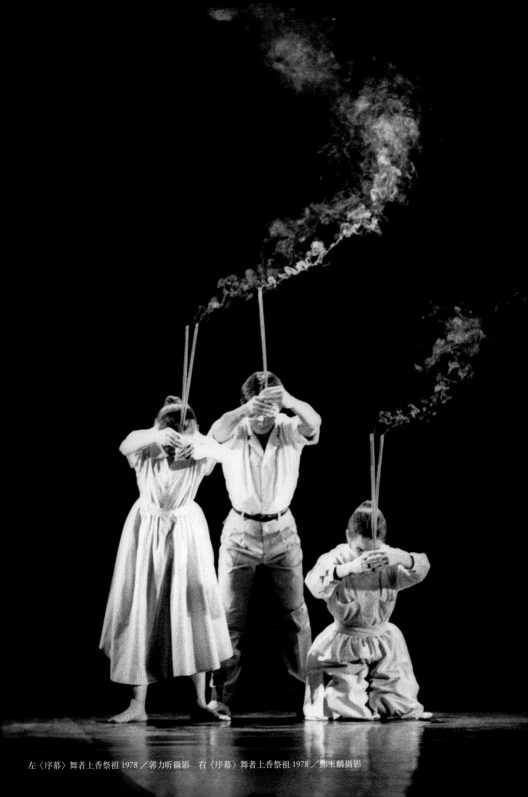

左〈序幕〉舞者上香祭祖 1978 ／郭力昕攝影　右〈序幕〉舞者上香祭祖 1978 ／鄧玉麟攝影

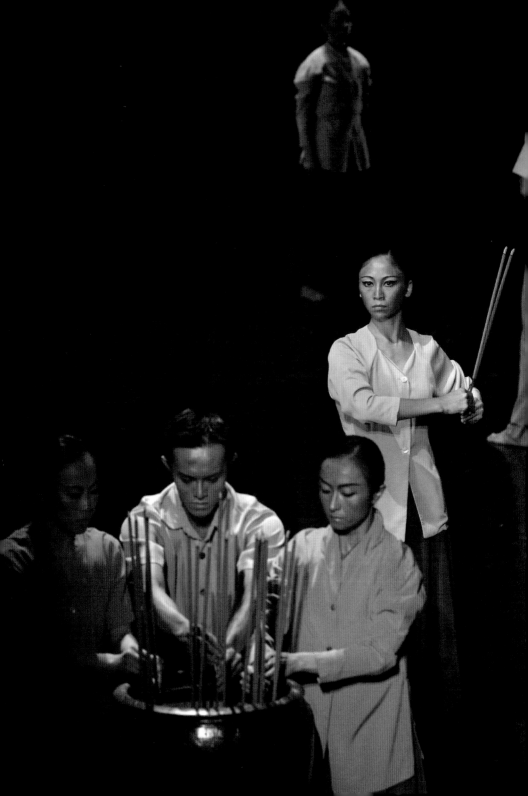

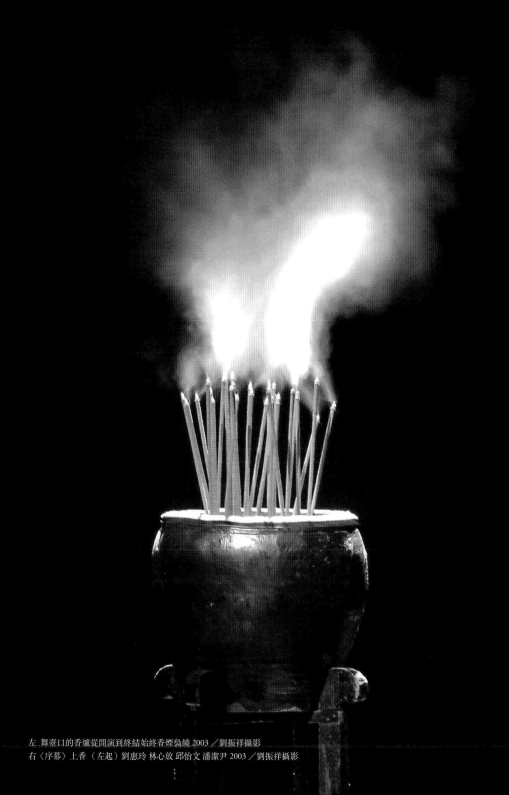

左 舞臺口的香爐從開演到終結始終香煙裊繞 2003 ／劉振祥攝影
右〈序幕〉上香 （左起）劉惠玲 林心放 邱怡文 潘潔尹 2003 ／劉振祥攝影

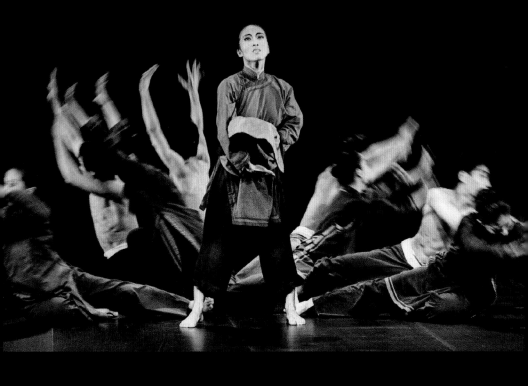

唐山

舞者跌地翻滾、爬行，他們逐漸站立起來。他們分散又聚集，手連手繞圓。一個婦人翻出一方血紅的布巾，她俯首關愛的端詳、呵護，彷彿那是她的嬰兒，復又昂首瞻望。幾番掙扎之後，她堅定了步子，抱著孩子，剛毅向前走，眾人跟隨她前進。婦人決絕的指向臺灣。

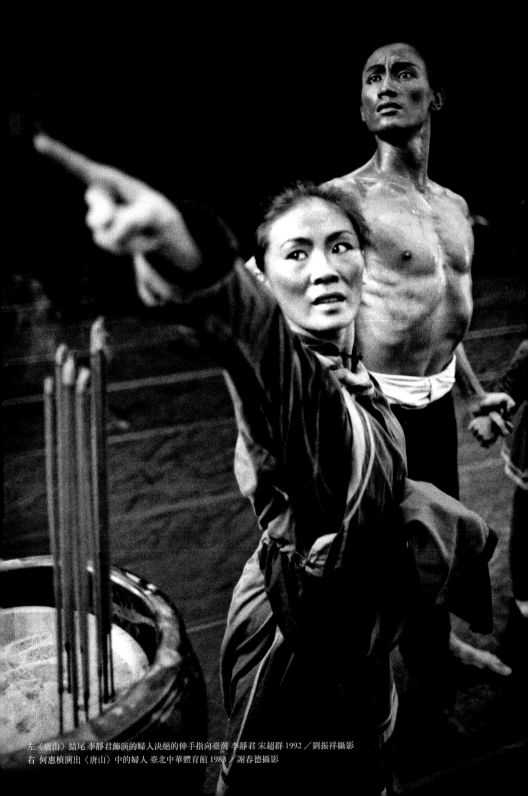

左〈唐山〉結尾 李靜君飾演的婦人決絕的伸手指向臺灣 李靜君 宋超群 1992 ／劉振祥攝影
右 何惠楨演出〈唐山〉中的婦人 臺北中華體育館 1983 ／謝春德攝影

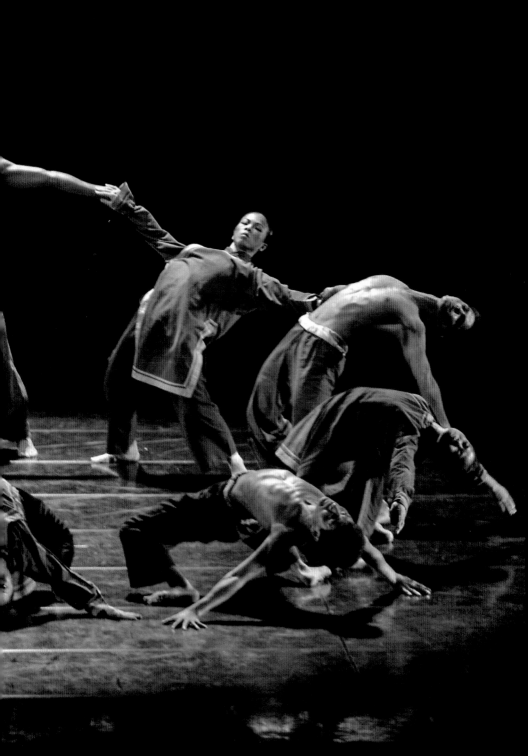

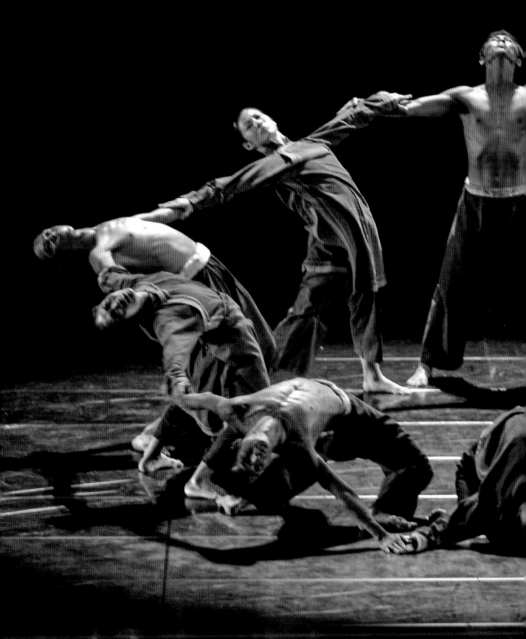

（順時鐘）王維銘 楊儀君 余建宏 溫璟靜 曹桂興 邱怡文 吳義芳 李靜君 汪志浩 周章佞 演出〈唐山〉 2003 ／劉振祥攝影

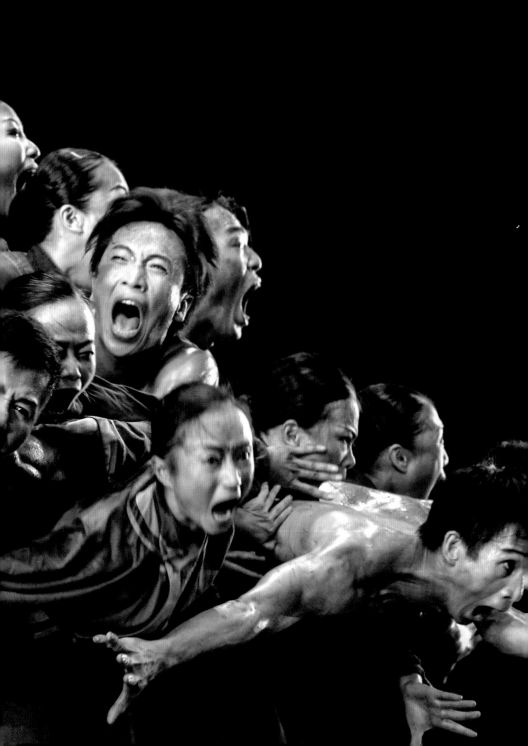

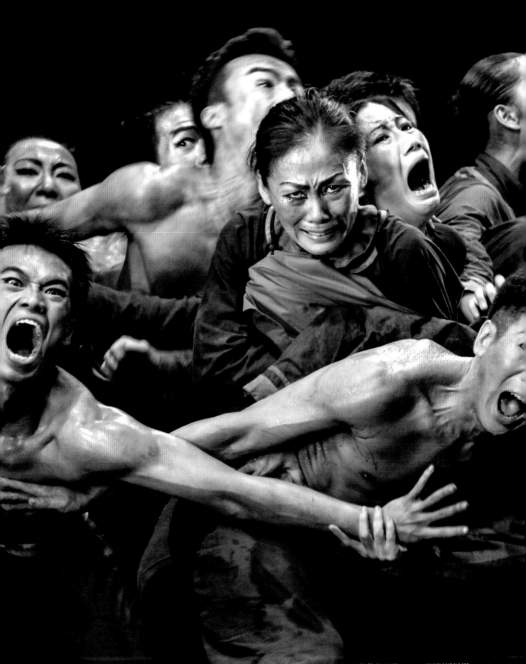

〈唐山〉中鄉人攔阻婦人離鄉 （左起）林佳良 李靜君 周章佞 曹桂興 溫璟靜 黃旭徽 邱怡文 吳義芳與團員 2003 ／劉振祥攝影

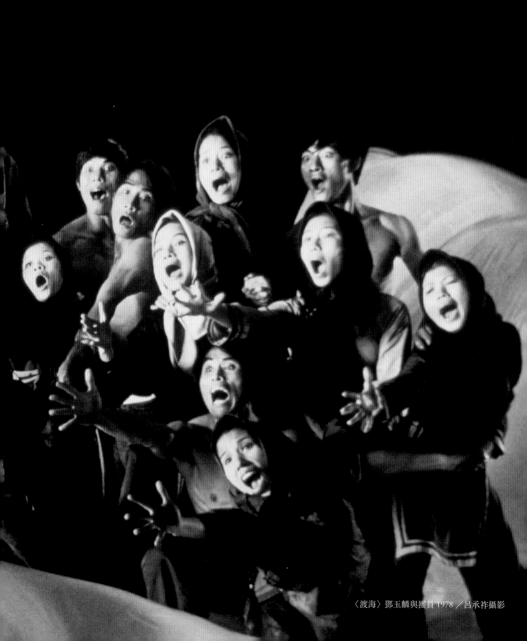

〈渡海〉鄧玉麟與團員 1978 ／呂承祚攝影

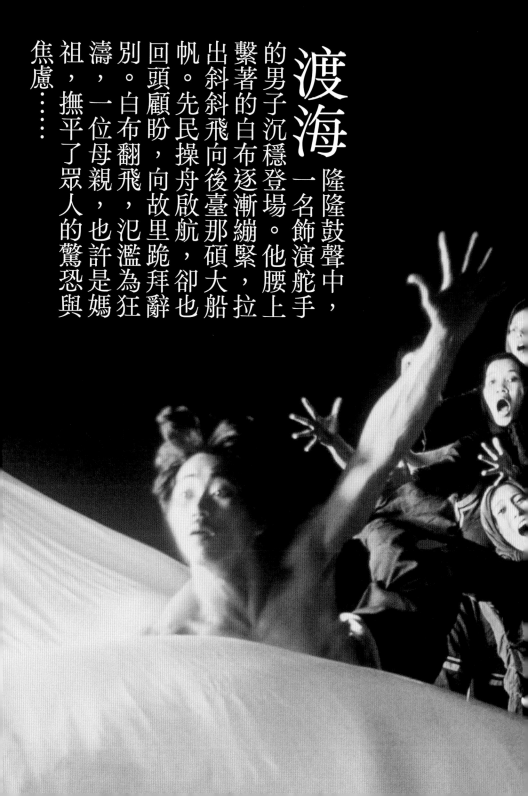

渡海

隆隆鼓聲中，一名飾演舵手的男子沉穩登場。他腰上繫著的白布逐漸繃緊，拉出斜斜飛向後臺那碩大船帆。先民操舟啟航，卻也回頭跪拜，向故里跪拜辭別。白布翻飛，氾濫為狂濤，一位母親，也許是媽祖，撫平了眾人的驚恐與焦慮……

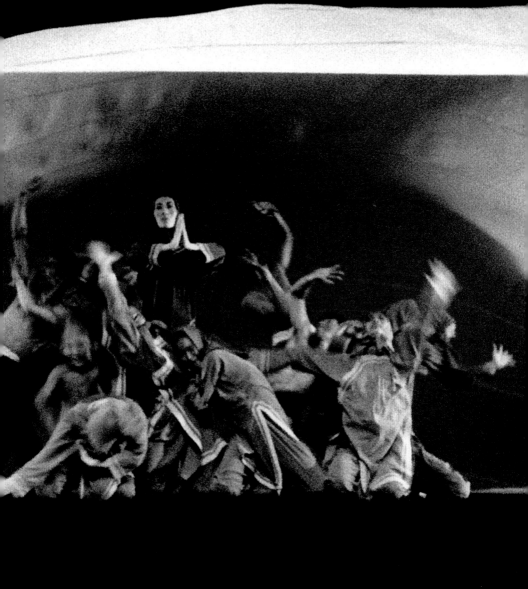

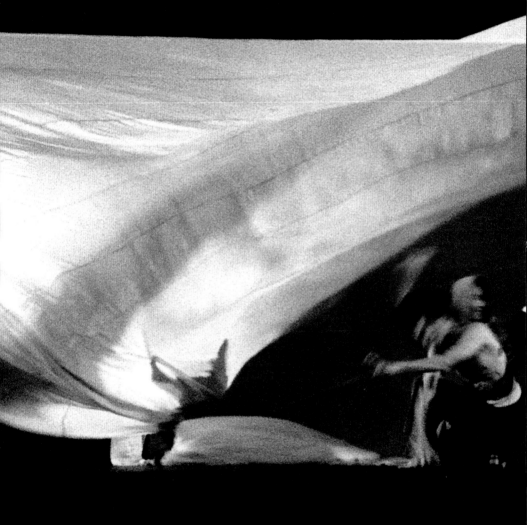

楊美蓉飾演「祈禱的婦人」與團員演出〈渡海〉 1992 ／鄧玉麟攝影

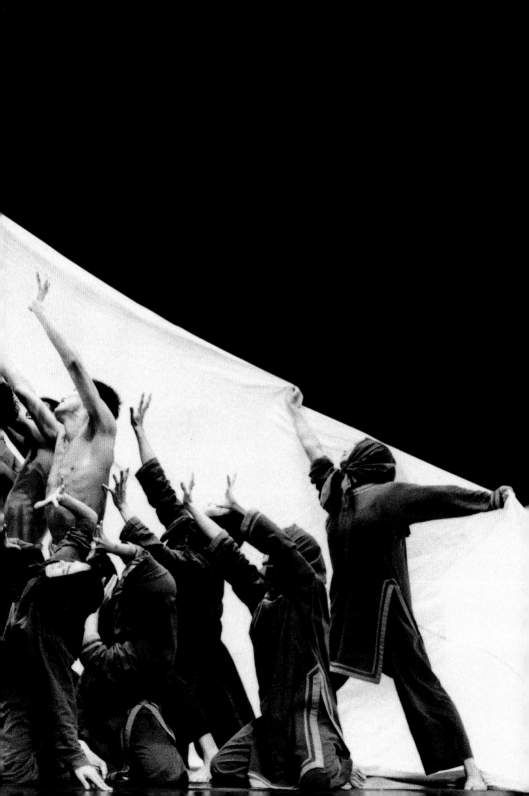

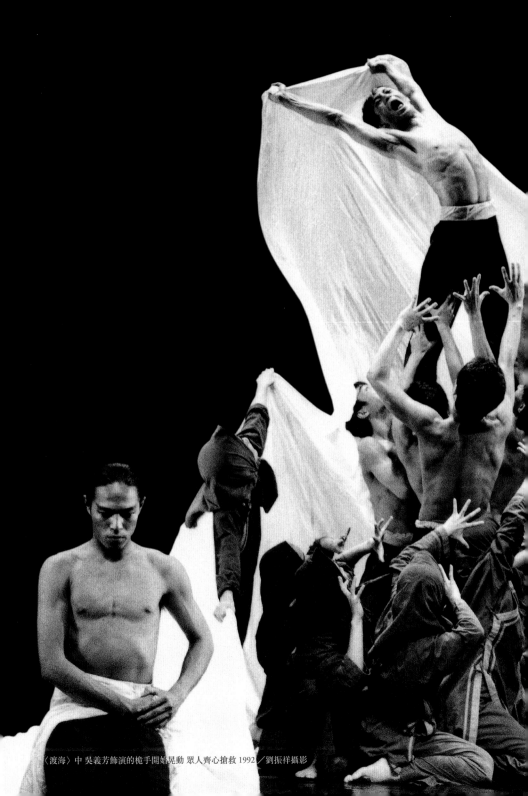

〈渡海〉中 吳義芳飾演的梢手開始晃動 眾人齊心搶救 1992／劉振祥攝影

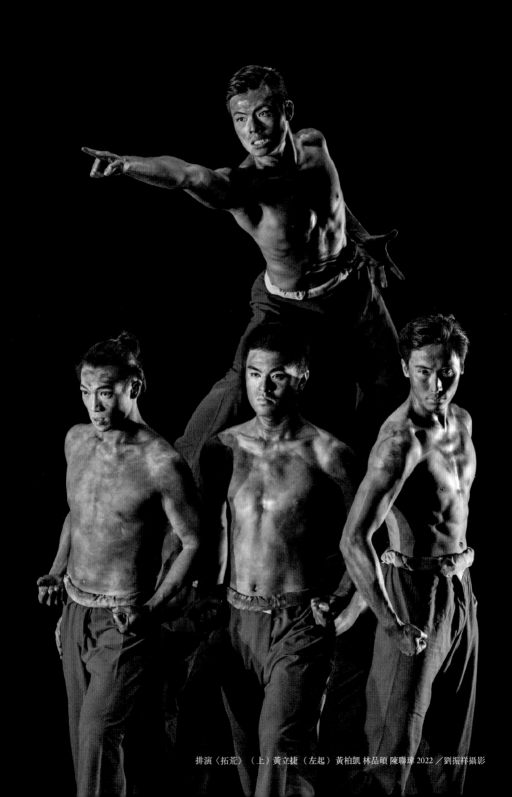

排演〈拓荒〉（上）黃立捷（左起）黃柏凱 林品碩 陳聯瑋 2022／劉振祥攝影

拓荒

黑暗中，傳來沉重的三擊鼓，一名男子沉緩地伸出雙手，因為用力而曲扭了身軀，彷彿企圖推動一塊龐大的巨石。其他人陸續登場，以不同姿勢表現抱移岩石的勞動。舞蹈的節奏愈來愈快，眾人用腳踩碎石礫。男子吶喊飛越空間，婦女吆喝著進行勞動。

張慈好演出「拓荒的婦人」1992／劉振祥攝影

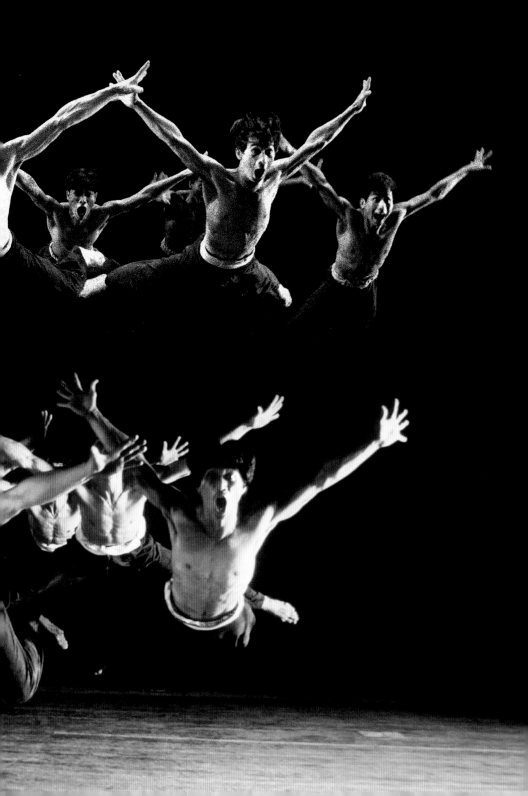

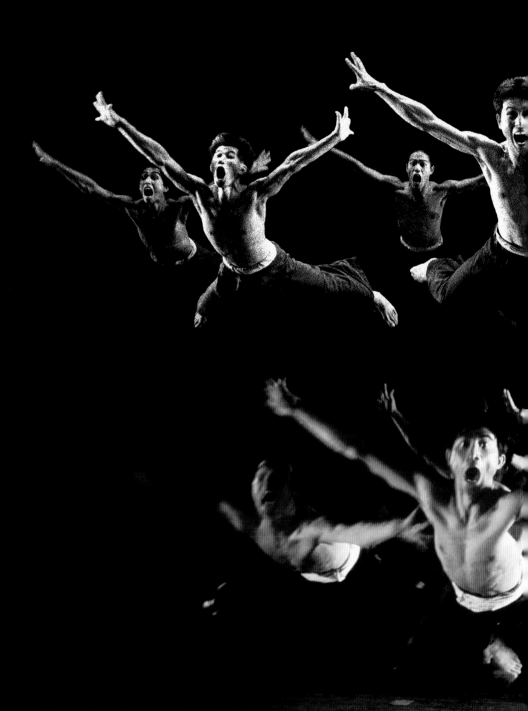

〈拓荒〉中的男子
（上／左起）李源盛 黃志文 汪志浩 王維銘 林俊宏 吳義芳 曹桂興 1992 ／劉振祥攝影
（下／左起）葉台竹 蕭柏榆 洪丁財 施厚利 鄧玉麟 1978 ／呂承祚攝影

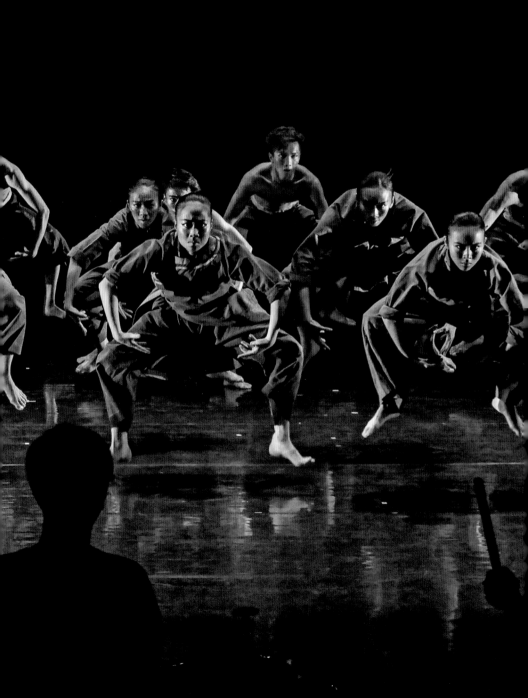

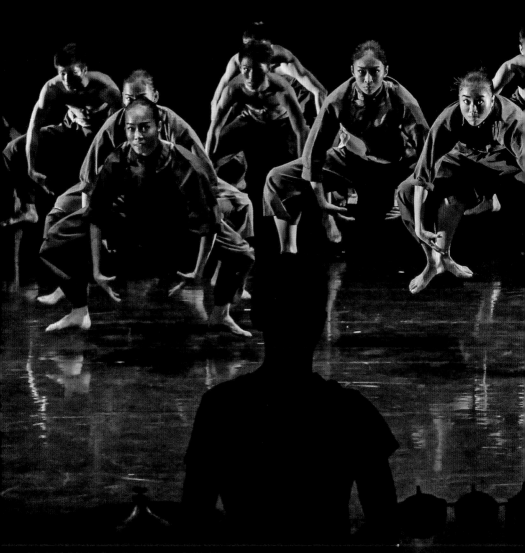

臺北藝術大學舞蹈系排演〈拓荒〉 2015／劉振祥攝影

野地的祝福

一名孕婦在女伴簇擁下，踩著輕快而小心的步子，滿心喜悅地舞向舞臺中央。男人群裡，一名男子驕傲得意地微笑。眾人向這對年輕夫婦歡呼、祝福。隨後，男子們風火輪似的橫越舞臺，奔赴下一個挑戰。

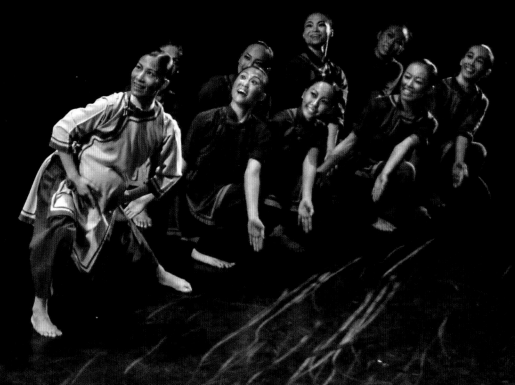

吳義芳飾演的年輕丈夫在〈野地的祝福〉裡被同伴拋到空中 周章佞飾演的懷孕妻子與女伴歡愉旁觀 2003／劉振祥攝影

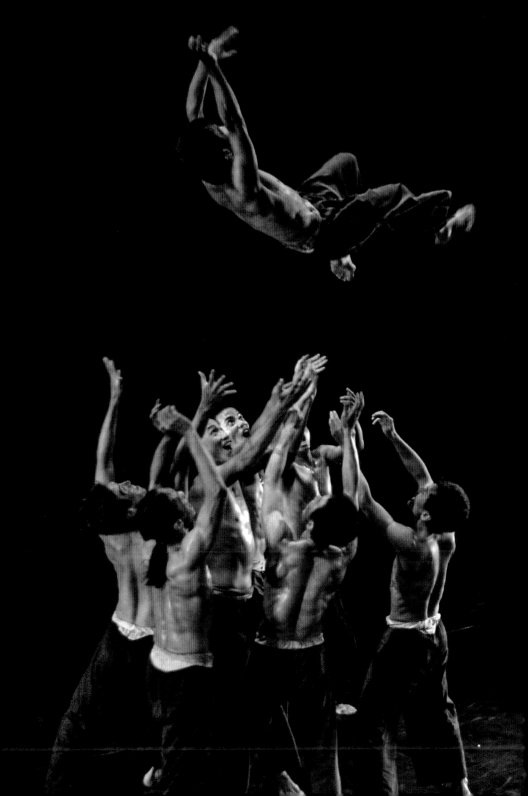

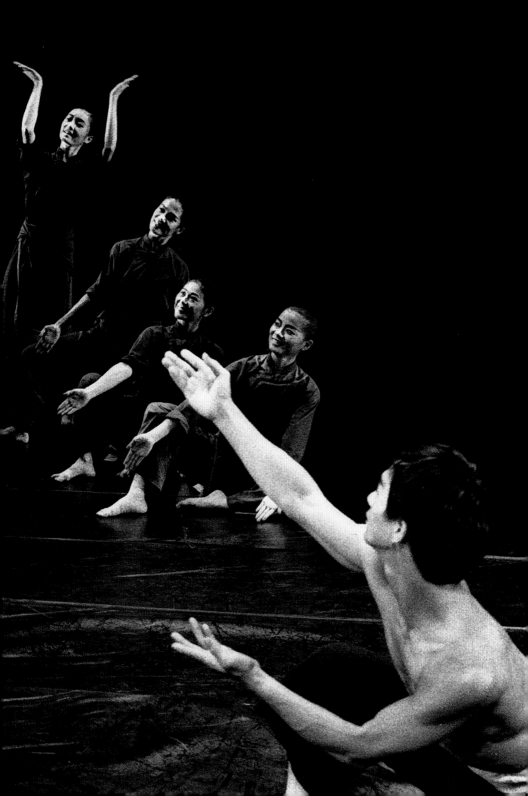

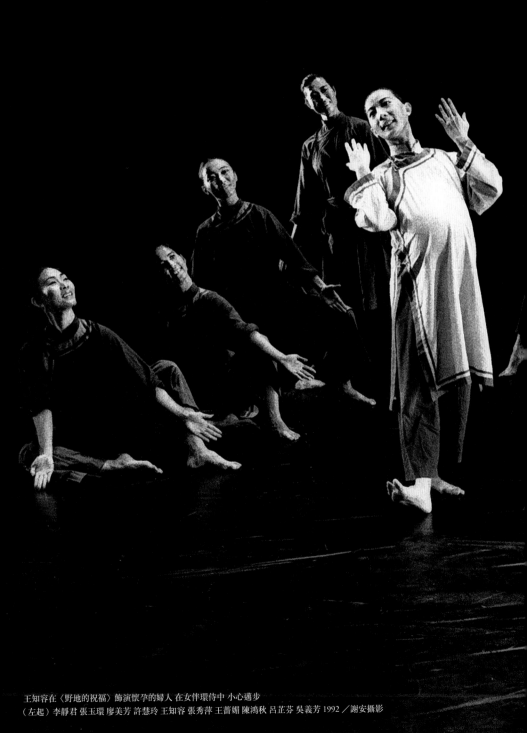

王知容在〈野地的祝福〉飾演懷孕的婦人 在女伴環侍中 小心邁步
（左起）李靜君 張玉環 廖美芳 許慧玲 王知容 張秀萍 王薔媚 陳鴻秋 呂芷芬 吳義芳 1992／謝安攝影

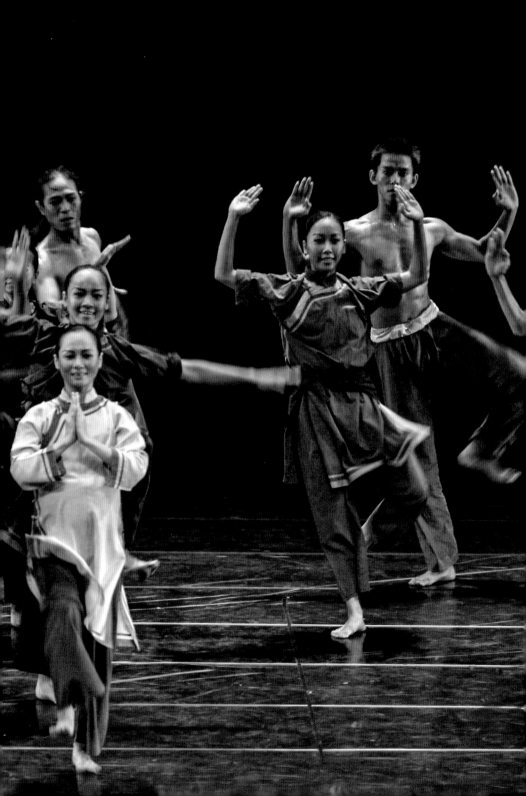

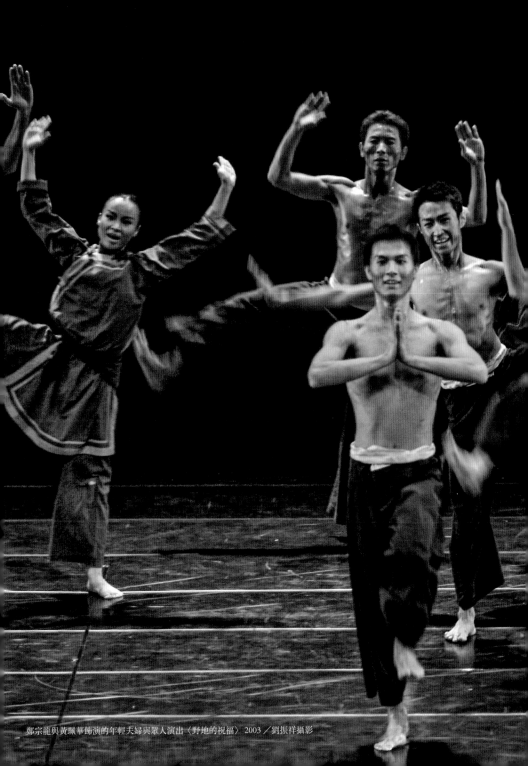

鄭宗龍與黃珮華飾演的年輕夫婦與眾人演出〈野地的祝福〉2003／劉振祥攝影

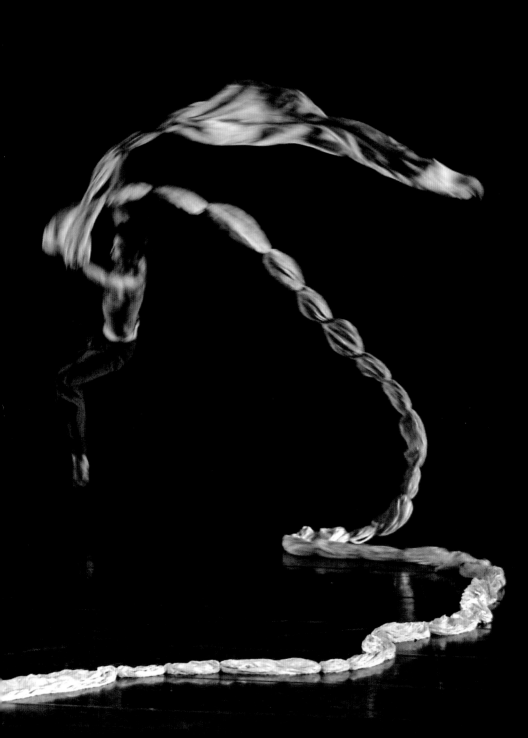

死亡與新生

男人們去而復返，抬著一名雙手垂落的男子。孕婦與女伴跪步趨前——是她的丈夫啊！在巫婆領導下，眾人展開一場葬禮。孕婦悲痛地狂奔跌地，一方白布立刻將她遮去。一名婦人從白布下扯出一匹紅綢，奔向臺口，彷彿血流成河。白布落下，婦人抱著襁褓似的紅巾，緩緩起立。抱著新家園裡誕生的第一個嬰兒，她定定邁步前進。

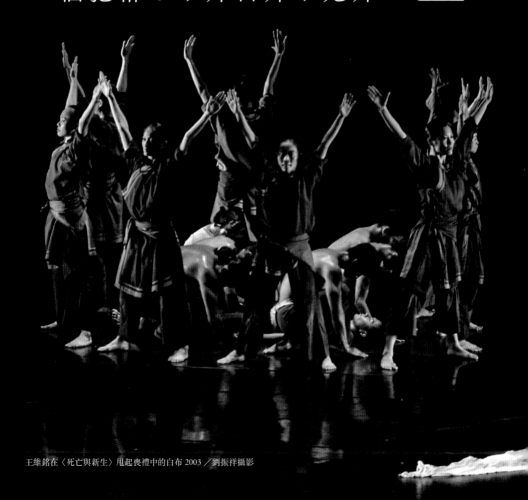

王維銘在〈死亡與新生〉甩起喪禮中的白布 2003／劉振祥攝影

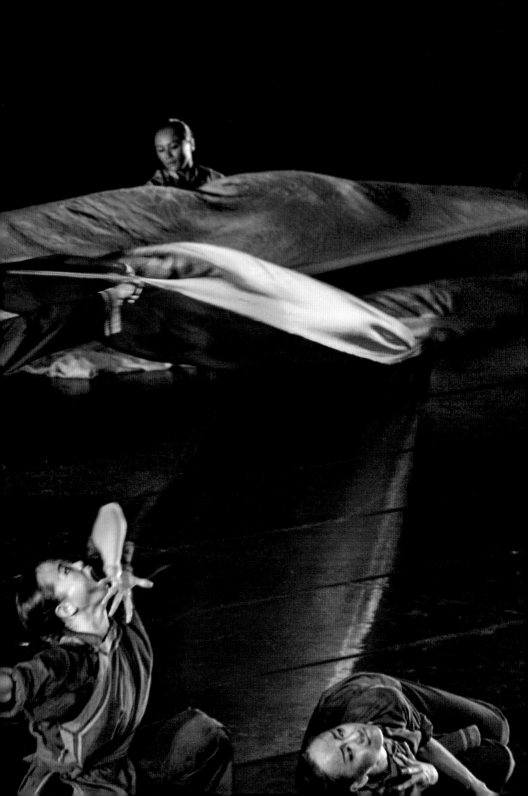

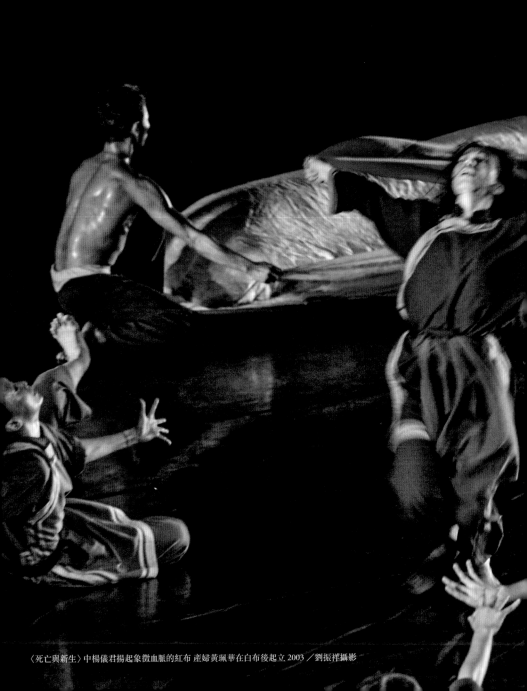

〈死亡與新生〉中楊儀君揚起象徵血脈的紅布 產婦黃珮華在白布後起立 2003 ／劉振祥攝影

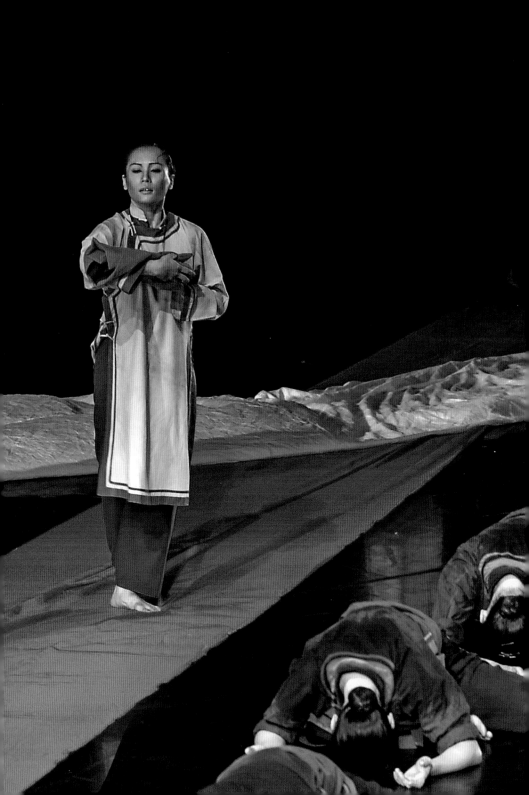

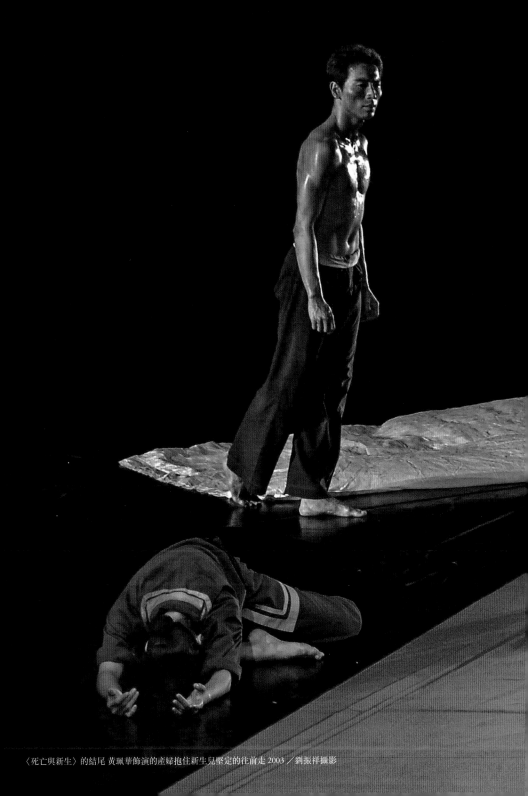

〈死亡與新生〉的結尾 黃珮華飾演的產婦抱住新生兒堅定的往前走 2003／劉振祥攝影

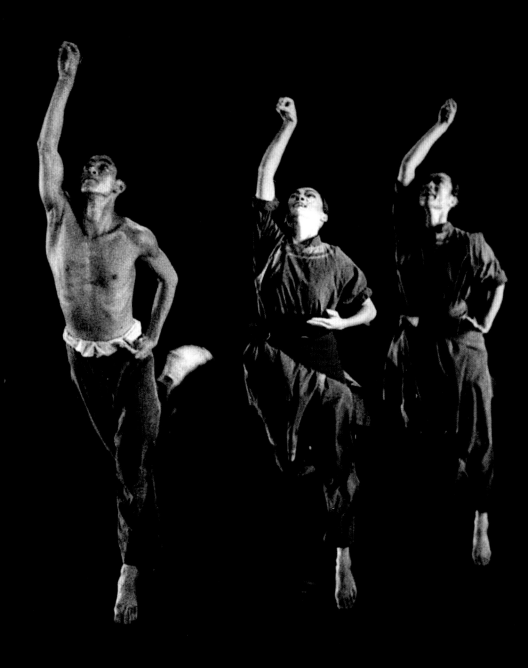

〈耕種與豐收〉舞者 攝於臺北社教館（左起）李源盛 黃志文 王薔媚 楊美蓉 1992／李銘訓攝影

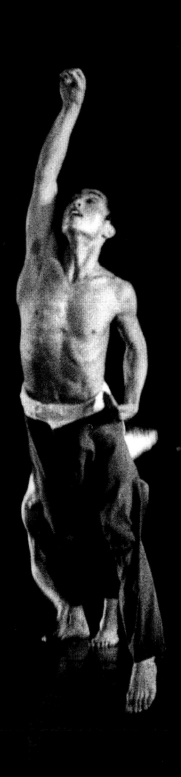

耕種與豐收

《農村曲》的歌聲中，眾人蹲踞、跪行，彷彿在插秧、除草。他們列隊排成水田狀的正方形，把插秧與除草的動作不斷變化。他們呼喊，忙碌揮手刈稻，歡呼離場。

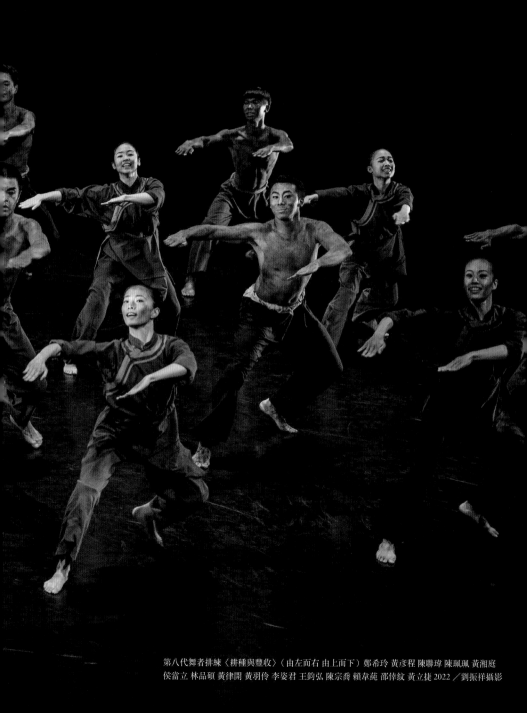

第八代舞者排練〈耕種與豐收〉（由左而右 由上而下）鄭希玲 黃彥程 陳聯瑋 陳珮珮 黃湘庭
侯當立 林品碩 黃律開 黃羽伶 李姿君 王鈞弘 陳宗喬 賴韋純 邵倖紋 黃立捷 2022 ／劉振祥攝影

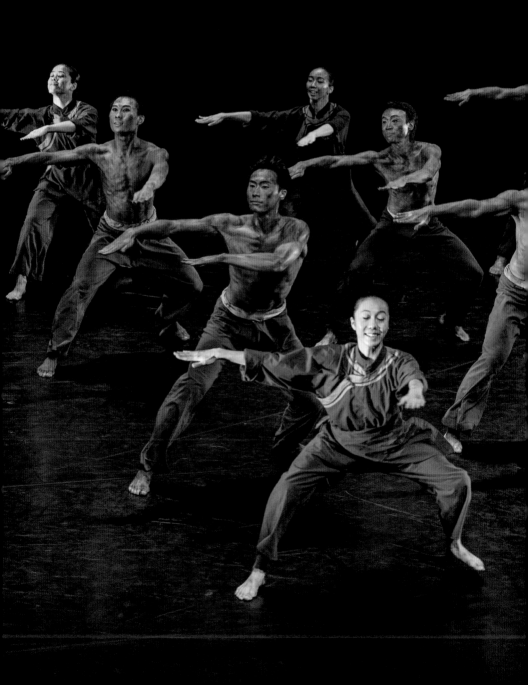

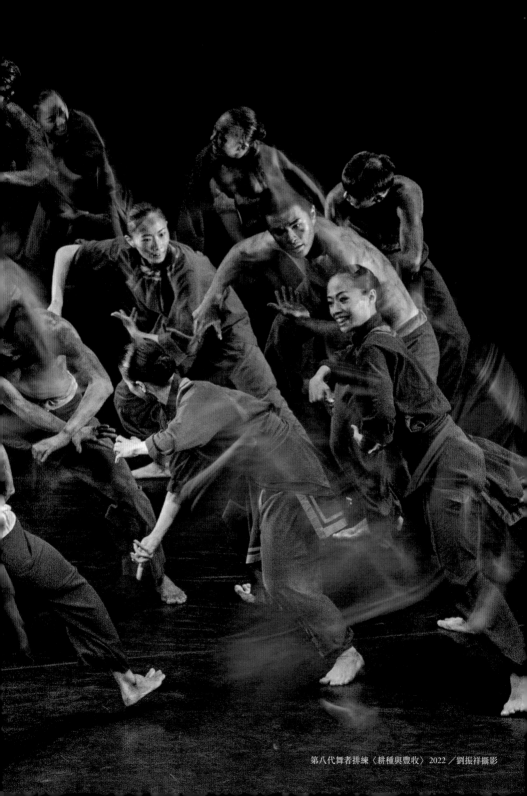

第八代舞者排練〈耕種與豐收〉2022／劉振祥攝影

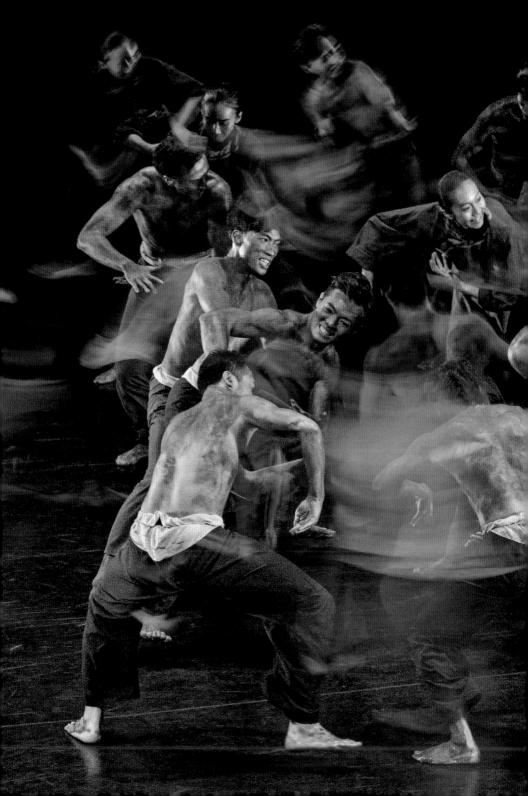

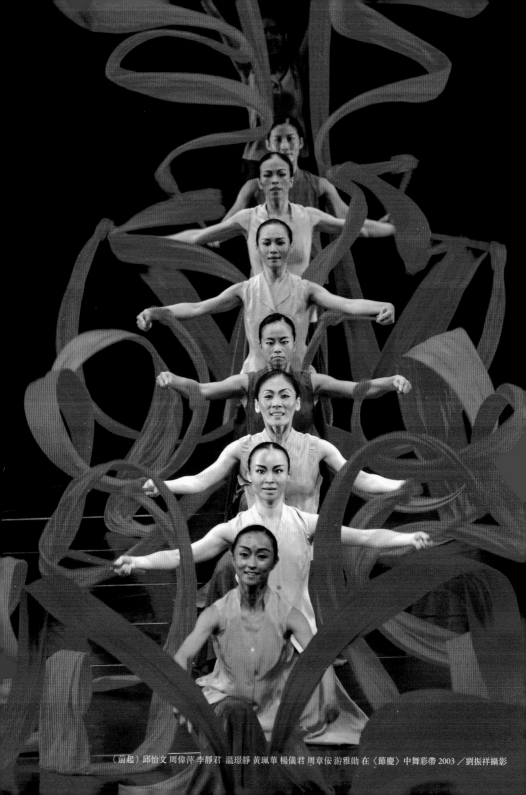

（前起）邱怡文 周偉萍 李靜君 溫璟靜 黃珮華 楊儀君 周章佞 游雅勛 在〈節慶〉中舞彩帶 2003／劉振祥攝影

節慶

歡騰的鑼鼓引出舞動紅色彩帶的舞者。他們統統換回了時裝，如今是一群慶祝香火生生不息的年輕人──先民的子孫。彩帶酣舞之際，後臺衝出舞獅人，恰像獅身是數丈長的紅綢，恰像那源遠流長的血緣與綿延不斷的新生。

舞臺口那一缸香枝恰好這時燒到盡頭，舞臺上空兀自青煙裊裊……

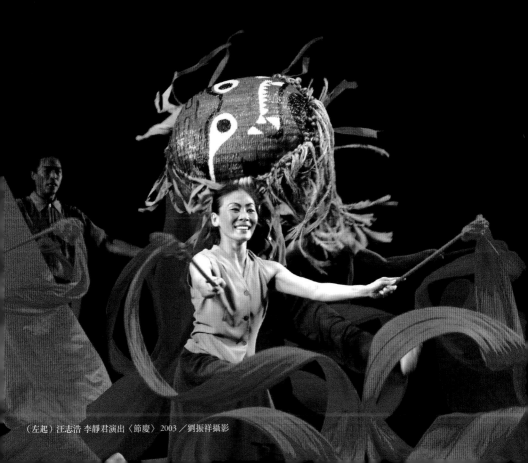

（左起）汪志浩 李靜君演出〈節慶〉2003／劉振祥攝影

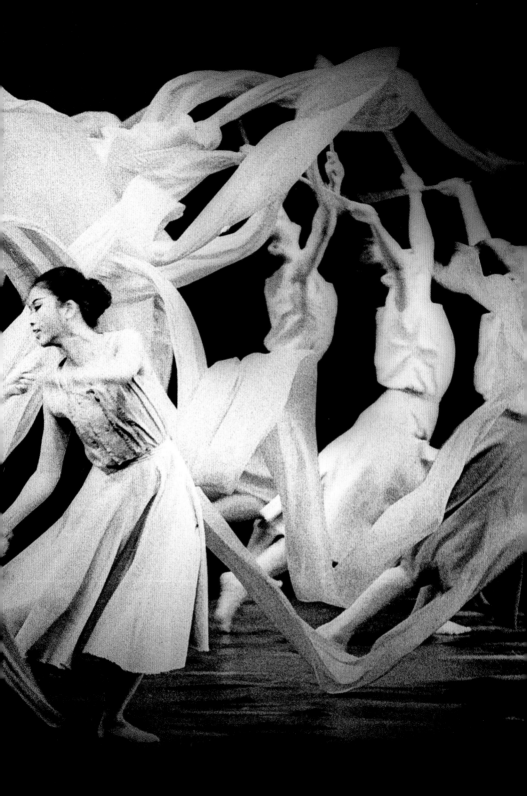

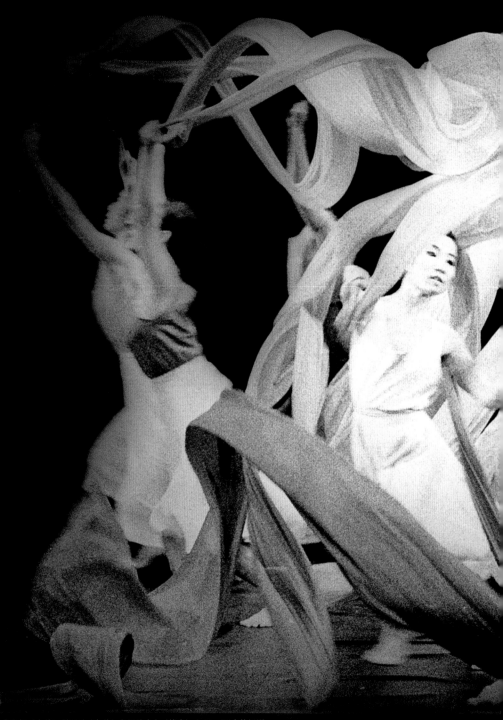

鄭淑姬（右前）張麗君（左前）與團員演出〈節慶〉 1983／謝春德攝影

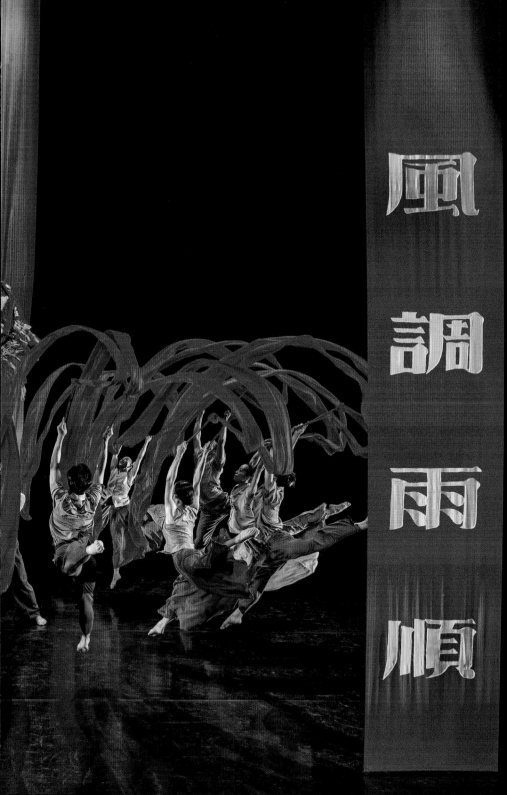

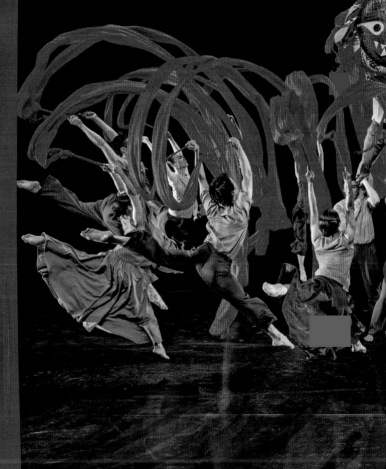

國泰民安

第八代舞者舞出《薪傳》的終結 永遠的禱告 2022 ／劉振祥攝影

作者序

走出活出《薪傳》

古碧玲

額頭上、眉宇間燦燦發光，這群年輕的雲門舞者竟然沒被《薪傳》這支折騰人之至的舞作給下了馬威，與我在錄影帶上看到那種從土地拔出來的第一代舞者，截然兩樣；畢竟已隔了四十五年，幾乎是兩個世代的距離，斯時斯地迥異於當年。

他們舉重若輕迅速學會每個動作——屬於這世代的《薪傳》會是怎樣的光景？

北藝大舞蹈系第一屆的吳義芳是他們那個時代「鐵打的妖怪」；從他來看，千禧世代的舞者身體和技術俱佳，記得他說過跳《薪傳》或跳任何形式的舞，「觀念都要改變，身體要轉換，不要用原來自己擅長的做所有事情，那對自己是不公平的」，跳舞永遠會累，可能會受傷，「但你一定要找自己的麻煩，讓自己進步，讓自己體會到置之死地而後生；之後，那種快樂和享受，絕對會在你一輩子碰到一些事情時，會跑出來幫幫你的。」

聽說雲門五十週年要重跳《薪傳》，也是北藝大第一屆的王維銘衷心羨慕。「每

個世代都會有個金蟬脫殼歷程吧，都會從一個菜鳥慢慢熟練，漸漸地變成自在，一回生二回熟的過程。」現在的雲門舞者技術早已不成問題之下，王維銘提到：「唯一困難的是要把技術丟掉，他們的身體如果能拋掉技術後，絕對會很驚人，又很年輕漂亮，就像林老師的期待，這一代的雲門舞者應該不會那麼苦，應該是陽光耀眼的，但又讓我們熱血沸騰。」

是呀！《薪傳》第八代舞者就是煥發出燦爛健康的氣質，掩不住的年輕漂亮與自信，那是走過「苦情」階段的新世代容顏；然而，座落在太平洋上島群的我們，挑戰永遠存在，沒有輕怠藐視的權利，也或許就是吳義芳所深深領悟的，林懷民編這支舞的信念就是「搏鬥、生存」，從來都必須自我訓練跟自我完成。

而作為曾寫過《薪傳》的自己，未曾想過會以「作者」而非觀賞者角色，與《薪傳》重逢，聆聽那些舞者在這支舞裡的「死生契闊」，依然激情依然熱血。

一九九八年十月底某一天，甫從德國歸來的林懷民先生突然給我一通電話，問說：「願不願意接下寫《薪傳》二十年的工作？但是必須趕在十二月十六日出版。」他是那種你很難對他說「不」的人。

記起少年時期，與同學擠在青年公園裡，在人挨著人的溽熱夏夜裡，曾經被

「雲門舞集」所跳的〈渡海〉震撼得目瞪口呆，那是青春歲月的一次文藝啟蒙；恍恍然又憶起臺美斷交時，懵懂的自己那種恓恓惶惶不可終日的心緒，嘴裡只能應好了。

《薪傳》是一支如此濃烈壯闊的舞劇，截稿時間的壓力，其中涉及的人事與時空極為龐雜，而我慣常偏好淡然的筆調是否能抓到這支舞蹈的精髓？不禁開始後悔自己的輕率莽撞了。

蒐羅關於《薪傳》的過程中，不免會被《薪傳》那強勁的力道所感染，一次次勾連起年少時的記憶──父親常說起當年從彼岸隨學校乘船來臺灣，淚濕滿襟地叮別祖母，在海上漂流多時，因為沒有食物了，只能喝自己的尿。當時父親提起這些故往時，我心中總想著：「又來了。」後來聽母親說，父親經常託人輾轉從香港帶錢到中國老家，當時正是一九六五年「文化大革命」前後。當祖母因為飢荒餓病而死的消息傳來，父親日日夜夜面北哭腫了眼睛，連著一個多月哭著自己無法事親……

先父的經歷像是所有上一代移民的典型例子，年少叛逆的我聽了往往覺得很煩，聽多了，心裡嫌棄地想：「老是說這些沒營養的！」

《薪傳》是我當文藝青年時的某一齣觀賞過的演出而已，當時確實曾經情緒激動過，畢竟都不知擱在腦中的哪一個位置了，有點生疏。時隔多年，到藝術學院看學生練舞，坐在舞蹈系的排練場看著老師們認真地指導著，學生們當中卻有幾位吊兒

郎當，時而嬉鬧玩耍，不太進入狀況。才不過剩下一個多月的排練時間，他們那零零亂亂的動作，令我暗暗為他們擔憂起來了，深怕他們根本無法體會先祖開臺的精神，演出時會難堪；在場指導的林老師則時而怒斥，時而誇讚他們的領悟力……後來聽說這些學生在夜夜操練之下，傷兵累累，狀至慘烈，「跳舞」真不是一件輕鬆的工作。

逼近一九九八年十二月十六日公演前，林老師又叫我再來看學生們的排練，他說：「他們現在跳得很好了，你一定要再來看一遍！」當日我穿過劇場的舞臺時，他們正在排練〈拓荒〉，一張張年輕乾淨的面孔，專注地揣摩著動作，雙足盡力張開飛躍，嘴裡喊著：「嘿喲！嘿喲！」出場，動作好得令人驚訝，看一切的肢體奮鬥向來冷然，更不知多久未曾在看任何演出被打動的自己，眼眶鬧水災似的，這些講究「個人主義」的Y世代果真懂得這齣舞劇的意涵了，才能把這齣舞跳得血肉分明，即使是看排練，都忍不住拍痠了手、嘶啞了嗓子。

那年十二月裡，第五代舞者跳完《薪傳》後，自己再看過幾次演出，包括二〇一三年池上秋穗藝術節的〈渡海〉，以為與這支舞劇的關係回到純粹的觀眾角色。

距離首次為《薪傳》寫書竟過了二十四年，這期間，家父辭世，偶於臨暗時

88

刻，黃昏蒙住陽光，迤迤然向黑暗靠攏，大地漸黑，心頭浮出先父的身影，步入中年後期的自己無來由渴求探詢那過去被鄙視的父親來時路，卻找不到任何一盞一絲光源可照見父親的來時路，原來自己的薪傳燭照已隨著父親的離去，被黑夜吞噬暗啞掉。

今年，林懷民老師突然來訊說雲門舞集的五十週年將重演《薪傳》，恍惚憶起當年，林老師從德國打來的那通電話和我當時訪談的那些舞者。

這支被稱為「會殺死人的舞」，青春雖遠，卻是舞者們記憶與感觸猶亮灼灼地閃爍在他們的話語中，每位曾跳過的舞者全身細胞若又舞動著，他們都告訴你：「這不僅是一支舞而已。」於他們，《薪傳》是人生一座最難攀爬的那座山，登上頂峰後，回頭看，彷彿供應他們人生穿越晦暗困頓的源源發電機，「還有什麼苦過不了？」他們不約而同地如此這般說著。

這回重修《薪傳》，除了刪增部分內容，書名更定為《薪傳・薪傳》。無論我們承接什麼樣的歷史，活出什麼樣的生命，總不能憑空拔地長出，歷史正是歷代生命不斷傳承驗證的軌跡，看清楚自己的歷史，卻要讓自己栩栩活著。《薪傳》這支跨越世代與國界的舞作，一如接力賽跑般，後一棒拿到前一棒傳來的棒子，你得手執著棒子奮力拚命往前，竭盡所能地跑出最快的速度，向標竿直奔。

寫《薪傳》曾經是自己的一個轉機，對家裡那本紅皮硬殼的族譜中所記載的一切，得到一個從容的機會重新認識，不只是父親的故往而已了，也明瞭父親那種「佳期恨何許，淚下如流霰。有情知望鄉，誰能鬒不變？」孺慕祖父母的情愫。

然而，對先父追憶中的懊悔，是烙印己身的遺憾，正因為人生有憾，更敦促自己扎扎實實踏在這塊土地上，履踐所有為父為母對兒孫的「薪傳」，如陳達《思想起》唱著：「我們也得開墾啊，給你們後面的活啃，你們嗣小後來的啊，心肝不知生啥款？」

感謝雲門舞集與所有提供資料的人士，以及舞者與幕後工作人員的精彩演出。

二〇二二年十一月

第一章

野地裡的答案

四十幾年前，新店溪畔的芒草搖曳，野薑花幽香，野百合挺立，間或有白鷺鷥展翼來去，偶爾見原住民小學童以簡陋的釣具佇立垂釣，河水清澈透淨，大大小小的鵝卵石滿滿河床，

《薪傳》這支講述三百年前先民穿過臺灣海峽，在臺灣落地生根的舞劇，就在這片野地裡得到方向與答案。

一個世代都有自己的黑水溝，也有自己的風帆要破浪突圍。

「記得把背部拔回來，不要只有手，不行啦，你的腳太快！腳站好！身體是側的！」

「生孩子怎麼生？妳的優點現在就是妳的缺點！妳不要管影片裡的孕婦！」

二○二二年九月，雲門舞者正在排練。二○二三年春天，他們將成為第八代《薪傳》的舞者。距離這支舞首次公演已四十五年之久。以往，第一代舞者得使九牛二虎之力、做到氣喘吁吁的動作，相對於身材普遍勻稱高䠷、肢體柔軟的九○後舞者則毫不費力就高掌遠蹠。

已經從雲門舞集退休四年的林懷民，為了雲門五十週年，也盱衡年輕世代與社會氛圍，親自出馬排練《薪傳》，與九○後的舞者們對話。遠比往昔溫和，不時還會眉開眼笑的林懷民反倒要求新世代舞者要做出緩慢、掙扎、舉步維艱、重心往下沉的感覺。

「聲音不對，你不要用想的！用你的身體做出來！」被林懷民要求高舉雙手、吼嚎發自身體最深處的聲音，扮演桅手角色的年輕舞者試過無數次，依然覥腆地帶點保留，林懷民讓他盡情咆哮出來，自己則走到舞者身後，出其不意地雙手使勁地按壓在舞者雙肩上，「啊……啊……」這一按，舞者從腹腔毫無保留的嘯聲，劃破濛

92

濛雨霧下的雲門淡水排練場。

一九九八年十一月，初入冬時，關渡國立藝術學院舞蹈系，微微的涼意襲來。

走進舞蹈廳，卻是熱氣撲面，只見二十來個二十歲上下、臉上著妝的男、女學生使勁舞著鮮紅的彩帶，齊喊著：「嘿！嘿！」年輕的身體朝上向後弓疾速躍起，汗水凌空呈拋物線狀揮出去。

「我沒看到牙齒！好像葬禮一樣！」林懷民扯著嗓子。舞臺上雙頰年輕飽滿的孩子們立刻擠出笑臉，配合著迅捷但不盡整齊的動作，戮力把彩帶以手臂的力量擲上空中，煞時彩帶旋舞，猶如一片紅浪撲天蓋地來。

「妳的腳抬得不夠高！再來一次！」學生們沒人敢造次，各個臉小小的賣力舞著。「吐氣、吸氣、吐氣、吸氣，因為到這個時候人已經死了！」林懷民斬釘截鐵的：「完全靠吐氣、吸氣來維持！我要聽到吐氣、吸氣的聲音！舞跳到這裡，腳都跳不動了！所有《薪傳》都要靠腰……現在先耗背吐氣休息一下！」

舞者們全身汗透，杵著彩帶柄借力休息著，那彩帶柄好似接力賽的棒子，已經交接到第五代舞者手中了。十二月十六日，舞蹈系年輕的學生登臺演出林懷民的《薪傳》。

如今這批第五代舞者接下的棒子也過了二十五年，幾乎都從第一線舞者退役，不少轉身成為作育學子的老師。當聽說第八代舞者將演出讓每個跳過的人畢生難忘的《薪傳》，每個人的反應竟如出一轍地亢奮不已，引頸期盼膝達二十年的全本《薪傳》重現舞臺，欣聞這支助理藝術總監李靜君口中的「會殺人」舞作傳承有人。尤其是年屆花甲的吳義芳和王維銘──這兩位臺北藝術學院舞蹈系第一屆的畢業生，他們的舞蹈生命幾乎與《薪傳》牢牢相連，甚至供應往後面對任何問題的源源能量。

《薪傳》是所有跳過的舞者生涯中最艱難困頓的賽事，第一場賽程上場恰好是一九七八年十二月十六日，臺美斷交的日子。

讓我們把時間重新挪到四十五年前。那是一九七八年春天，紐約西五十八街一戶小公寓，房間挨著一個小廚房，破破爛爛的、灰隨時會掉下來，有點荒涼，蕭索得適合回憶整理自己。

前一年的九月十五日於臺北國父紀念館，演出舞作《盲》的時候，林懷民一個騰躍落地，小腿肚肌肉碎裂，音樂繼續流洩，他咬著牙把舞跳完。回到後臺，善感的舞者鄭淑姬當場急得淚下，原本該繼續舞出下一支《哪吒》的林懷民讓舞者們以《白蛇傳》代替。舞者冷靜上臺後，化妝間裡只剩下他，空蕩

蕩的，腿腫了一倍大，和著心裡的疲累，痛楚一陣陣向上攀爬。

夜裡，林懷民敲開醫師門，針灸再針灸，強撐過接著的三場演出。

那一夜，雲門舞集已經走了五年了。

在這之前，他沒有參加過職業舞團。一九七三年，二十六歲那年，林懷民創辦了華人世界的第一個現代舞團。才三十歲，舞者早在背後以「老林，老林」的叫他。

有了雲門後，他始終載浮載沉於舞團的喜怒哀樂裡，如業障未了不得上岸。

五年積累，在一夜間爆發，針灸救不了他，需要真正的休息治療。

一九七七年九月，林懷民將雲門交給舞者經營，飛往加州洛杉磯大學，擔任駐校藝術家，停留四個月。第二年，紐約洛克斐勒三世基金會（The JDR 3rd Found）邀他去紐約考察，他欣然接受。紐約是七〇年代初習舞的城市，這回重返，卻是一趟藝術與治療之旅。

JDR三世的獎助金包括了保險費，他天天去復健；因為腿傷未癒，不能亂跑，只能去看舞和在家裡讀書。

有一天，他收到時任《時報週刊》董事長的簡志信寄來的《時報週刊》創刊號。彼時年輕熱情的記者林清玄寫了一篇宜蘭雙龍村龍舟賽的報導，讀了讀，林懷

民抱著雜誌哭了起來。那是他第一次看到了臺灣的風景、臺灣的民俗，用精美的彩色印刷、大篇幅的呈現出來，心裡很是感慨。在哭泣中，他才意識到自己非常想家。

不太愛交朋友的林懷民，在那段時間，過得更加沉寂。他開始琢磨一些創作的理念，想一些以前沒有時間想的童年往事。十四歲開始寫小說的林懷民，年少時崇拜那些厚厚的舊俄小說，沉醉於其中的家族史。他想寫自己家族的故事。

林懷民的先人來自福建漳州，到了他，林家已世居臺灣七代。故鄉嘉義新港，距離「笨港十寨」遺址，只有十分鐘的車程。

明末福建沿海受困旱荒的百姓，為了尋找一條生路，不顧政府「片板不准下海」的禁令，鋌而走險，乘坐一種名為戎克船的帆船，橫渡臺灣海峽。戎克船簡陋，只能聽天由命，十個移民中往往「六死三留一回頭」，艱險恐怖的臺灣海峽因而有了「黑水溝」之名，卻擋不住要掙一口飯吃的移民。

明代天啟四年（西元一六二四年），顏思齊等人提出「人給銀三兩，三人給牛一頭」，吸引了無數漳泉人離鄉。他們在今天新港與北港之間建立了「笨港十寨」。

漢人往來臺灣歷史久長，但總是來來去去，或零零星星，「笨港十寨」是第一批落地生根的集體移民，也是漢人在臺灣建立基業的開端。清嘉慶四年（西元一七九九年）大水沖毀了笨港街，村民移居地勢較高的麻園寮，發展出今天的新港。

林懷民自幼聽到大人講述「柴船渡黑水，唐山過臺灣」的歷史，也知道甲午戰爭之後，前清秀才的曾祖父帶著家眷回返唐山的故事。坐在紐約公寓裡，林懷民追憶童年聽來的故事，成長年代看過大家族成員在時代變遷中的遭遇，卻有許多空白無法補足，而經常在睡眠中起坐苦思。他慢慢意識到，無法用筆寫出自己的家族史。然而那些思鄉的懸念逐漸凝為死生離合、非講不可的臺灣祖先移民故事，不是一本書，而是一齣史詩舞劇。

想家的時候，林懷民常看《紐約時報》，買了報紙，先找與臺灣有關的新聞，一直記掛著有事情要發生。

一九七一年，國民黨政府退出聯合國，外交節節敗退，中共政權在國際舞臺則步步前進。

隔年，美國總統尼克森訪問中國，與中共簽署《上海公報》。這一年裡，臺日斷交。

一九七三年，美國通過立法，賦予中共官方代表機構法律地位。

一九七五年，蔣介石辭世，全臺民眾頓時如失怙孤兒，總被民眾呼擁「萬歲」的蔣總統居然也有天年大限，在那威權時代，各級學生制服上被要求別一塊黑布戴孝，全臺如喪考妣，整整黑白了一個月。

到了一九七八年，中共政府與美國往來空前密切。那一年八月，中國的一個表演訪問團到了美國甘迺迪中心、林肯中心等劇院演出，節目包括民間舞、京劇、歌唱，甚至連《紅色娘子軍》的三人舞這類的樣板芭蕾。

那時，林懷民已經知道了，局勢對臺灣不利：「文化交流往往是作為兩國友好建交的暖身。蘇聯和美國關係若好一點，俄國芭蕾就到紐約演；沒有，表示關係不對。」

在國外他想的無非是這些。日子就在看舞、物理治療、彩色的《時報週刊》與《紐約時報》中度過。於是，在一九七八年八月的雲門秋季公演裡，林懷民悄然出現在高雄演出的後臺，鄭淑姬、何惠楨、吳秀蓮、吳素君、林秀偉、王雲幼等女舞者嚇得驚叫：「他回來了，還在下面檢查我們自己編的舞！」悲歡交加地哭起來了。

從美國回來，林懷民居然問簡志信提議：「派人去海上和那些漁人走一趟，然後寫那些漁人。」簡志信用不可置信的眼神看著他。之前，林懷民也到山上去採訪那些伐木工人，這些都隱伏著《薪傳》冒芽的因子。

十個月的休息跟沉澱，醞釀出《薪傳》的原型。

一個風雲際會的時代，總是由一群充滿理想色彩的人，加上環境的催化，

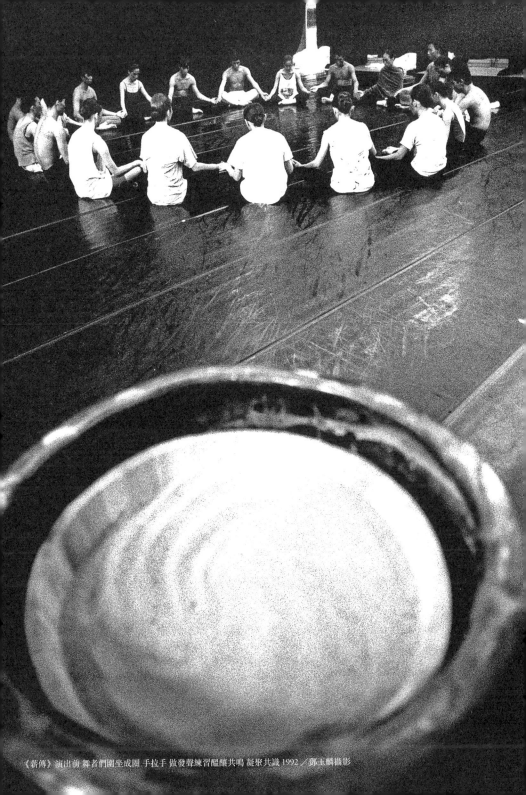

《薪傳》演出前 舞者們圍坐成圈 手拉手 做發聲練習醞釀共鳴 凝聚共識 1992 ／鄧玉麟攝影

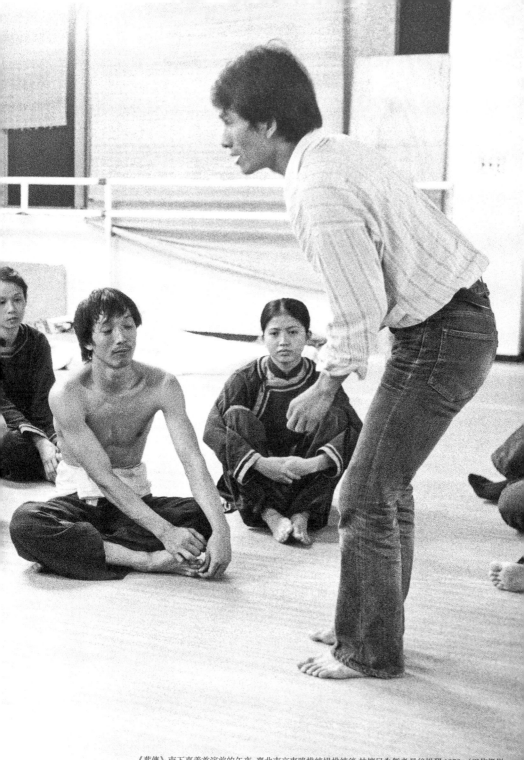

《薪傳》南下嘉義首演前的午夜 臺北南京東路排練場排練後 林懷民為舞者最後提醒 1978 ／王信攝影

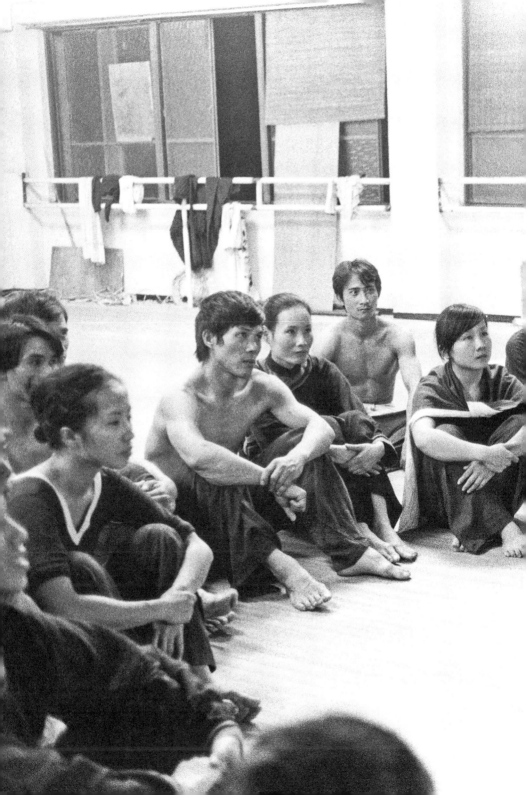

共同撞擊出來的。臺灣戰後出生的第一批「嬰兒潮」留學生：作家、畫家的奚淞於一九七五年，詩人、畫家的蔣勳在一九七六年，引領校園民歌風騷的李雙澤於一九七七年，還有臺灣大學城鄉所教授夏鑄九等都陸續由西方世界回臺，蔚成一股戰後新生代返臺的新浪潮。

七〇年代，周遭的環境對臺灣如此不利，臺灣外交被孤立的事件紛至沓來。那氛圍讓這批新銳赫然發現，自己和臺灣的關係太過疏離，他們從小讀的是文天祥的〈正氣歌〉、岳飛的〈滿江紅〉、林覺民的〈與妻訣別書〉等，「念天地之悠悠」中無從感念臺灣之悠悠。

蔣勳去巴黎後才體悟到自己的鄉愁不在母親的陝西，也不在父親的福建，是刮颱風、下豪雨的臺灣環島之旅。臺灣在內憂外患裡，所有的氣氛都在醞釀一首臺灣史詩。李雙澤在淡江帶領學生唱〈美麗島〉、〈少年中國〉。一九四八年遷臺的畫家席德進帶著建築學者李乾朗、攝影家謝春德及林柏樑記錄著全臺灣的古蹟調查。

祖籍上海，兩歲來臺灣的《漢聲雜誌》主編奚淞趕在這批浪潮回流。他意識到臺灣地位的危機感，外在動盪不安的壓力反而讓大家對土地的感情得以抒發，「臺灣人會那麼拚和這種危機感有關，外在動盪不安的壓力反而讓大家對土地的感情得以抒發，覺得任何東西隨時都會灰飛煙滅。」日後奚淞回首說。

這些亟欲整理拾掇臺灣鄉愁的知識份子當時相聚，互相撞擊出驚人的火花，共同為臺灣貢獻棉薄之力，《薪傳》集結了當年文化界的新銳，那種情誼只能讓人歆羨不已，卻再也回不來了。

打算編先祖移民舞劇的林懷民倦鳥知返後，與正從雜誌的田野調查裡重新認識臺灣的奚淞，談起自己的心緒：「奚淞永遠是朋友中最安靜的、最友善的，是我們這些朋友的避風港，當我們這三王八蛋在臺北街頭亂七八糟時，他那個角落總有生活和生命，而且很安靜的、在滋長著一些小樹或盆景，和新的畫作。」林懷民描述眼中的奚淞。

那時候奚淞家住在新店，從他家到新店溪，有一片田，夕照下的新店溪，閃爍著即將收割黃燦燦的稻禾。林懷民就在那片奚淞經常與友人散步、游泳的新店溪河床邊，拉開了《薪傳》的訓練模式。

四十幾年前，新店溪畔的芒草搖曳，野薑花幽香，野百合挺立，間或有白鷺鷥展翼來去，偶爾見原住民小學童以簡陋的釣具佇立垂釣，河水清澈透淨，大大小小的鵝卵石滿滿河床。《薪傳》這支講述三百年前先民穿過臺灣海峽，在臺灣落地生根的舞劇，就在這片野地裡得到方向和答案。

第二章

勞動者之歌

從一連串前所未有的野地訓練，雲門的舞者領悟到兩件事，一是勞動者的姿勢絕對是低重心的，膝蓋是彎的，像以前那些拖板車的、農人們耕種一輩子最後往往是佝僂著。在那講究舞蹈技術的時代，舞者們體會了一種面對身體的態度，學會如何與自己的身體對話。

「史詩的格局……連悲劇的獨舞也充滿豪華歌劇的張力。」《澳洲舞蹈雜誌》如此評論《薪傳》。

「第一次看《薪傳》的時候，我簡直興奮得頭髮都豎起來了。」舞譜家雷‧庫克說。

「我要做的是：現代人的祭儀。把舞蹈、音樂、心理學、人類學……各方面的知識與技術應用起來，透過一些原型延伸出來的觀念，舉行祭儀。祭儀有特定的目的與形式，我們不再拜神，但與自然、環境，甚至祖先是息息相關的。」林懷民在一九七八年二月及四月分別在舊金山、紐約與美國前衛舞蹈家安娜‧哈普林（Anna Halprin）對談，安娜做了以上的表白。

這個舞團每個月在野外做〈滿月之祭〉；有人生孩子，做〈生之祭〉；有人母親過世，做〈悼亡之祭〉，喪母的人用舞蹈抒發內心的悲哀，由旁人的觸摸與關心得到安慰，參與人尖銳地思考母子、家庭、生死的問題，得到一分啟示和力量。兩度談話益加堅定了林懷民編作臺灣史詩舞劇的意念。

來自生活體驗的力量不時牽盪著林懷民，腦子裡時而浮現昔日新港的生活景象，讓年輕氣壯的林懷民編起舞來不假思索，氣力十足。

雖然少小隨父母遷徙都市，未曾長住鄉間，逢寒暑假期林懷民總要回新港，一住多時。雖沒有親手種過稻，對於耕種這件事卻挺熟悉，從插秧、除草、拔稗子、收割、去梗、曬穀，一直到儲存進稻穀倉裡面等各個流程，無一不曉。

「我阿公看診的店口前有一處亭仔角，天未亮農人就批來耕作物，賣各種農產品。他們帶著斗笠，臉黑呼呼的，皺紋固定嵌在黝亮的皮膚上。」林懷民觀察鄉民入微：「因為長期都蹲著，更為了站穩，農民們的大拇指一定是張開的。指頭上和腳上都有很多的傷，傷結成疤；吃東西時蹲坐在長椅條上，他們的姿勢都和地板有關。」

後來分析自己揣摩舞蹈動作時，林懷民發現自己不是用大腦思考，特別是《薪傳》，根本是從記憶的母體裡跳出來的：「這完全從生活裡出來的，我祖母、外婆每天都要拜祖先、拜天公，透早、透晚，燒茶、供水果，這些都是生活裡面必經的儀式。」在《薪傳》的輪廓還未全然勾勒前，潛意識裡他彷彿已決定要從點香揭開序幕。

林懷民療傷進修的那段時間，由第一代舞者葉台竹暫代團長，在「蘭陵劇坊」創始人也是心理學家的吳靜吉，與音樂家樊曼儂等人的鼓勵下，把演出的疆域拓展

到南臺灣的嘉義、臺南、高雄去。沒有林懷民的日子，舞者們努力長大，和當時臺灣的處境十分貼近，不管成不成熟，他們努力編作了十來支舞碼照常公演。

追憶往昔，葉台竹說：「林老師一回來，就說要編一支舞，名字還沒有定。以往我們跳的舞都是從京劇或者從音樂出發，動作可能來自瑪莎‧葛蘭姆的轉化，大部分的舞都已經有一個呼之欲出的形式存在了。那一次就說要從生活裡出發，從實際工作裡面、勞動裡出發。」

雲門第一代的舞者們都是出身市井，何惠楨的爸爸是苗栗鄉公所一個基層的公務員，吳素君的父母賣自助餐，葉台竹的父親是軍人，劉紹爐是竹東的客家農民子弟。他們從來不是嬌滴滴、茶來伸手飯來張口的金枝玉葉，要演受苦受難的先民，都有可以借鏡的生活記憶。

既然講述移民的故事，任何國家的移民人口總是男性多於女性，渡海先民也是「有唐山公，無唐山嬤」，可惜舞團陰盛陽衰的局面讓這支舞有點開展不起來。當年男性舞者還未被普遍認可，不算是一種正當職業，男性願意投入舞團非常罕見，唯有像師大體育系畢業的葉台竹、劉紹爐、洪丁財等嗜舞如命的男士們，從體操轉進舞蹈。

眼看野外訓練即將緊鑼密鼓展開，林懷民正在為找不著男舞者發愁，他讓舞者

們去呼朋引伴，只要身懷絕技，不計舞技都張臂歡迎。

第一次到新店溪邊集訓，出現了兩個絕佳的人選：鄧玉麟與蕭柏榆，兩位體操高手。

憶起初見這兩人的情景，林懷民眉眼含笑道：「他們這兩人那種年輕的樣子，我到現在想起來都還十分感動。」生就一副標準臺灣小孩的樣子，憨憨的，不太愛講話，個子不高，精瘦而黑，他們都是體育國手，眼睛都亮亮的，好像林懷民熟悉的故鄉農民。「他們給我很多靈感，很接近我要做的這件事，他們兩人出現就像是拍定裝照般。」

蕭柏榆退伍後，進成功中學教體操。已在雲門跳一、兩年的學弟洪丁財央他來參加雲門，他回說：「跳舞可好嗎？」死黨鄧玉麟剛從師大畢業，正在桃園龍潭國中教書，住在宿舍裡，閒得發慌。兩人半信半疑拿著洪丁財給的兩張票，看了場演出，兩名體操高手覺得挺有趣的，準備去玩玩，當作打發時間也好。

「他們說要到新店河邊排練，我心想：那不和郊遊一樣？」蕭柏榆還記得和鄧玉麟準備了「伴手」，初生之犢似的來到新店溪畔。這一幕，林懷民的記憶還非常鮮明：「他們用塑膠袋裝了一大堆切好的甘蔗，一個人一根。」

同一天裡，既要孩子也要跳舞的吳素君，甫生下第一位「雲門寶寶」小蟬。正

是她做完月子的當日，她捎來紅蛋，歸隊練舞。

蕭瑟的仲秋時令，剛剛收割的稻子布滿田埂，分食紅蛋與甘蔗的舞者們享受著收成似的喜悅，林懷民對這支舞的編作更有譜了。

林懷民編舞的習慣會視個人的特質編作不同的角色。阿蕭與阿麟就像林懷民欠缺多時的束風，兩人身型比較輕，〈渡海〉的舵手與槳手就編派給他們倆。雲門的女生都很強、很剽悍的，舞蹈技巧很好。阿蕭和阿麟兩個是體操選手，沒學過任何舞蹈，卻會翻更會滾。

「跳《薪傳》時覺得很簡單，那時候只懂得拚命展現身體而已，所以老林叫你做什麼動作，你就做，做得很豪放、動作很大，比別人好。」時隔數十年的鄧玉麟眼眸還是燦燦的，說起那少年雲門路的日子好像不過是昨日而已。

阿麟與阿蕭報到後，有一晚上林懷民讓他們倆留在練舞教室裡，「他先看看我們會哪些動作，叫我們自己做、自己表現，我們盡情翻滾，他大概就是這樣看自己需要哪些動作，從中過濾、發展。」鄧玉麟說林懷民是非常聰明的人，懂得利用資源，先看好舞者本身的特質，他再加以發揮。

十月二十九日，雲門結束高雄公演的翌晨，颱風毫不留情席捲臺灣，林懷民突然下了一個決定：「我們去加洛水！」

隨行的奚淞在出發前買了一塊長溜溜的白色塑膠布，日後，奚淞形容，在海邊與風抗衡，而塑膠布凌風飄拂起來，本身就是一次舞蹈演出，人真正從大自然學到身體的平衡，不是語言，也不是思辨，更不是二手的經驗，對當時舞蹈演出的醞釀極有助益。

狂風驟雨撲打在每個人身上，載著雲門那些年輕人的遊覽車趕在加洛水關閉前衝進颱風圈裡，在臺灣最南端裡體現了與風、雨、海浪等天人鬥爭的感覺。人人小心翼翼走著，頭頂上白布被風撕扯拉鋸著，只要有一個人一放手，白布即刻要凌空飛跑。

是的，祖先們正是這般迎風破水，飄搖海上，前途未卜，生死茫茫，不能後退，唯有前行，一場與大自然的拔河，「夫臺灣固海上之荒島爾，篳路藍縷以啟山林，至於今是賴」。所有人只能手牽著手，顛躓行進，然後攜手坐在狂濤拍打的岩石上，張大嘴「啊……」狂叫與暴風雨爭勝，撕裂了南臺灣的天際。

從加洛水回來，真正的實地體驗才開始。

每逢週日，雲門舞者與一些好友，蔣勳、奚淞、做平面設計的霍榮齡、攝影的王信和呂承祚、做音樂的樊曼儂，還有些記者在新店溪河床練功。

「我可以感覺到那年舞者非常用功，他們剛好做完演出，非常疲倦。我們躺在那邊，秋天的風在吹，我帶著舞者到那邊。其實，我並沒有告訴他們，要做什麼，只是希望他們去休息。」

林懷民要舞者在溪邊躺下來睡覺，起初他們半信半疑道：「這怎麼睡覺？」都是石頭！」石頭有尖有圓，王連枝回溯自己當初也是一副懷疑的態度，「結果躺下去也滿舒服的，好像有些石頭剛好碰到你的穴道，讓你全身放鬆。」林懷民要舞者們感受和石頭之間的交流。

已辭世的雲門創團舞者劉紹爐的妻子楊宛蓉，曾是「光環舞集」的團長，參加了《薪傳》最早的演出。向來只跳優雅芭蕾舞的她想起當日情景，那秋日的天氣、空氣奇佳，楊宛蓉緩緩說，「我真的睡著了，睡得很舒服。醒來後，就一起練習，這所有的方式對我都是非常新鮮的，很期待下個把戲是什麼。」

逐漸醒來的舞者們在林懷民的號令下慢慢翻身，身體貼著石頭，像蟲一樣，高高低低，慢慢用爬地匍匐前行，感受祖先拓荒墾殖的胼手胝足。

爬行後，林懷民讓舞者緩緩向前傾站起來，再看定一個方向，一步步踏踏實實，不要看地，壓低重心逕自向走去。當時曾經參加五次訓練活動的記者劉蒼芝這樣記道：「這個動作，舞者們做得很順利，漂亮，各自發展著自己一套站起來的姿

112

態和氣勢的運動。」舞者們輕盈的腳步多少挺出一種舞姿和動作，原有的舞蹈根基不知不覺顯現出來，步履愈來愈熟練，由慢走變成小跑步。

「儘量接近地心，感覺石頭給你帶來的種種。」林懷民還讓舞者與頑石玩耍，重複做一個親近石頭的動作，然後做出一個排斥的動作，兩個動作交替進行，很自然形成一種有節奏的舞蹈韻律來。

搬石頭則是體驗力道與培養默契的一環，體會祖先來到沃野千里的臺灣，掘石拓荒的情境。

經過難產，調養時間尚不足的吳素君，還無法太劇烈運動，林懷民為她設計了一個孕婦的角色。她初次看到這些石頭心想：「這塊我一定搬得動！」豈知一拿根本文風不動，後來換拿小一點的，還是搬不動，「當下才知道勞動要花那麼大的力氣。」吳素君道。

整個十一月都在做戶外訓練，期間又有一位舞者──鄭淑姬懷孕了。

「我大概十一月底，才知道已經懷孕五十天了。怕生孩子以後，不能再跳舞，本來我準備拿掉小孩，先生都陪我去了醫院，我卻決定不拿了，才告訴林老師。」林懷民鼓勵鄭淑姬把孩子生下來。

懷孕了，到河邊搬石頭，鄭淑姬還傻傻的跟著搬，一道去的攝影家呂承祚在旁

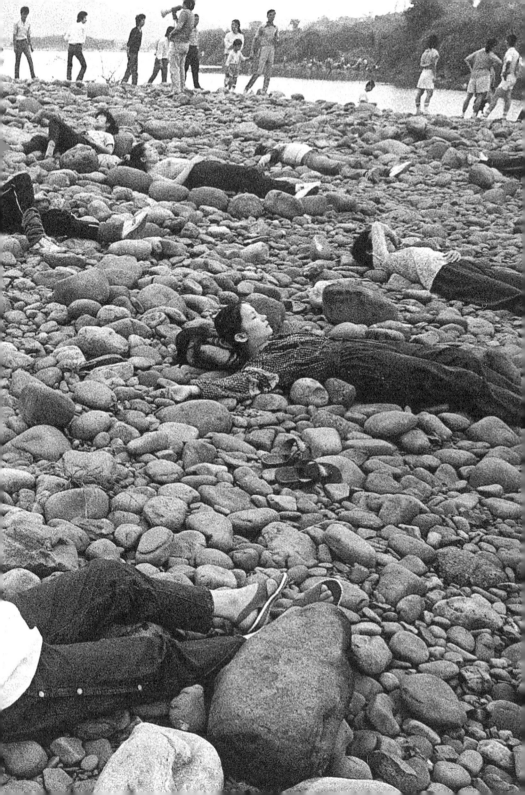

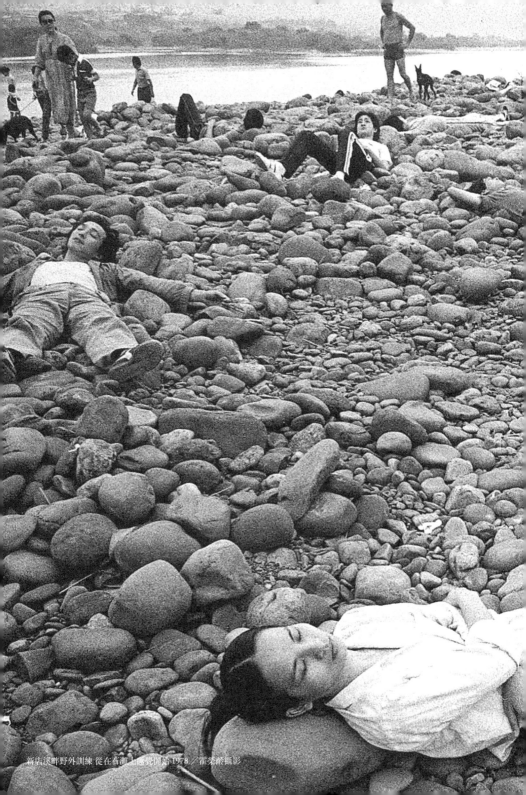

新店溪畔野外訓練 從在石灘上睡覺開始 1978／霍榮齡攝影

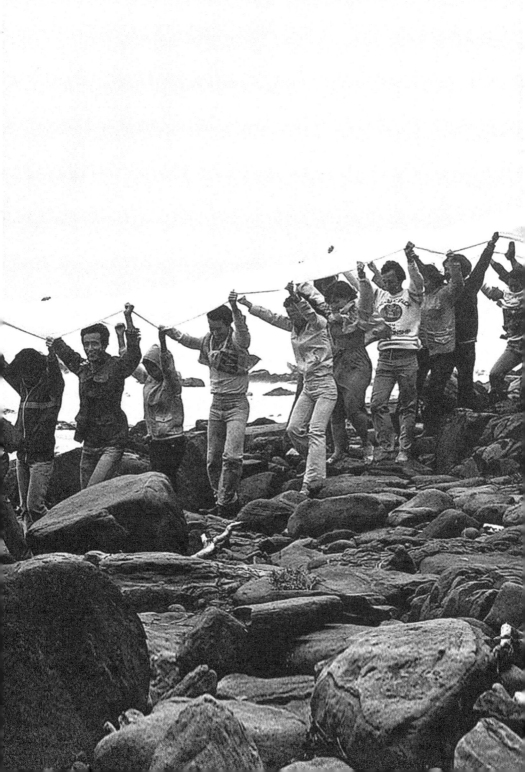

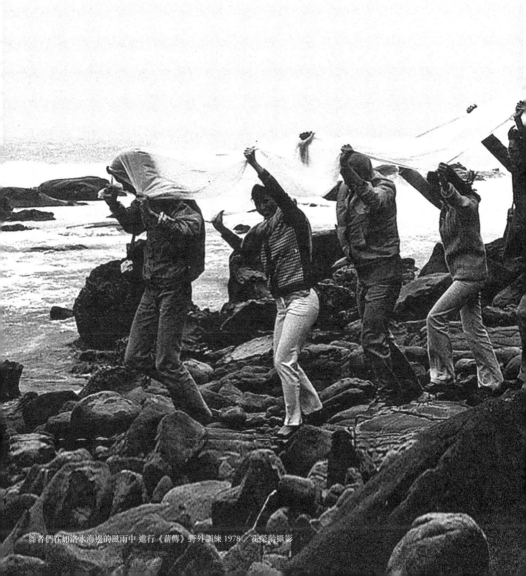

舞者們在加洛水海邊的風雨中 進行《薪傳》野外訓練 1978／張榮齡攝影

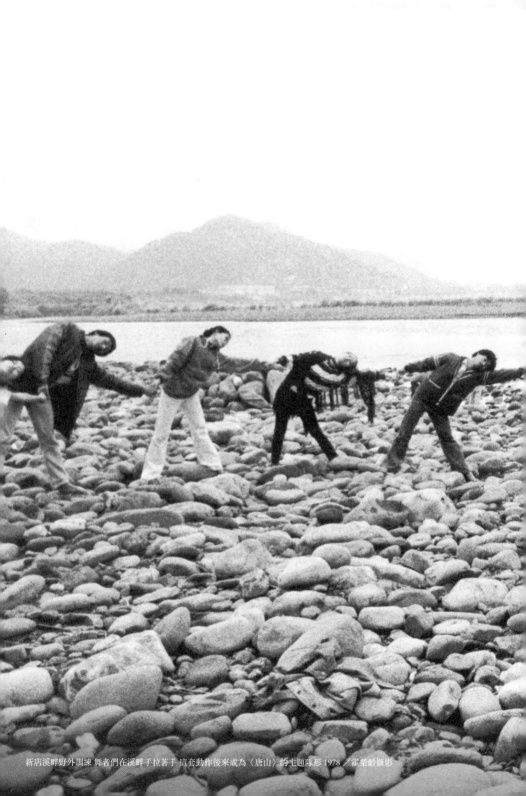

新店溪畔野外訓練 舞者們在溪畔手拉著手 這套動作後來成為〈唐山〉的主題隊形 1978 ／崔榮齡攝影

邊看了叫說：「阿姬，妳不能搬呀！」女兒鄉鄉已成年的阿姬回想說：「那時候我也傻傻的不知道，也沒有人教我。」

林懷民常說是客家人撐起了雲門的半邊天。當何惠楨和王連枝口中堅毅不撓的客家女子搬起偌大的石頭時，一旁的蔣勳嚇呆了，才見識了林懷民口中堅毅不撓的客家女子風範，真確認知了人與土地的關係，以及勞動的力量，「日後她們都在舞蹈上具體表現出來。」

「搬石頭的時候，不准講話，因為林老師要醞釀一種感覺，讓我們靜下心去經驗東西。」當年還找來樊曼儂來教舞者們發聲，每節唱十五分鐘，一開始都很安靜，慢慢地有人亂闖，到了十分鐘後會帶領大家進入高峰，再漸漸下降，沒有人要求卻很自然的發出聲音，那聲音就像一股電流般竄入每個人身體裡，這應該是一種集中精神的訓練方法。

時間悄悄過了，舞者和友人們兩人一組，選一個較重的石頭相互拋來拋去，記者劉蒼芝描述道：「舞者練習『承接』一種不尋常的重量，再用不尋常的力量拋出它，石頭一出手，同時自肚腹發出『嚇！嘿！』的聲音，以助力道的放射，一方面叫感亦增加了聲勢的壯大，是真正出力又出氣的遊戲。」

石頭已堆成一堆，舞者們靠攏過來圍成一圈，如同團體諮商似的，但卻不是吐露自己的心事，而是分享自己家族的故事。

在原先的設計裡，《薪傳》的舞者一出場會先報自己是誰，敘述自己的祖先從何處來，何時來臺。這段表述後來在演出時取消了，但舞者仍領受了家庭作業：回家問出自己的家族史。這個用意在於找到大家共同的經驗，林懷民讓舞者從苦難的與奮鬥的家族史中，瞭解臺灣如何從很貧窮的狀態走到逐漸富裕的七○年代。

「《薪傳》演出，從祭祖開始，到歡樂的結尾，有一種儀式的精神，香始終都在旁邊燒。」林懷民多年後為《薪傳》下了一個總結，這完全是雲門家族的故事。一方面點出了雲門第一代的出身，都是勞動的，都是從貧苦中奮鬥出來，事實上每一個人在學舞的過程，也都是一種奮鬥掙扎的過程。

從一連串前所未有的野地訓練，雲門的舞者領悟到兩件事，一是勞動者的姿勢絕對是低重心的，膝蓋是彎的，像以前那些拖板車的、農人們耕種一輩子最後往往是佝僂著。再來則在那講究舞蹈技術的時代，舞者們體會了一種面對身體的態度，學會如何與自己的身體對話。

七○年代的臺灣正經歷一個巨大的時代變遷，臺灣文藝發展還處於拓荒墾殖的

時代裡，林懷民帶回來瑪莎‧葛蘭姆的舞蹈技巧，卻也不甘只從西方照本移植，不斷尋求屬於本土的情感表現。奚淞相當肯定這般的體驗，「那是體現先民開拓、拚搏自然的接觸，肉體與自然的接觸。」奚淞舉例，像拉縴、插秧、工人勞動都能夠成為舞蹈，勞動者為了讓自己使力，也有助於其他人的動作劃一，應著步伐吆喝出聲，自然形成一種規則的運動。離開練舞室的地板，雲門在新店溪畔的野外訓練，「體會到最初成為舞蹈的韻律從何而來。」

第三章

這些人和那些人

和雲門共事過的藝文界人士，
他們努力的痕跡在《薪傳》裡持續發光發熱，
成全了《薪傳》每次的演出。
再加上過世多年的民謠老歌手陳達的《思想起》，
《薪傳》薪火相傳，一代交給一代，
成為舞者相互合作、彼此砥礪的舞作。

一支舞作的成形，除了幕前舞者演出之外，幕後還需要許多學有專精的參與者貢獻他們的腦力與勞力，並且經過一再調整修改，才能成就一支骨架勻稱、血肉分明的作品。特別是像《薪傳》，因為結構龐鉅，更需要各方英雄好漢，拿出看家本領，共襄盛舉，才能呈現出完整風貌。

這支舞從命名的過程開始，就是一個薪火相傳的典型例子。

《薪傳》原本不叫《薪傳》，談起這段過程，或許應該從一九九五年過世的張繼高開始談起。

開臺灣音樂評論先河的張繼高，畢生從事新聞工作，從平面媒體到電子媒體的經營都卓然有成。雖然從事著實事求是的新聞工作，但張繼高卻是個秉性浪漫的人，平生最愛的是古典音樂欣賞。

五〇年代起，他便以「吳心柳」的筆名在《中央日報》「樂府春秋」寫樂評，並創辦了「遠東音樂社」，積極引進古典音樂演奏團體與舞團，在資訊匱乏的年代裡，啟蒙了諸多青年的文化視野，打開了臺灣欣賞精緻藝術的門扉。

他的樂評切入角度都相當感性，他曾經說過，「音樂是一種無邊無涯的情感藝術」，他經常從情感層面去剖析音樂家的創作，讓聆聽者從全然不同的層面去領受音樂家的世界。他還寫過〈貝多芬的情史〉、〈樂苑情深李斯特〉等纏綿悱惻的音樂家

124

悲劇，並且喟嘆過：「人間關係之得失，沒有比男女之間更難評價了。」

據說他曾經為了要聆賞古典音樂，將一部厚達三吋、十六開本的英文音樂大辭典，從頭背到尾。他還強迫自己鑽研西洋史、歐洲藝術、基督教史料，他說不這樣，就聽不懂華格納、德布西和巴哈。

一九七二年，林懷民自美返國後，張繼高便經常有事沒事就找他來談話。

一九七八年，林懷民為了舞作名稱，他幾度思索，並與奚淞研商，最後定了較普遍的語彙：「香火」，意指先祖移民臺灣，艱辛奮鬥，傳遞香火。

一日，張繼高找來林懷民，詢問近況。坐在那打著名牌領帶、西裝剪裁合宜的張繼高面前，林懷民談起自己正在編排的舞作，並敘述雲門舞者進行野外訓練的狀況。

張繼高聞言直點頭，又問道：「名字定了嗎？」

林懷民回道：「叫『香火』，最後一幕會有很多人拿著火把走出來。」

張繼高說：「幹嘛叫『香火』！叫『薪傳』就好了，薪盡火傳嘛！」他又說：「可是這是要錢的！咱們是講究版權這回事的。」他伸出手說：「給我一塊錢。」

林懷民掏出一塊錢交給張繼高說：「成交！」

在張繼高提出「薪傳」（註）這兩個字之前，臺灣並沒有多少人知道其意義與典

故。舞劇演出後，「薪傳」這兩個字逐漸成為臺灣社會的生活語言，用在平日的交談，也成為店鋪行號的名稱。

在張繼高定下這支舞的名字後，《薪傳》的輪廓就更加明朗起來了。

在一邊排練當中，林懷民一邊構思著《薪傳》的幕序，他決定採取人一輩子的生命輪迴，作為《薪傳》的幕序。他揣想著：「一群遠走故里的人應該會經歷哪些歷程？」

未幾，他就理出順序來：

在〈序幕〉裡，著時裝的舞者召喚祖靈，捻香敬祖；褪去時裝，顯露出裡面的唐裝，舞者化身為先祖，舞蹈由此開始。

首段舞蹈〈唐山〉刻畫出先祖在中國的辛苦，為了子孫前途，決定離開家鄉，到臺灣打拚。

接著，這些人將乘船〈渡海〉，一路上驚濤駭浪，險象環生，眾人齊心一致，終於安然抵達；到達新天地後，眼見四處荒煙蔓草、亂石遍地，必須胼手胝足，勤奮〈拓荒〉。

緊接著，剛來到新天地的年輕夫妻有了孩子，眾人欣喜在〈野地的祝福〉這對新父母。這是移民新天地的第一個孩子，象徵了喜獲新生與香火延續的意義。

然而，環境惡劣，瀰漫了瘴癘之氣，為了讓即將到來的新生命好過些，男人努力打拚卻慘遭意外身亡。懷著遺腹子的妻子雖悲痛不已，新生兒仍在眾人的祝福下出世，有了〈死亡與新生〉，移民在此告別逝者，瞻望未來。

整地的工作完成後，眾人開始「汗滴禾下土」，〈耕種〉插秧；第一顆稻子終於在新的田園裡抬頭冒出。

最後則是歡呼收割的時刻，度過好年冬，先民們歡天喜地起舞著，舞者換回時裝，展開熱鬧非凡的〈節慶〉祭典，向先祖的功業致敬。

於是，從〈序幕〉、〈唐山〉、〈渡海〉、〈拓荒〉、〈野地的祝福〉、〈死亡與新生〉、〈耕種〉、〈節慶〉依序而走，林懷民認為這個順序既合乎常情，也合邏輯，《薪傳》就這樣一路編作下來。幕序清楚了，緊接著則是該準備哪些道具，如何設計音樂、服裝、燈光、舞臺等千頭萬緒的工作。

從大學時代起，林懷民就認識了許多頗有潛力的青年俊彥，在文化藝術的領域裡都各有長才。一九七三年，林懷民成立雲門舞集後，善於運用資源的他，更勤於請教，邀請這些青年菁英合作，充實雲門的各個面向，使雲門的舞作更加立體化，更為豐滿，更有可看性。

綽號「大毛」的長笛演奏家樊曼儂從雲門創團之初，就擔任音樂指導，教非科班出身的林懷民數拍子，回答他關於音樂的問題。籌措《薪傳》音樂的事，她義不容辭鼎力相助。在雲門十週年重新修訂的《薪傳》結尾處，樊曼儂帶領著觀眾高唱黃自的《國旗歌》，而十多位象徵新生的小朋友在歌聲中，神采奕奕地走出來。這一幕，凡是參與過的觀眾終生都忘不了。

至於〈耕種〉這一段的配樂，林懷民一開始就準備採用《農村曲》；這個任務就落在音樂家李泰祥身上，在此之前，他曾經和雲門合作過多齣舞作。

李泰祥有一半阿美族血統，他受命配樂時，對於原版的《農村曲》頗不以為然，覺得「太柔順，太陰暗了」，他喜歡比較強而有力的感覺，因而擷取原住民歌詠的方法——人聲，作為音樂表達的媒介。李泰祥指出，「這種手法一方面可以表達先民很勤奮的勞作，在我們的土地上辛苦開墾，同時也可以加強原有旋律力道不足之處，讓音樂更接近原先要求的樸拙感，既是一種新的嘗試也符合戲劇的要求。」

「透早就出門……」在「喝嘿！喝喝嘿！」的低哼人聲裡，舞者排成一列，邊唱邊做。

「捻秧苗」邊倒退出來，繼而人聲的響起，林懷民覺得是神來之筆，「我很喜歡那笨笨的、有點粗糙的感覺，太精緻的感覺不太符合這個舞劇，這段音樂我們一直沿用至今。」

既然要顯現出粗獷的氣質，林懷民認為唯有打擊樂才原始夠勁；因而，找了玩打擊樂的年輕音樂家陳揚，再加上音樂家許婷雅，共同為〈拓荒〉等段落，擊出驚心動魄的感覺，這種做法在當時也算是創舉。

林懷民還進一步出了餿主意，他主張不該用西方樂器，最好是採用生活裡常用的器物，而非樂器，當時的舞臺總監詹惠登只得四處去張羅木盤、碗、木桶、水缸、陶盆，竹子劈成竹條，乃至可口可樂的玻璃瓶都出籠，唯二的樂器則只有鼓和木魚。嘉義首演時，陳揚和許婷雅即敲著這些三「樂器」，挑戰現場觀眾的耳膜與情緒。詹惠登還透露說：「〈拓荒〉的音樂太過壯烈了，木桶不知敲破多少個？每演完一場，就得補貨。」

至於〈渡海〉部分的音樂原本採用日本《鬼太鼓》音樂；一九八三年改版後，由陳揚作曲、打擊，並由樊曼儂吹奏笛子。

當時臺灣為了爭取歐美人士與海外華人的支持，每年從各大專院校挑出有表演能力的學生，組成「青年訪問團」，赴海外公演。《薪傳》首演之後第二年，林懷民應邀訓練那年的青訪團，他挑選了〈渡海〉、〈耕種〉和〈節慶〉，作為獻演舞碼，並請陳揚為〈節慶〉重譜一曲。

陳揚所做的〈節慶〉音樂，光聽就會有一種喜氣洋洋的快樂，他藉著弦樂、中

國鑼鼓、嗩吶、笛子等樂器，「表達出彩帶的飄逸、漂亮、濃豔的色彩，以及未來的希望。」陳揚說。

至於〈節慶〉那隻獅子頭則是畫家奚淞的傑作。林懷民覺得民間舞獅用的獅子頭對《薪傳》這齣舞作太華麗了，不符合這支舞素樸的氣質。奚淞能寫能畫，又很有點子，創團不久，就擔任雲門的創作指導；他明白林懷民要的感覺：「樸拙素淨」。因而彩繪了臺灣民間用的米篩，做出一只很有個性、又有點憨憨的獅子頭。

林懷民一開始就準備在幕邊擱置香爐，從頭到尾都有檀香繚繞，而一炷香燒完正好《薪傳》也跳完。問題是如何找到一炷香剛好能在九十分鐘燒完？詹惠登買了無數長短、粗細、大小不同的香，以「香味」為第一考量，每天在林懷民的北投住處試燒。

一九七八年首演季，最後一幕有近百人舉著火把從入口處走上舞臺，傳達薪火相傳的涵義，火把也是一個相當棘手的問題。雲門買了整捆竹子及整匹布，將布裁好，泡在石蠟中，再塞進竹節裡。對國父紀念館這類場地來說，基於安全問題，這個動作簡直是破天荒的演出，當時幾乎是每幾步就有人執滅火器伺候，後臺更準備了大批泡了水的麻布袋隨時應變。

問題逐項解決了，《薪傳》首演選在嘉義體育館裡，等於是在戶外演出一樣，必

須另外自行搭臺。當年各地文化中心尚未成立，雲門到各地演出，一切得自己來，舞臺設施都是由雲門的技術人員摸索出來的，從讀中國文化學院（現為文化大學）影劇系開始就進入雲門的詹惠登與林克華等，常自稱是「藝術勞工」，都是在這種環境下，練就一身「兵來將擋，水來土掩」的功夫。

曾任職於國家戲劇院的侯啟平當時是舞團的技術指導，帶著詹惠登，平地起高樓，搭出一個舞臺。林懷民希望準備一套可以通用全臺灣的舞臺架構，到任何鄉村城鎮都能夠迅速搭起，快速拆除，最重要的還要考慮安全。硬體方面的問題，林懷民都就教於自侃是「雲門永遠的義工」的建築師黃永洪；他建議採用建築鷹架，一環勾一環，一根綁一根，詹惠登聘請了建築師傅，先搭建竹棚子鷹架，再掛上黑幕，居然真的搭出偌大的舞臺。這壯觀無比的舞臺是人定勝天的具體產物，早期連舞者都得動手跟著裝。

爾後，在一九八〇年，林克華接手舞臺設計工作後，才改成鋼管鷹架，完全不假師傅之手，由雲門的幕後工作人員自行搭建。同時，基於租用器材的價格偏高，一九八〇年十月成立了雲門實驗劇場，索性花了一百二十萬添購齊燈光、音響等器材，足夠應付巡迴演出之用。

雲門嚴謹的幕後要求造就了大批臺灣劇場界的幕後人才，回首前塵，林克華

說：「搭舞臺所需的勞力、毅力與意志力都和《薪傳》還有一個值得一提的故事：第一代舞者與工作人員中有好幾位客家人：何服裝，這些服裝和後來陸續做的服裝，至今還新舊混用。

林懷民對客家人向來敬佩有加，第一代舞者王連枝的母親製作了《薪傳》的精神是一致的。」

惠槙、王連枝、劉紹爐、蕭柏榆等，個個吃苦耐勞、任勞任怨，工錢也好商量。林懷民欣然採納。王質應當就是開臺先民的性格。因此，他決定採用高雄縣美濃人穿的客家服裝，數百年前客家人從唐山過臺灣就穿這些服裝，有其歷史象徵意義。

連枝想起這段，笑說：「我跟媽媽都好緊張。」她再三提醒媽媽：「既然要做就要好當時，兼管雲門財務的第一代舞者王連枝的母親在做洋裁，王連枝又正好是客家人，遂向林懷民自我推薦，讓自己媽媽做。林懷民相信這種特好做，絕不能漏氣。結果我們還找了很會打盤釦的山東人縫製盤釦。」果然，王媽媽並沒有漏氣，這些服裝歷時二、三十年，依然耐看。

既然以儀式形式演出，林懷民覺得應該有「祭品」。於是，在〈唐山〉與〈渡海〉的幕間，放著一塊黑布，中間擺著小船，由舞者在幕後拉動，為了這條小船，詹惠登找到了萬華的冥具店——來興糊紙店，由老師傅以手工糊製。有意思的是，在陳達〈渡海〉的歌聲中，王船在臺上拖著，詹惠登透露：「還故意裝些小機關……」

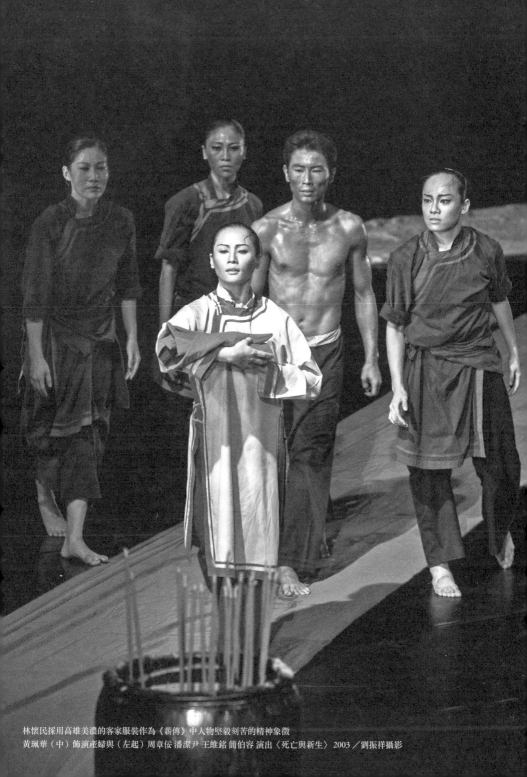

林懷民採用高雄美濃的客家服裝作為《薪傳》中人物堅毅刻苦的精神象徵
黃珮華（中）飾演產婦與（左起）周章佞 潘潔尹 王維銘 簡伯容 演出〈死亡與新生〉2003／劉振祥攝影

利用地板的不平，船拖著拖著就會倒下去，彷彿當年戎克船沉落在黑水溝。每逢這景況出現，觀眾就會很入戲地驚呼起來。

在〈耕種〉開舞之前，林懷民又突發奇想的希望有真的稻禾擺在舞臺中央，加強效果。他情商當時擔任嘉義農專校長的余傳韜，這位日後的教育部次長、考試委員，畢業於北京大學，有華夏傳統知識份子的氣度。他向來很支持藝文活動，總覺得「禮樂」早已徒具禮而無樂，希望雲門這般有理想的藝文團體能重振「樂風」，當下立即允諾了林懷民的請託，讓學生培植了兩公尺見方大小的秧苗。

首演時，在〈耕種〉開始之前，燈光打出那綠晃晃的秧苗，嘉義鄉民感到窩心極了，掌聲久久未散。回臺北時，林懷民則請了臺大農學院農經系代為培植秧苗。

要求完美的林懷民總不怕麻煩，一九八三年，還請雕刻家朱銘設計了〈拓荒〉之前的石頭。早年曾經管過道具的雲門舞蹈教室董事長溫慧玟說，「當時我們的倉庫根本擺不下龐大的道具。每次演完後，我就和舞臺監督詹惠登負責把道具搬回林老師北投的家，石頭是保麗龍做的，體積很大，重量很輕，綁在林老師家倉庫的屋頂還要有點技術，否則很容易被風吹跑。」

到了一九八五年重演時，林懷民決定讓《薪傳》更加素樸。這些祭品小道具便光榮退休了。

這些前塵往事，這些和雲門共事過的藝文界人士，他們努力的痕跡在《薪傳》裡持續發光發熱，成全了《薪傳》每次的演出。再加上過世多年的民謠老歌手陳達的《思想起》，《薪傳》薪火相傳，一代交給一代，成為舞者相互合作、彼此砥礪的舞作。

美國現代舞舞蹈家杜麗思・韓福瑞曾說：「舞者應該知道生命如何撥弄他，再把這種壓迫感和自己的見解吼出來。」

《薪傳》或許就是這樣的舞，沒有經過它的折磨，就無法認識自己的精神與身體。而一代代的觀眾也在陳達的歌聲，舞者的汗淚裡，受到感動。

註釋

「薪傳」典出《莊子》的〈養生主〉篇：「指窮於為薪，火傳也，不知其盡也。」故事的來由是：老子過世後，他的朋友秦失參加葬禮，但見所有來祭拜的人個個泣不成聲，秦失卻只有大哭兩聲就要翻然離去了。老子的學生見狀攔住秦失質問著：「何以如此草草弔唁？莫非你不是老師的好朋友？」秦失回答：「老子應該是個超脫物外的人，他應時而生，順時而死，安於天理與常分，哀或樂都不會進入他的心懷，古人稱這個叫自然的解脫；老子的精神將會繼續流傳，根本不必要哀傷。相反的，來祭弔的人無論關係遠近，都哭得如此哀慟，這反倒是一種背離自然的錯誤。」《莊子》的注解：「取光照物的燭薪終會燃盡，而火種卻傳續下來，永遠不會熄滅。」

第四章

琴韻猶在的老歌手

——陳達

在陳達的歌聲裡，

我們彷彿重溫了祖先移民渡海的歷史，

看見那不肯苟活故土的先民，克服航海禁令，

他們血液裡流著樂觀的元素，叛逆權威與成規，

不懼怕陌生環境的挑戰……

一九七八年十一月——距離首演不到兩個月的時間，林懷民還在為主軸音樂傷透腦筋。

他心目中屬意的是：從這塊地發芽抽根的聲音，來自臺灣民間的聲音，能勾動臺灣觀眾心弦的聲音。

林懷民想起民間老歌手陳達，從史惟亮的希望出版社所印行的《民族樂手——陳達和他的歌》，對他的歌略有所聞。彼時，史先生已故去一年了，只好求助另一位前輩音樂家許常惠。

許常惠二話不說：「讓坤良去找，坤良知道。」

稍早時，分別從法國、德國學成返臺的音樂家許常惠和史惟亮，不約而同發現臺灣民族音樂環境的貧乏，只有空洞的「復興傳統文化」的標語，卻缺乏真正的行動，外來音樂淹沒了臺灣，傳統音樂大量流失，只剩下失去民間生命力的古樂。

在史惟亮登高一呼下，這兩位各自忙於工作的音樂家聯手起來，帶領年輕學生展開田野調查工作，深入臺灣各個角落蒐集佚散多時的民間音樂。一九六七年，他們帶領了臺灣省民歌調查隊下鄉，在臺灣最南端的恆春海邊發掘了陳達，一位鎮公所登記有案的一級貧戶，當時他六十三歲。

或許不應該說是「發掘」了他，早在許常惠和史惟亮到來之前，陳達已經抱著

月琴，在鄉里間，為鄉民的婚喪喜慶吟詠四十多年了。

在中國文化學院教書的邱坤良雖然已寫信通知了陳達，但眼看時間愈來愈迫近，林懷民未親自見到陳達前，一顆心仍難以踏實。

十一月底，七十四歲的陳達背著那支飽經風霜、還貼了兩大條塑膠帶彌補裂縫的老月琴，和一只破舊的背包，坐了一天火車晃到臺北，一下火車，邱坤良立刻把他接到錄音間裡。

「那是我第一次這麼貼身看陳達，他眼睛有點濁濁的，像白內障般。」林懷民形容初見陳達的感覺。陳達廢話不多說，單刀直入問：「今天要唱什麼？」

同時在錄音間等候的還有蔣勳、姚孟嘉，心裡無不半信半疑又充滿期待。林懷民也不敢抱多大希望，隱然間，卻感覺到一種可以掌握得到的氣氛。

林懷民先和他說了半晌，要他唱「臺灣的歷史」，像：唐山到臺灣，柴船過黑水，如何過大海？祖先用手去撥土，卻見遍地石頭，如何把石頭搬開？林懷民還深怕他聽不懂，再三說明著。

陳達聽了點點頭說：「這我知啦！這我最會啦！不過，沒酒要怎麼唱？」

熟門熟路的邱坤良立刻去買了兩瓶米酒，還有兩塊錢用粗牛皮紙包的花生米。

這些年輕人幫他倒了一杯酒，眾人無語，專注地盯著陳達，只見那乾瘦布滿皺

紋的嘴唇微微沾了一點酒，一邊配著花生，一小口一小口慢慢啜著。幾分鐘後，陳達似已滿足了，說聲：「好，來，我們就開始了。」

他那有點缺牙的嘴巴裡吟著：「思啊想啊起⋯⋯」唱出了古典、押韻、卻又俚俗的歌詞，浩浩蕩蕩的臺灣史詩居然就流洩出來，滔滔不已。那闇啞蒼涼的嗓音，抓住在座的每個人，全場鴉雀無聲，豎起耳朵，屏氣凝神地聽著，從土地底層冒出來的樂音，引起共鳴無限。

林懷民要他唱的所有內容，他不僅都知道，而且還「變本加厲」，唱得超過林懷民的期望。那不假思索又生動無比的語言，從從容容唱滿一只大盤帶，稀哩呼嚕居然唱過了三個小時。

眼看盤帶快錄完了，林懷民在錄音室外作勢要他打住，陳達居然說：「我還沒有唱到蔣經國的十大建設呢！」蔣經國之後，陳達聲音急轉直下如江河趨入平原般，用「臺灣後來好所在，三百年後人人知」做了一個畫龍點睛的收尾。

「他唱出來的歌謠有一種初稿的味道，有點顛三倒四，但是重點掌握得非常好。」林懷民遙憶著。他和錄音師在錄音室裡把陳達的歌一段段的剪出來，重新排列組合，作為〈渡海〉、〈拓荒〉、〈耕種〉這些段落的前奏。

思想起　祖先鹹心過臺灣　不知臺灣生作啥款

思想起　海水絕深反成黑　在海山浮漂心艱苦

思想起　黑水要過幾層啊　心該定　碰到颱風攪大浪

有的抬頭看天頂　有的啊　心想那神明

思想起　神明保佑祖先來　海底千萬不要做颱風

臺灣後來好所在　經過三百年後人人知

思想起　自到臺灣來住起　石頭嚇大粒　樹啊嚇大枝

一角開墾來站起　小粒的　用指頭搬摳　血滴復共血流

思想起　天生定要來此開墾　將來要度子和度孫

要給子孫好食睏　祖先留給後世好議論

思想起　我們也得開墾啊　給你們後面的活嗬

你們嗣小後來的啊　心肝不知生啥款

思想起　要到臺灣來經營嗬　咱的稻子番薯攏要收成

要給你子孫的肚腹作棧間　別日大漢啊　得答阿公阿爸的人情

思想起　雙手挖土要來耕田　無牛得駛习习難

時間啊　暫時你得等

子孫啊　攏是雙手抓土飼你們長大漢啊

陳達的歌濃縮整理後，意象就更鮮活了，嵌入舞作裡，作為幕間曲，《薪傳》的感覺真是對味極了。

那一回整理出陳達的唱詞，以「陳達史詩」為題，登載於蔣勳主編的《雄獅美術》雜誌。邱坤良則翻譯了陳達的歌詞，並且寫了一篇文章，交給姚孟嘉，刊登在一九七八年的《漢聲》雜誌上。

林懷民才體悟到，陳達所有的素材都源自於生活。「這些生活中的事情，經過民間一再的傳遞，就琢磨出一些極為適當的語言。」陳達這位民間樂手打自社會底層來，百寶箱裡藏了無盡的民間故事與智慧，順手一撈就是即興吟唱的好素材。「他不必思考，彈著彈著就源源不絕地跑出來，用民間流傳下來的講話方式、表達方式、敘述方式，加一些很生活化的口氣，經他押韻，編織出來就是一曲曲動人的歌謠。」林懷民如此形容。

可惜陳達痛快唱完《薪傳》後，背著月琴，又孤身回恆春去了。臺北於他終究

是個都會，人與土地的關係仍是疏離遙遠的。

在林懷民邀他來唱《薪傳》之前，陳達曾經在高雄市的「臺灣民謠之夜」唱得不知休止，讓臺下觀眾紛紛走避。那一夜之後，這位曾被譽為「國寶樂手」的老歌手已經被都市人遺忘一年多了。

老歌手陳達、素人畫家洪通，被請到與他們格格不入的城市來，時間相差不遠，都是在七〇年代。

七〇年代的臺灣既充滿理想又相當苦悶，尤其是有海外求學經驗的知識份子，最能感受到那種孤絕於世的淒涼，他們總有些使命感，想做些什麼事，以改善臺灣的處境。

法國、日本、菲律賓等國家早已斷交，美國與歐洲諸國的關係也是岌岌可危。彼岸的江山如此多嬌，卻早和這個島嶼背道而馳了。以往課本裡所教的地理、歷史乃至於國文，主要都是以中國為主，臺灣終究是不成比例的點綴。

在「存在主義」盛行的時代，任何急於得知「我到底是誰？我從何處來？」的文藝青年，從課本裡、從社會裡，遍尋不著解答。「失落的一代」、「失根的蘭花」的說法在當時不脛而走。

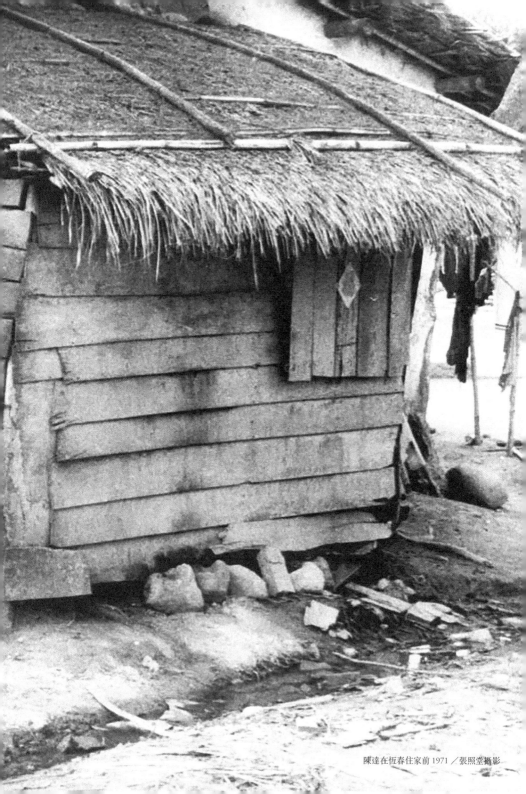

陳達在恆春住家前 1971 ／張照堂攝影

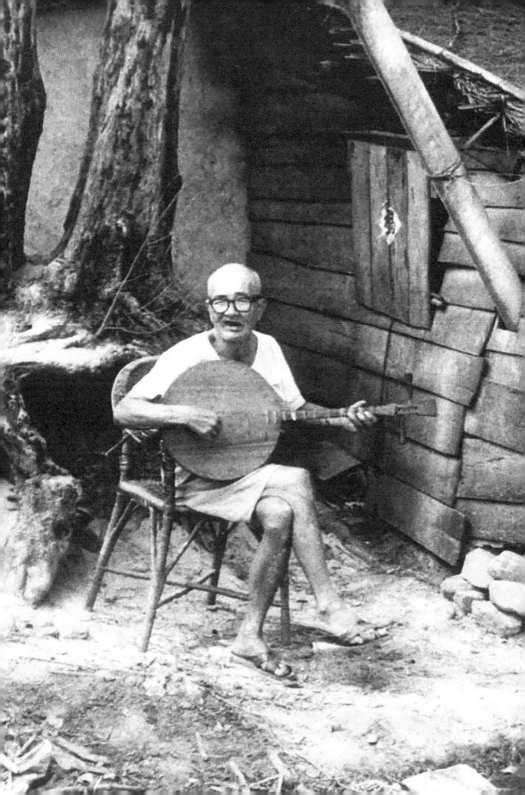

林懷民還記得他迫切追尋非西方美學的歷程，彷彿是那個年代知識份子的共同經驗。而當他想知道臺灣史時，走遍重慶南路書店，也只找到林衡道的《臺灣歷史百講》。

這段期間，在美國學運中，影響甚遠的瓊・拜雅、巴布・狄倫等美國民歌手的歌在臺灣的校園裡被傳唱著，其中批判色彩或許能引起精神的共振，卻無法提供鄉愁的慰藉。於是乎，鄉土文學、校園民歌蔚然成風，之後，卻遺憾地未能波瀾壯闊的發展，後繼無力；甚或抵不住商業機制的層層剝削，不是被收編，就是被遺忘了。

一九七六年，在美國新聞處舉辦的洪通畫展曾是當年藝文界的一大盛事。在洪通那枝鮮活善繪筆下，人、動物、植物等，都被畫得如活靈活現的符號；鮮豔濃烈的配色，讓即使看不懂的老老少少也心胸開朗起來。

洪通的畫被炒作得轟轟烈烈，成篇累牘的報導更助長了炒作之風。熱頭一過，洪通照常回到南鯤鯓，蹲坐在那破敗的老屋裡，抓了什麼紙就畫了起來。偶有衣著光鮮亮麗的城市人來看人兼看畫，洪通也懶得搭理；甚或有買畫者上門，洪通索性開個天價，讓對方知難而退。

孑然一身過世後，洪通的畫作再度攀漲，各方人馬搶成一團。如今一幅畫居然已高達數百萬臺幣。

比起洪通，陳達的身世更悲愴。洪通即便是鄉人所謂的遊手好閒，不事生產，總還有妻兒。陳達卻是個不折不扣的「羅漢腳」，生時無依，死亦孤零。一生中曾經大紅大紫過，不論紅也好，黑也好，他始終還是他自己，一個只能和自己對話的孤單老人。

攝影家王信曾經捕捉過一張十分傳神的陳達照片，抱著月琴，頭垂及胸前，一張落寞得令人鼻酸的照片。王信指出，那是實踐堂的一場表演，「當時我看到他坐在一旁等著上場，他的神情很寥落，好像跟四周都沒有關係。」

與陳達有十數面之緣的攝影家張照堂也有一張「非常」陳達的作品。那是在臺北的古亭河濱公園所拍的，那一天正逢他情緒不好，沿途只抽菸不講話，個把鐘頭未發一語，話也不多的張照堂並不勉強他。張照堂記錄下當天的情景：「我靜靜地繞到他後面拍了幾張照片。黃昏的餘光閃亮在淡水河面上，水好像靜止了，就好像此刻陳達的心情一樣。」

對恆春人來說，大約在民國十年左右，陳達已經是當地家喻戶曉的歌手。他的大哥與四哥都是村裡的善歌者，陳達的《牛尾擺》正是從大哥學來的。至於那一把隨身不離手的月琴也是哥哥的。

恆春人自來就有唱民謠的風俗，每逢節慶，除了野臺戲之外，就是唱民歌，而陳達三兄弟的歌藝則是恆春人都激賞不已的。恆春靠海，村民靠打漁或農作維生，海水無情，因而養成恆春人與天搏鬥的悍勁，許多故事信手拈來都可入「恆春謠」裡。

張照堂說過，陳達其實是極其精敏聰慧的，否則他怎能做出那麼多即興好歌？

他目不識丁，即興自編自唱的能力卻令人叫絕，編的歌詞韻腳分明，詞作雅俗共賞。有他在，恆春鄉民幾乎都不敢班門弄斧。

他不敢妄想成家立業。

靠著走唱「恆春謠」，陳達也曾有過一晚收入幾百元的好日子，當時一斗米才不到四塊錢。二十九歲那年，陳達大病一場，一隻眼瞎了，嘴也歪了，身體的殘缺使他一生的坎坷，豐富了陳達吟唱即興民謠的素材，對他究竟是幸或不幸，縱使蓋棺也難論斷。許常惠等人在恆春海邊邂逅陳達後，跟他回到那家徒四壁的陋屋，他寫下初次見到陳達的記憶：「我們一進門即感到四面烏黑而悶熱，像在熱鍋似的難受……然而當他拿起月琴，他的歌聲，這時像經歷人生的滄桑而發出，悲痛到使我們一行五人不禁掉下眼淚。他唱得真好！」

自從許常惠和史惟亮公開介紹陳達之後，他竟成為都會裡民歌演唱的座上賓了。

不過，臺北倒是有一些朋友好意要幫他改善物質生活，同時也有意為他的音樂

148

留下紀錄。

一九七一年，史惟亮的希望出版社邀他北上錄音，收錄在《民族樂手——陳達和他的歌》裡，一本書加上一張唱片，收入悉數交給陳達。當史惟亮得知自己身罹癌症後，還特別將陳達的民歌錄音帶轉給洪建全基金會，允請他們義賣後，所得交給陳達。這樁後事交代兩天後，史惟亮溘然病逝，陳達聞喪後，哭著唱出：「可惜史惟亮這麼早離開世間，今後無法相照顧，害我失了好朋友。」

陳達較密集上臺北，係應「稻草人」民歌西餐廳之邀駐唱。彼時，鄉土逐漸變成一種時尚後，原本是演唱西洋民謠的餐廳也懂得讓陳達這位民族樂手招徠生意。

蔣勳曾走進「稻草人」，赫然目睹陳達睡覺的一床髒舊棉被，「悚然心驚，也慨然知道所謂『民族』要從層層的政治剝削、經濟剝削以及文化剝削中真正健康的站立起來，將是多麼漫長艱困的路程。」陳達沙啞的嗓音和寂寥的月琴放在吵雜的電子音樂中，蔣勳感受到一種「日暮窮途的慘傷」，無論洪通或陳達，終究只是「滿足都市知識份子在貧血症候中一點陶醉的快慰而已。」

張照堂記得有一次，一個客人告訴陳達說：因為在樓下看到他的照片，所以跑上來聽他唱歌。「半小時後，陳達突然光著腳走下樓梯，把照片撕掉，將照片底下的紙條揉成一團，丟到水溝裡。」紙條上寫著這樣的宣傳：「總有一天，人們會認真聽

「我歌唱……」

在《薪傳》絕唱之後三年，也就是一九八一年的四月十一日下午兩點多，陳達結束了臺北「臺灣小調」餐廳的短期演唱，在屏東楓港下車，準備過馬路換車回恆春，被一輛屏東客運撞倒在地，輾轉換了兩家醫院，於送往途中，因傷勢過重終告不治。

林懷民的《薪傳》像一顆磁力極強的磁鐵，將當時最拔尖的藝術工作者一網打盡，加上了陳達的《薪傳》，更如神來之筆，讓舞作充滿史詩的色彩，渲染了許多感人的元素。

陳達已矣，七〇年代的夢想或實現或幻滅了。然而，只要雲門演出全本《薪傳》或其中的〈渡海〉，陳達的「思啊想啊起呦」響遍劇院時，總有些人不由淚流滿面，不是因為陳達已逝，而是那蒼老的聲音訴盡臺灣的滄桑。

在陳達的歌聲裡，我們彷彿重溫了祖先移民渡海的歷史，看見那不肯苟活故土的先民，克服航海禁令，他們血液裡流著樂觀的元素，叛逆權威與成規，不懼怕陌生環境的挑戰，這些臺灣民眾集體的性格特質，也都在《薪傳》的歷代舞者身上顯現。

或許在《薪傳》往後的演出時，我們除了為祖先鼓掌外，也該向陳達鼓掌，感謝他用如同《詩經》的「頌」，填補了開臺時「臺灣本無史」的缺憾。

150

第五章

要舞出臺灣先民的骨氣

外頭風風雨雨，雲門舞者心中有數，仍埋首練舞。向自己的身體極限挑戰、與自己的身體對話，企圖以他們的身體實現自我，完成使命，舞出臺灣先民的骨氣。

在南京東路的排練場裡，《薪傳》緊鑼密鼓的準備最後的衝刺，所有參與的工作人員都非常專注地投入工作中，這支前所未有、長達九十分鐘、一九七八年鉅獻的舞作可真把舞者整慘了。舞者們個個眼袋愈來愈大，眼眶愈來愈黑，林懷民罵人也罵得愈來愈急了。

相對於舞者的全神貫注，一九七八年的增額中央民代選舉氣氛顯然十分緊張，臺灣大學校門口早已豎立了「愛國牆」與「民主牆」相互較勁。整個臺灣社會暗藏著一股「山雨欲來風滿樓」的氣壓。

林懷民打美國回來，就開始埋首編《薪傳》，舞者都還懵懵懂懂的，誰也不知道這支舞最後會跳到魂魄離散，肉體虛脫，宛如螻蟻死裡求活般。

從新店溪畔的野地訓練回到排練教室，才是折磨的開始。

《薪傳》這支舞講究的是粗獷的美感。起初，舞者並不清楚該如何表現，經常被罵得手足無措，只能繃緊皮，打起精神苦撐。

葉台竹回憶當時的困惑說：「這條舞最難的就在於沒有花招，愈是沒有動作愈難表現。當舞者學了那麼多花招、動作、特技之後，他卻幾乎都要拋棄，不能表現出來，如何用最原始的動作表達出某種情節，真的很困難。」

當時懷孕三個月的鄭淑姬並沒有受到特別的禮遇。

從來個性就溫婉的她，做流雲派的演出、輕柔的表現，易如反掌，可是《薪傳》卻結結實實整到她了。《薪傳》的動作必須很用力、很陽剛、有稜有角的，她說：「我就是硬不起來，不是不想做到。天生的力氣、性格，很難達到，很多動作別人做起來容易，對我來說難度很高。」說著淚水幾已在眼眶打轉了，「我記得還捏自己的大腿，很氣自己怎麼做不到，可是挨罵的還是我。」

因為先生劉紹爐天天在雲門練舞，無聊的楊宛蓉也加入《薪傳》的訓練行伍。

《薪傳》裡的動作有大量翻、滾、摔、撲、躍，楊宛蓉從來未嘗試過，當林懷民要求每個舞者做地上摔的動作時，她記得每個人都一副驍勇善戰的模樣，輪到她摔時，心想：「摔就摔吧。」從沒摔過的她根本不清楚如何保護自己，一摔下去，林懷民剛誇讚了她，站起來卻發現自己的練習衣已經因摩擦生熱，破了一個大洞。

咬緊牙根練舞之餘，還有陳揚的打擊樂得適應。二〇二二年底謝世的陳揚，當時還是年輕小伙子，每次都嘗試不一樣的打擊手法，尤其是這些古古怪怪的可口可樂瓶子、水缸、木碗、陶盆，煞是有趣。舞者們得邊揣摩動作，邊要適應每次都不全然一樣的樂器樂聲，即使休息時間也不敢掉以輕心，仔仔細細聽著看著陳揚和許婷雅的魔幻手指舞動，試圖從撼動山河的樂音中，尋求舞樂間的默契。

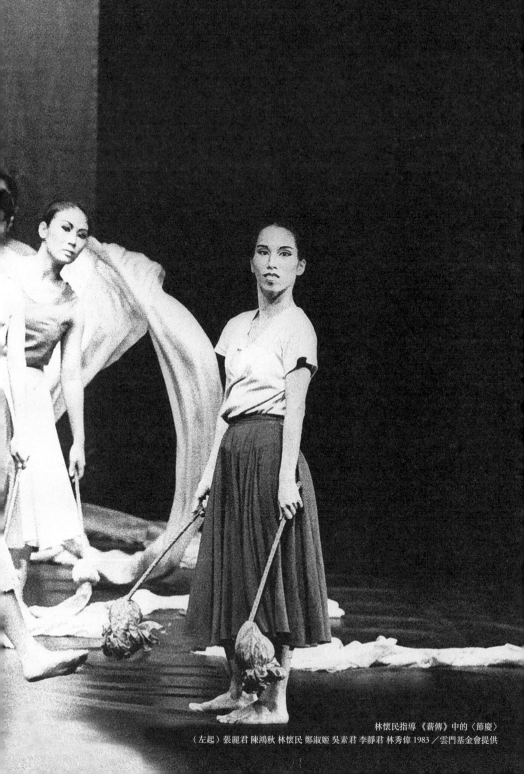

林懷民指導 《薪傳》中的〈節慶〉
（左起）張麗君 陳鴻秋 林懷民 鄭淑姬 吳素君 李靜君 林秀偉 1983 ／雲門基金會提供

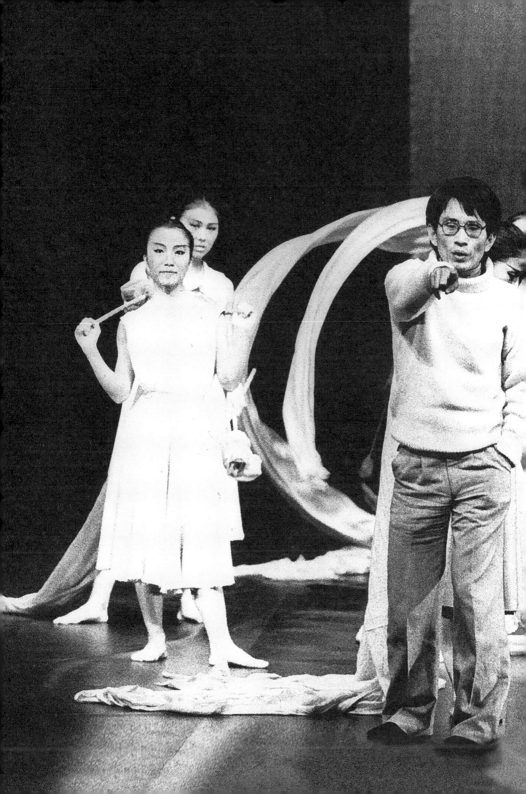

更不可思議的是，林懷民總拿了一堆泥土，沾水和一和之後，要求每個舞者抹在臉和衣服上，舞者們納悶地想，「衣服這麼乾淨，為什麼要抹髒？」不過，舞者這一抹了，還真有點像鬧飢荒多時的災民。

每回排練時，攝影家王信都儘量在場，隨時捕捉瞬息可為的畫面，或者是應付林懷民突發的奇想，拍些不一樣的照片。後來掛在雲門會議室的團體照也是林懷民臨時提議拍的，王信當時只要了一件道具——一塊黑布，就留下第一代舞者最青春的容顏，每個人眼望前方，眼神澄澈透亮，縱使過了數十年後，這張照片仍然十足耐看。

舞作輪廓還不盡清楚前，舞者則已經扛著一塊白布，站上桌子，拍出〈渡海〉的定裝照了。

年輕的舞者們心無旁騖的日復一日練著舞。此刻，臺灣社會與國際局勢卻暗潮洶湧，好似隨時有動亂要發生。

「白色恐怖」的時代還沒走完，文壇、選舉都籠罩在詭異的氣候下。

早在六〇年代，竄起了一批受過幾年日文教育、光復後學國語的作家，包括陳映真、黃春明、王禎和、七等生、王拓等，他們取材自鄉土的卑微小人物，以「寫實主義」的手法，反映臺灣從農業社會過渡到工業社會的矛盾與衝突，大量刊載於

《薪傳》第一代舞者（左起）
第一排 林懷民 黃惠聰 蘇麗英 宋后珍 蕭柏愉 陳乃霓
第二排 初德麗 杜碧桃 葉台竹 郭美香 王雲幼
第三排 劉紹爐 楊宛蓉 王連枝 洪丁財
第四排 顏翠珍 謝屏翰 吳素君 鄭淑姬 施厚利 何惠楨 吳興國 林秀偉 1978／王信攝影

《文季》、《臺灣文藝》及各報副刊。他們的出現取代了戰後來臺作家的鄉愁文學、抗戰文學。到了七○年代，鄉土文學儼然已成為主流，但一場反撲扭轉了局勢。

一九七七年八月十七日起，「聯合副刊」連續三天刊載了彭歌的〈不談人性，何有文學？〉批評尉天驄、陳映真、王拓等人的鄉土文學思想。接著，余光中再以〈狼來了〉刊於「聯合副刊」，繼續砲打陳映真等人，「鄉土文學論戰」正式開打。一時間，臺灣的文壇瀰漫了「政治」氣味，文學創作者陷入一場相互「扣帽子」的混戰中，鄉土文學被指控為工農兵文學，甚至被賦予「共產黨的同路人」的莫須有罪名。

同年的十一月十九日，桃園縣長選舉時，因市民邱奕彬等指控選務人員做票，發生了「中壢事件」。包括警方與民眾的受害者計有：一人死亡、四人重傷、十九人輕傷；被焚毀的車輛大小計十六輛；中壢分局的消防分隊辦公室、中壢分局大禮堂及派出所、五幢宿舍俱被焚毀。

然而，臺灣島內爭取更高民主自由之聲並未因此消弭。相反的，在一九七八年的選戰裡，「民主」成為非國民黨籍候選人的主要訴求點。

放眼國際局勢，一九六九年，中共與蘇聯因「珍寶島事件」交惡，左右了往後美國政府的對中政策。六○年代末期，美國人在越戰的陰影下，反戰運動前仆後

繼。被美國人視為「使越戰提早結束的功臣」的尼克森總統，於一九七二年訪問中國，與年邁的毛澤東會晤，並發表《上海公報》。一九七五年，美國撤出越南，越南完全「赤化」。

當時，國民黨政府早已嗅到美「匪」正式建交之日不遠了。只能試圖挽回，不斷透過美國民間親臺的力量，一再促請卡特總統應繼續維持與中華民國的外交關係。十二月十四日，美國第七大城市巴爾的摩議會即決議：「建議卡特總統應予維持中華民國的外交關係及《共同防禦條約》。」

外頭風風雨雨，雲門舞者心中有數，仍埋首練舞。向自己的身體極限挑戰、與自己的身體對話，企圖以他們的身體實現自我，完成使命，舞出臺灣先民的骨氣。

在冬日裡，南京東路的教室裡，鹹鹹的汗水與淚水總分不清楚，常在練罷舞的舞者身上結成一顆顆的晶狀體。經過三個月的苦熬，身材比例不盡完美的第一代《薪傳》舞者們已練成宛如石雕像的身型，一張張土土的臉，閃爍著年輕的純粹，穿上美濃客家的服裝，先民的形象竟在這些舞者身上復活了。

十二月中旬，雲門所有工作人員帶著他們對先民許下的承諾，開往嘉義這塊祖先第一個群集墾拓的地方。

戲劇創作者卓明曾描述過他第一次踏進雲門的情景，那正是《薪傳》在嘉義準

備首演之際：「跟著燈光設計的侯啟平帶領的一群工作人員，在嘉義體育館，一起扛鋼架搭起國內第一座壯觀的流動劇場。繁重的徹夜工作裡，沒有人想到危險，顯露出疲憊，佇望著從荒蕪的空場上一橫一豎地聳立起我們的成就。」卓明記下：「清晨回到石油公司的大通鋪休息，從浴室到寢室，到處燒著熱騰騰的興奮。」

第二天的首演之夜，一場突如其來的國家變故，在演出現場果然讓舞者領受到情緒沸點，蔓燒著臺上或臺下的激情，唯有親身經歷過的人才能真切體會那個時點，此間的人們彷彿又在黑燈瞎火中的黑水溝中載浮載沉，前景渺茫，但或許一整船的人得靠彼此間同心協力，才能渡過層層黑水。

第六章

舞臺上的臺灣史

——一九七八年十二月十六日

林懷民說：「我一輩子如果做過什麼偉大的事情，大概是編了《薪傳》吧。事實上我也不是在講祖先或先民，因為先民是很抽象的。要表現的先民形象還不是要從我們自己出發，這個舞很重要的理由也許就是在這裡，在《薪傳》裡我們找到自己；在這之前，臺灣舞臺從未出現過臺灣歷史。」

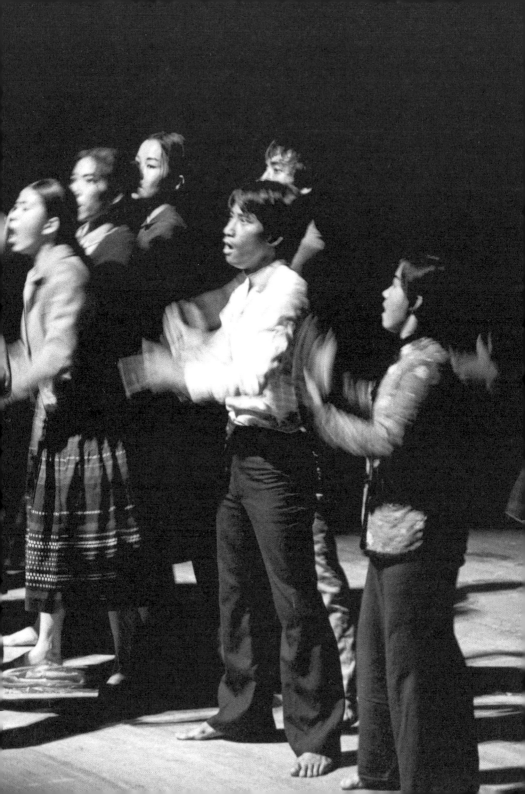

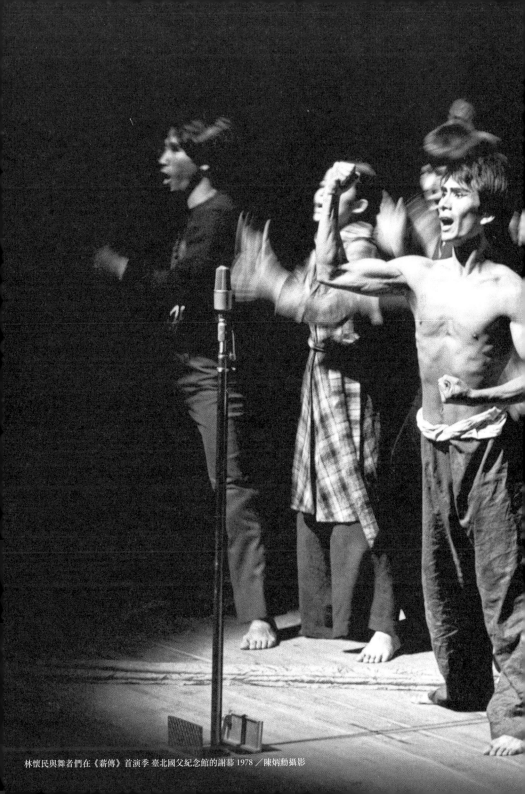

林懷民與舞者們在《薪傳》首演季 臺北國父紀念館的謝幕 1978／陳炳勳攝影

雲門舞集從來就是一個給自己找麻煩的表演團體。

一九七八年十二月十六日，《薪傳》在嘉義首演，又是一場勞師動眾的巨構。

扛著數十塊笨重無比的舞臺地板，在嘉義體育館搭臺，只為了呈現先民最早是在嘉義笨港落腳設寨的史實。林懷民選擇嘉義，以歌詠先民，讓當地觀眾先睹為快。

早年，林懷民編這齣舞，有點好大喜功，載著配合所有陳達幕間曲的道具：秧苗、王船、保麗龍石頭、各式各樣用來做打擊樂器的器皿，以及燈光布幕等舞臺器材好幾卡車駐進嘉義體育館。而住宿的石油公司招待所，蚊子嗡嗡的群飛，與人整夜的纏鬥；只有一座公共澡堂，舞者們要洗個澡得排隊等半天。

演出迫近，嘉義的票房不太見起色，似乎不曾給予雲門選擇當地首演的相對回報。林懷民急了，找到新港同鄉──當時擔任復興電臺節目科科長的何瑞林參詳。

何瑞林與林懷民約在嘉義縣議會的記者公會，坐在會外的一座六角亭裡，林懷民透露自己非常擔憂票房，這齣頗具意義的舞劇第一次在嘉義體育館演出，如果觀眾太少，可相當難看。當下，何瑞林幫林懷民找了些記者，央請同業多加宣傳，並建議他發傳單。

帶著會促製成的傳單，何瑞林帶著林懷民，果真來到省立華南家商校門口發起傳單。傳單上寫著隔天即將公演《薪傳》的消息。

究竟票房會不會出現轉機？第二天就要公演了，林懷民只能盡人事聽天命。

十二月十六日早晨，何瑞林一早聽到廣播，當場愣住久久才回過神來。騎上五十c.c.機車，不由分說立即從嘉義縣民雄鄉駛向嘉義體育館。

被蚊子騷擾一夜的雲門舞者，已練完早課，或蹲或坐，正吃著稀飯。

何瑞林不敢驚動舞者，悄然把林懷民拉到一邊說：「臺美斷交了，還要演出嗎？」

林懷民聞言，臉色無比的沉重，好一會兒才迸出：「斷就斷吧！不要靠別人了！《薪傳》還是要跳的。」

斷交當天的報紙因來不及抽稿，還寫著：「在電視節目訪問中，卡特聲明無意訪匪，美匪關係發展迄無進展，雙方資產談判已經停頓。」

十五日深夜裡，擔任總統祕書的宋楚瑜，接到美國駐華大使安克志（Leonard S. Unger）的電話，對方慌忙告知：「早上九點鐘，卡特總統即將在華盛頓電視上公開宣布承認中共，與中華民國斷交。」

凌晨兩點半左右，宋楚瑜敲開了蔣經國總統的門。蔣經國驚醒，接見了安克志大使，表示嚴正抗議，奈何木已成舟，難挽狂瀾。各部會首長於三點多陸續抵達大

直的七海官邸，商議如何面對變局。

十六日當天早晨，從臺北乘機趕往嘉義看《薪傳》首演的吳靜吉與蔣勳，在飛機上看到「臺美斷交」的號外，驚愕地面面相覷，氣氛如冷氣團般凝重不已。

在嘉義，所有工作人員被林懷民召集起來，身旁是那些紙船和水缸，眾人還不清楚發生了什麼事，那字字句句卻抓住人心：「今天早上臺美斷交了。」

在場的人還來不及反應，他繼而說：「我們跳舞跳一輩子，很少有一個機會能真正替觀眾做些什麼。這個事情發生了，觀眾已經買票了，他可以看、可以不看，坐在那邊他們可能會很不舒服，我們雖然不可能給他們力量，至少能夠安慰他們。」

其實在演出前，由於還有兩、三場舞還未完全排定，秉性剛烈的何惠楨負責排練，心急之餘經常脾氣暴躁，鄭淑姬回想時還語帶委屈道：「我那時大著肚子排練，已經快受不了了，何惠楨常發那種其實不必要的脾氣，大家都覺得何必呢？都已經這麼累了，把氣氛弄得很尷尬，排練更辛苦，彼此心裡都有疙瘩。」臺美斷交這個事情傳出來後，舞者們的心結頓除，團結一致對外的感覺很清楚浮現。

彼時的臺灣處於戒嚴期，消息都是被嚴密過濾篩選出來的。

從一九七一年外交部長周書楷緩緩步下聯合國的階梯，中華民國退出聯合國，臺灣幾乎和世界已沒有來往。關於中共與美國可能建交的事，所有媒體隻字未提。

打從林懷民從國外回來後，總感覺不對，預知有事會發生，「但大家都好端端過日子，只有我一個人每天總在那邊說一二三四三。」林懷民幽幽地說：「何瑞林跟我說臺美斷交的消息時，我心裡鬆了一口氣，沒有驚慌，覺得要發生的事情終於發生了，我終於不必自己擔心而已，大家都知道這件事了，反倒可以放心地繼續工作。」

長期在美國羽翼下的臺灣，從國民黨政府遷臺以來，源於美援及國府的刻意宣傳，幾乎以美國馬首是瞻，連留學美國的臺灣學子亦無法接受臺美斷交的事實。

曾經熱血沸騰、推動民主運動的歷史與文學評論學者陳芳明，一九七四年已負笈美國，他為文道：「美國總統卡特在電視螢幕上宣布將與北京建交時，許多臺灣留學生都聚在我宿舍的客廳屏息聆聽。」他並且形容說：「如果歷史上有過所謂孤兒意識，那麼在那段審判的時刻，臺灣留學生之間傳染的氣氛恐怕就是那樣的情緒吧。」

極富敏感的文學與政治因子的陳芳明身在海外：「仍然可以想像島內神色倉皇的景象。」他接獲一些來自臺灣的書信，無不痛詆美國政府的背信，「那種孤臣孽子之情，穿透紙背。」

那一晚《薪傳》的首演或許正是以一種孤臣孽子之心演出吧。

「舞其實也沒有排得非常熟練。」林懷民撫今追昔：「第一次《薪傳》的演出，整個就是意志力的徹底表現。」少年雲門的排舞法確實是潑辣有勁，一切都用拚搏出來的，林懷民說，「那個渡海真的是潑海，那一個個踩著一排背爬上去挽起船帆的動作，是真的賣命拚上去的。」

起初憂心票房不佳的何瑞林也是《薪傳》首演場的觀眾。

結果那晚來了六千觀眾。原來以務農為主的嘉義民眾都是巡完田水，回家洗把臉休息片刻，才來現場買票看演出。偏偏雲門的演出素來準時，二十分後在雲門尋找老觀眾的活動時，何瑞林還沒忘記當天蜂擁而至的農民因為遲到了，被堵在門外，場面一度失控的緊張情形，當時的行政經理謝屏翰趕緊出面協調，所幸並未釀成動亂。

開演之前，林懷民以感性的聲音用臺語向嘉義鄉親問好，鄉親立刻以雷動的掌聲回應。

但林懷民那天沉重的臉色，仍給予舞者永難忘懷的記憶，「一副國家要垮了的氣氛。」吳素君說：「當天的力量，簡直是使勁吃奶的力氣，連觀眾都參與了。每個人都是含著淚跳，觀眾也是含著淚看。即使原來你沒那種感覺，那種氣氛現在已經很難想像了。每個人都同仇敵愾，互相投射感染，你也會產生那種感覺，每個人的情

緒都很亢奮。」

「嘉義那天的掌聲是嚇死人的。」林懷民說。

《薪傳》《序幕》裡，臺上舞者一燒香，觀眾就開始拚命鼓掌。何瑞林誠懇地說：「鄉下人難得看到這麼好的演出，尤其是〈耕種〉的農村組曲一出來，掌聲非常熱烈，觀眾都站起來拍手了。」

〈耕種〉之前，嘉義農專學生種的一盒盒方方正正的秧苗，擺上舞臺正中央，「燈光打在秧苗上，一點點惘惘的綠。」陳達的滄桑沙啞歌聲開始唱著「思想起……」全體觀眾的掌聲更加猛烈，林懷民在後臺開始大哭起來。他知道這支舞已舞進臺下那些四肢傷疤虯結的鄉民心底。

那時代，那些勞動者從電視得到的不是《長白山上》，就是什麼革命、大爺的，那描述黑水白山的情節和螢幕前的臺灣人毫無瓜葛。

「民間才不管你什麼現代舞，有沒有藝術？他們看到一個熟悉的東西，在舞臺上被榮耀。」林懷民始終是明心見性的：「我們把臺灣人的形象和精神很莊嚴地表現出來。」

舞臺的人穿著觀眾能夠認同的衣服出現，做著民間生活裡常做的事，燒香、跪拜、鋤地、洗衣、插秧、收割。「所有的事物、動作、道具都是和他們生活有關的，

講的都是自己所熟悉的歷史。」觀眾們不由自主的拍起手來了。

整個《薪傳》的劇情進行，就是極容易讓參與者融入其中。「你在後臺準備，每一段都有陳達的歌，會進入下一段的情緒，然後你就會很融入在劇情的行進中，身體很累，精神其實很飽滿。」那時懷孕近三個月的鄭淑姬邊跳邊跟肚子裡的孩子說：「媽媽覺得自己今天晚上很有用。」她認為舞者們正在為社會做一件事情，讓在場者從舞蹈裡得到力量。她告訴腹中肉說：「我希望你以後是很有用的人，就像媽媽今天晚上做的事情。」

體操高手的阿蕭，原本只是抱著玩玩的心態加入雲門。到了嘉義首演這場，居然被自己感動了。「舞蹈技巧生疏粗糙，精神上卻非常完美，已經達到八、九十分了。」往後回想起來，他始終覺得那一場的感觸最深，「跳到後來，自己都想哭，我們這一代的精神緊緊地纏繞在一起。」

蔣勳透露自己看過多次的《薪傳》排演。那一天，他熱淚奪目而出，「舞的力量與社會的力量做了一次奇妙的結合。」

謝幕時，嘉義農專的一百位學生執著火把走出來，象徵著新生的希望，全場情緒盪到至高點，臺上舞者抱著哭成一團，臺下觀眾淚水和著掌聲久久無法止歇。林懷民認為，「他們不是哭臺美斷交，而是哭大家的童年，哭臺灣人要經過那麼多惡劣

的處境，艱難的時代。」

舞演完了，依依難捨的觀眾幫著著拆臺，當時念嘉義輔仁中學的王志峰就是那捨不得走的觀眾之一。從報紙的報導得知《薪傳》是講先民從唐山過臺灣的舞作，他居然和同學跑去找當年帶領漳泉人移民的海盜顏思齊之墓。他在開演前半個小時就進來了，觀眾也已經有七、八成了。開演前氣壓有點低，他印象深刻得很：「一開演後，舞蹈迸發出撼人的能量，讓觀眾久久不能自己，演出後還呆立在那裡。」

愈收拾，人就慢慢散去。最後留下的人和雲門工作人員到路邊的小攤子，已經夜裡一、兩點了，淒冷冬夜，小攤子一盞小燈，煮切仔麵的煙氤氳蒸蒸。

演完這場，雲門還得繼續把舞修得更好，練得更成熟。還有六場《薪傳》要跳

（後來又加演三場）。

而臺美斷交事件在全臺燃起的激憤之火正能熊熊怒燒著。

十二月十七日起，報章電視廣播都扮演起安撫人心的角色。

七○年代臺灣的媒體，仍以自國共內戰以來的「匪偽」稱呼中共政權。

蔣經國抗議美國與中共建交的聲明指出，「美『匪』建交損害整個自由世界，中華民國無論在任何情況下，絕不和共匪偽政權談判，絕不與共產主義妥協，亦絕不

放棄光復大陸拯救同胞之神聖使命，此項立場絕不更改。」

國民黨中央委員會宣布將於十二月十八日上午九時召開十一屆三中全會。

外交部長沈昌煥引咎辭職獲准。

一項來自「新華社」的消息透露，中共副總理鄧小平將於翌年元月正式訪問美國。

行之二十四年、維護臺海安全的《中美共同防禦條約》，在卡特政府與中共建交時，將依該條約的規定，於一九七九年一月一日通知國府。自通知日起一年後，意味著一九七九年十二月三十一日之後，條約失效。

正如火如荼進行的增額中央民意代表選舉，在國民政府一聲號令下立刻停止，即日起停止一切競選活動。

而來自民間的抗議聲音也此起彼落。

街頭巷尾到處發起愛國簽名海報，民眾爭相前往簽名，表達愛國赤忱。

漸行起飛的臺灣經濟，更成為政府與民眾互相慰藉的指標：「巍峨的高樓，象徵我們屹立不移的信心。如林的社區，代表我們深厚團結的力量。」

三家無線電視臺全面調整節目內容，積極加強新聞報導，宣揚國策政令，取消節目中「浮華」的歌舞場面。三家電視臺演藝人員通宵錄影，將以「清純」的歌

聲、「樸素」的衣著，在螢光幕上以「新姿態」出現。

每逢臺灣面臨外來危機，呼籲充實國防軍備即不絕於耳。報紙與電視總不乏這樣的消息：為配合各界同胞的愛國捐款，已設立愛國捐款專戶。

每天都是成篇累牘的愛國行徑報導，國旗滿街飄舞著，有人說那好像中日抗戰的時代重現。

十六日當天，數以千計的民眾湧集在美國大使館前，其時的內政部警政署長孔令晟趕往坐鎮指揮，民眾貼標語、丟雞蛋、扔石頭、擲玻璃瓶等，譴責卡特政府背信毀約。

「同舟一命」、「同舟共濟」、「共體時艱」、「多難興邦」等成為最常用的標題。

大學生發起一人一信，寫信給美國友人的運動。

在這種民情沸騰的氛圍裡，雲門回到臺北國父紀念館繼續演出。

國父紀念館的演出還是沸沸揚揚的，雖然和嘉義不能比，嘉義的民風純樸、與土地密切接觸，加上臺美斷交正好是那一天。

雲門的舞者依然發揮團隊的默契，在舞臺上奮力賣命，正切合了汲欲強調團結的臺灣社會。

《薪傳》從南部開始演回臺北，那要舞不要命的鄭淑姬，懷著身孕，照常跳著前面的〈唐山〉下腰動作，人直直挺立，「嘿」的一聲雙膝落地，頭碰地板，腰就往後彎下去。鄭淑姬一路跳到臺北，彩排時終於有人對林懷民說：「阿姬懷孕了，你再那麼嘿下去還得了？」林懷民才讓她免跳，改由王雲幼代替她演出下腰的動作。「但是本來要逐漸減少我的戲份，結果何惠楨扭到腳，我又代她，演出部分不減反增。」

從鄭淑姬的故事正反映了第一代舞者的精神，他們就活脫脫像穿越黑水溝、勤懇拓荒的先民。

在國父紀念館演出的《薪傳》，奚淞是觀眾之一。他提起自己看《薪傳》，就好像當年白先勇看《遊園驚夢》演出一樣的心情。小說《遊園驚夢》被改成舞臺劇在國父紀念館演出，原作者白先勇專程從美國飛來臺灣觀賞，「我正好坐他旁邊，臺上的錢夫人演出，他則在臺下不斷做表情，好像他也是劇中人似的，那樣子非常滑稽。」看《薪傳》時，因為與舞者都非常熟，奚淞笑說：「臺上舞者在用力的時候，我也好像幫他們在用力似的。」

記得當演出結束，觀眾手拉著手，大家真的像在同乘一條船。奚淞旁邊坐著母親，她一手牽著奚淞，另一手則挽著另一個陌生人，「這大概是我母親一生中前所未有的經驗」，彼時透過手牽手的儀式，「尋求實際生命的共感，讓大家對這塊土地的

感情得以抒發。」奚淞回首道。

也是另一個插曲。臺北演出《薪傳》後，或許是當時真的太敏感了，林懷民總是擔心出事。今天看來，這支舞作相當的工農兵，有心人士要拿來做文章，易如反掌。提起這段，林懷民說自己是戰後出生的「光復子」，他們有一個全然不同的身世背景，「白色恐怖時代，我們還小，不知道好驚」，長大後，卻仍會感覺到一種惘惘的威脅。《薪傳》演出之前，臺灣的「鄉土文學論戰」餘音猶可聞，文化界開始有很多小小的耳語，暗地裡給《薪傳》扣帽子。「我還記得還在練習時，有記者想寫，我卻不想讓他們寫，害怕得不得了。」當時，對雲門著力頗多的吳靜吉就來坐鎮，擋著記者。

第一年的《薪傳》不若改版過後的以紅色彩帶作為〈節慶〉的道具，而是讓舞者們敲鑼打鼓一路「鏘鏘鏘」地落幕。「雖然知道是喜慶，可是沒有喜慶的感覺，熱鬧不起來。時局太壞，實在無法高興起來。」林懷民心知肚明。

「這齣舞作來自生活，追敘一段歷史，我不要《薪傳》任意被定位為臺獨或回歸中國。」林懷民希望能由有識之士來談《薪傳》的意義。而當年有「紙上風雲第一人」之稱的《中國時報》人間副刊主編高信疆果然嗅覺奇佳，臺北演出期間，立刻邀了文壇大佬來寫《薪傳》，何懷碩、姚一葦、徐佳士、唐文標等人都提筆寫過。

姚一葦不愧是文壇和戲劇界的耆老，一九七九年他就洞見了省籍問題的嚴重性，他的〈試評《薪傳》〉裡寫道：「所謂本省人與外省人者，實際上只是一個大家族的兄弟姐妹，我們所要分辨的只是他的是非善惡，賢愚不肖，而不是出自那一房（省）。」

「那個時代，真的很有趣，我想全世界的舞團都很少有這種經驗，這樣和社會大眾貼在一起，我永遠都忘不了《薪傳》首演的那一年。」時時「懷民」的林懷民在與觀眾互動中，體現到前所未有的力量。

《薪傳》第一次公演係在一九七八年十二月十六日到一九七九年一月七日間。

民憤持續燃燒了將近一個月。美國大使館前，連續多日都有上千群眾聚集著。警方在主要路口架設拒馬，唯恐少數情緒激動的民眾舉止逾越理性。一名年輕的警察被民眾摑了一巴掌，民眾譴責他保護背信忘義的「壞人」。青年警員屹立如山，臉上卻已滿是熱淚了。

美國右派國會議員高德華猛烈抨擊卡特總統與中共建交，並準備上法庭控告卡特違憲。

各大專院校發起「擁戴政府簽名運動」。地方政府首長紛紛發表談話，斥責美

「政客」罔顧道義。

　　臺北縣數百名公務員決定發起一項永久性愛國運動，他們群集臺北縣（今新北市）板橋，向國府提出建議：強化戒嚴法，以求國家整體安全；為了防止不法人士出國串連及節省外匯，即將實施的觀光護照應予取消；電視節目應摒除一切靡靡之音，以免腐蝕民心士氣。

　　時任國府經建會主任委員暨中央銀行總裁俞國華公開說，國內經濟情況穩定，物資供應充裕，各項經濟活動照常推行。

　　中央電影公司為砥礪人心，於十二月二十五日起舉辦「愛國電影週」，播放《梅花》、《八百壯士》、《英烈千秋》等片，除《黃埔軍魂》一片外，一律以軍警票優待觀眾。

　　一則房地產廣告的內容：「感謝政府給我們信心，感謝三重人士對政府的向心力。雖然美國背信忘義，昨天三重翡冷翠大廈推出一、二樓商場，仍然踴躍搶購，銷售已達百分之五十六。」

　　增額中央民意代表選舉總事務所主任委員邱創煥表示選舉雖然延期，但各選務機構照常上班。十九日，行政院長孫運璿在立法院報告「美匪建交」之事，強調國府推動民主憲政政策不變，但對於動搖國本的言論行為，政府一定嚴加懲罰。

卡特於十九日接受美國電視訪問聲稱：將繼續出售防衛性武器給臺灣，並稱中共沒有能力進犯臺灣。

十二月二十日蔣彥士被任命出任外交部長。

民怒在一九七八年十二月二十七日達到沸點。

當天，美國談判代表助理國務卿克里斯多福抵臺，臺灣民眾以雞蛋、番茄、踩碎花生「伺候」美方代表。

在克里斯多福即將代表美國政府抵臺談判的消息傳出後，民眾紛紛投書到各報，呼籲國人能在此時以積極的行動支持政府，在二十八和二十九日兩天，臺北家家戶戶在門前掛起國旗，在衣服上、在車上配上國旗，並以「靜坐」向美國表示抗議，以表示全國民眾對中華民國「國號」、「國旗」的尊重，和支持政府立場的決心。

但臺灣民眾或許認為「靜坐」不足以傳達憤恨之情吧。

二十七日，克里斯多福等美國談判代表抵臺之日，示威的人潮從松山機場，迤邐到圓山飯店兩旁街道，沿線的民權東路、中山北路更是萬頭鑽動，警方出動了數百名警力，沿途保護美代表團的安全，那場面唯有社會運動最盛的時期可以比擬。

美國代表團車隊甫出軍用機場門口，雞蛋、番茄、油漆如冰雹般摔在車身上，車內的美國代表見突如其來的見面禮，無不心驚膽戰，他們看到貼近車門的民眾一

雙雙怒紅的眼，控訴著被出賣的憤懣，見識到這個島國民性的強悍。

沿路的雞蛋番茄齊飛，旗幟木牌猛揮，抗議的行伍中不斷傳出愛國歌曲聲，不少女學生邊哭邊唱著。

抗議的熱潮依然洶湧。二十八日的外交部廣場，被前一夜來自四面八方的抗議民眾擠得水洩不通。

十二月二十九日，《聯合報》刊登了中央研究院學者們，包括時任院長的錢思亮，各研究所所長：高化臣、張崑雄、羅銅壁、文崇一、朱炎、于宗先等學者致卡特的一封信，要求卡特譴責「北平偽政權」的侵犯人權，對人類的良知負責。

蔣經國接見了美國代表，經過了兩天的談判，克里斯多福離臺前，僅發表一篇簡短聲明：「我們矚望，在未來數週內，在此間和華府繼續舉辦此種會談。」

同一天裡，國民黨政府經濟部次長汪彝定在華盛頓與美國貿易談判代表史特勞斯簽署了「臺美雙邊貿易協定」，確定兩方互相給予「最惠國待遇」。

來臺的美國代表領教過臺灣民眾的慓悍後，於圓山飯店十二樓臺美談判之後，選擇悄然離臺，連待命的開道車都未派上用場，讓鵠候多時的中外記者撲了個空。

而中華民國駐美大使沈劍虹則在離情依依下，告別了他駐派七年半的華盛頓「雙橡園」。駐美大使館定於一九七八年十二月三十一日下午四時半在雙橡園舉行降旗

典禮，由外交部次長楊西崑主持。降旗後的第二天，一九七九年一月一日，臺美關係正式中斷。

美國政府於一九七九年四月制訂了《臺灣關係法》，賦予斷交後對臺政策的立法化。

臺灣民眾雖然惶惑不安，島國之民的堅韌特性依然適時發揮作用。那無數鼓吹團結自強的正向報導，或許可說是一種刻意的糖衣，卻讓臺灣真的走過來了。

但是另外一股騷動的力量彷彿地牛翻身，震撼了整個臺灣。

早在臺美斷交後，當時的黨外人士所提出的「國是聲明」中，要求國會全面改選、解除戒嚴令、軍隊國家化等民主主張，並揭櫫「臺灣的命運應該由一千七百萬人決定」的住民自決主張。

停辦的增額中央民代選舉，於第二年捲土重來，黨外人士的集結力量更強，終於發生了震驚海內外的「美麗島事件」。「美麗島大審」的新聞再度翻攪了好不容易平靜下來的臺灣社會。臺灣民主進程因而挫斷了近十年之久。

整個七〇年代裡，臺灣真處在多事之秋中，國事蜩螗。許多「有辦法」的人為了一張張的綠卡，盡售臺灣的產業，紛紛移民美國；等而次之的，則移民中南美洲的巴西、智利等國家。在那個時代，為了尋求更具保障的安全感，更有許多女孩

將愛情的真諦與自由賣給綠卡，她們在學校畢業後，由家人作主，選擇一位美學生，經過一回相親、短促的交往，就成就了一椿椿「綠卡婚姻」，因而不斷重演──「到了美國全然不是那麼一回事」的悲劇，關於她們的故事以作家於梨華的小說《又見棕櫚・又見棕櫚》，最具代表性。

在國家前途未卜之際，雲門的《薪傳》如常的演出行程，並且在中共與美國正式建交的一九七九年元月，於國父紀念館加演三場。

「《薪傳》之所以要演，倒不是為了臺美斷交，其歷史性不在於意識型態，而是講臺灣曾經有過的樸實的、艱難的時代，事實上就是我們的童年嘛。」林懷民為當時的演出下了一個註腳。

表面上，〈渡海〉只是其中一段，林懷民編這支舞時，意在講一群人怎麼樣度過一個黑水溝，一群人怎麼攜手走過生命的黑暗期，林懷民更進一步指出其中意涵：「很有趣的是它變成一個隱喻，不管怎麼苦，臺灣都會度過，只要你奮鬥，臺灣都是會走到一個新境界。」

這樣的意涵正好和《薪傳》創發時的臺灣命運切合。

激情的時代過了以後，一九八三年，正逢雲門創團十週年，《薪傳》在臺北中華

體育館重演。每個晚上坐滿六千名觀眾，從舞臺下看過去，幾乎每個人身上穿的都是《薪傳》的Ｔ恤，董陽孜揮毫的「薪傳」兩字，朝舞者撲面而來，就如同今天去聽熱門音樂會的風尚一樣，觀眾的掌聲更是如雷貫耳。

在中華體育館，天天來看，叫得最響的就是已逝的作家三毛，那時候有一大票建中的小孩子也跟著她每天來。她寫東西給雲門，一個人跑上樓來，送東西給舞者，告訴舞者雲門有多偉大，謝幕時總高喊著：「雲門我愛你們！」

李靜君，是雲門第二代舞者最具爆發力的，當時甫進藝專舞蹈科，不過十六歲，看了中華體育館那一場的演出。說起《薪傳》，李靜君仍講到喉頭沙啞。

「我記得那天黑壓壓的觀眾。跳到〈耕種〉時，不知是電路出問題還是故意的，音樂不見了，舞者就齊聲開始唱，這段現在改成斜線走出來，以前卻是『田』字的四方形，最簡單的舞蹈元素，卻可以跳得那麼淋漓盡致。」靜君只記得自己邊看邊哭，「那種感動有一種國家情感的意識。」特別是小朋友在黃自的《國旗歌》聲中，牽著手走出來，她已經哭得無法動彈了。

日後負責雲門舞蹈教室的溫慧玟，當時是負責管理道具，在後臺印象最深刻的是「舞者一下場到後臺，立刻彎下腰十秒，喘幾口氣又再度上場」，這讓她感到震撼，感到人的無窮韌力。

首演季在臺北的演出，最後由一百位學生手執火把走出來。到今天林懷民還常碰到年輕人對他說：「林老師！我在雲門跳過舞！我在《薪傳》最後拿火把出來，還吃過便當。」連當時臺大外文系的學生、後來的雲門舞者羅曼菲，和建中學生楊照也舉過火把。

《薪傳》走過狂亂失序、認同危機的歲月。一九九八年得到「香港電視傑出華人」榮譽的林懷民正色說：「我一輩子如果做過什麼偉大的事情，大概是編了《薪傳》吧。事實上我也不是在講祖先或先民，因為先民是很抽象的。要表現的先民形象還不是要從我們自己出發，這個舞很重要的理由也許就是在這裡，在《薪傳》裡我們找到自己；在這之前，臺灣舞臺從未出現過臺灣歷史。」

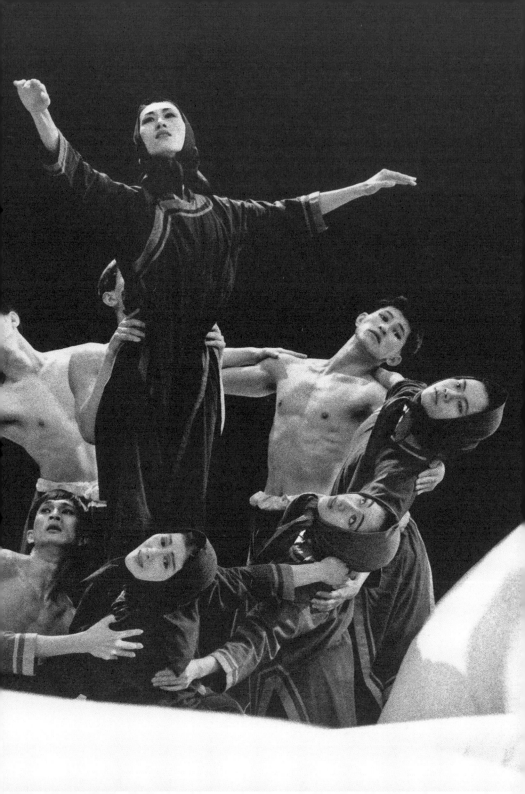

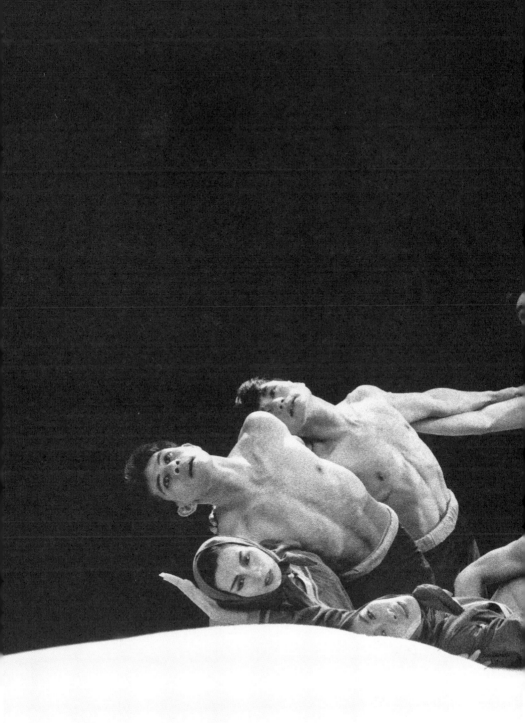

楊美蓉飾演的「祈禱的婦人」（中）與 吳義芳（楊美蓉左）
以及（順時鐘）李靜君 張慈妤 鄧桂複 曹桂興 吳文安 黃志文 吳碧容 陳秋吟 陳鴻秋 演出〈渡海〉 1992 ／鄧玉麟攝影

第七章

從渡海到跨海

——香港北京首度演出

觀賞這場演出的蔣勳，在臺下不禁熱淚滿面，

「這些孩子用身體來說，臺灣人沒有在北京人面前輸掉。」

他誠懇地說道：「在北京看演出特別感受到，

那些身體裡真有一種讓人感動的東西，讓自己奮鬥出來，

把身體用到極限，一下子把氣用完，把生命燃燒掉。」

「每逢外來災難或壓力出現時，《薪傳》就可以激發出悲壯的情緒，當外部壓力不存在時，則是一種浪漫的感覺。」蔣勳為《薪傳》下了一個頗貼切的註腳。曾經看過無數次《薪傳》的演出，蔣勳認為看過最好看、最感人的，莫過於嘉義首演和北京保利大廈國際劇場的演出。

走過狂飆的時光，雲門的舞者已經換過好幾代了，第一代多數在一九八五年光榮引退，或轉任教職，或自創舞團，或移民他國。而臺灣歷經臺美斷交、在野黨相繼成立、解除戒嚴令、開放兩岸探親、蔣經國辭世、省市長大選、總統直選等巨變，似乎再也沒什麼事能扳倒臺灣民眾了。

到了見怪不怪的九○年代，當年林懷民感懷身世及時局的嘔心泣血之作——《薪傳》，幾乎就只是一支經典舞作，再沒有激發臺上臺下一致痛哭的理由了。就如同長年擔任雲門舞臺設計的林克華所描繪的：「《薪傳》是一齣需要很大場面、容納很多觀眾，聲勢和場面都要很有力的舞作，他的演出成功與否，也涵蓋了觀眾的反應，效果才會出來。」當觀眾只是平和的純欣賞，情緒不夠高亢時，《薪傳》似乎就少了些勁。

但《薪傳》卻有一種作用，總能散發出休戚與共的能量。一旦感覺到被孤立的焦慮，所有參與者都會產生同舟共濟的意志，重映「首演之夜」痛哭流涕的場面。

已逝的光環舞集創辦人、第一代雲門舞者劉紹爐曾說過：「一九八一年雲門到比利時演出，中華民國國旗不准掛出來，但我們演完〈渡海〉，抬頭看到包廂裡的觀眾朝著我們，熱情地揮舞著青天白日滿地紅的小旗，當場百感交集，感動得躲進廁所裡大哭十五分鐘！」

一九九八年十一月之前，《薪傳》已經在全球演出一百四十場了，舞者們帶著這支「要人命」的舞跳遍香港、菲律賓、美國、加拿大、瑞士、德國、新加坡、奧地利和中國。每一回，照舊要跳到腳快斷、手快斷、全身虛脫的慘狀，但這都只是肉體上的支出而已。

唯有在香港和北京的演出彷若昔日重現，跳完之後，舞者們深深撼動自己與觀眾的場面，時空似乎又回到一九七八年十二月十六日臺美斷交當天。這兩場演出之所以令人如此印象深刻，確實如蔣勳所說的：「感受到無比的外在壓力，產生一種全力以赴的使命感。」

前三代的雲門舞者中約有半數左右曾參加過這兩次演出，聚在一起，七嘴八舌談起來，彷如歷歷在目。這兩次淬鍊的結果，使得對現代舞原本頗不以為然的舞者們，完全改觀，從此無怨無悔地加入雲門舞集，把生命中最精華的階段奉獻給現代舞。

創雲門舞集十年後，一九八三年，林懷民成為國立藝術學院舞蹈系創系主任，學生經過成套完整的訓練，日後有多位加入雲門成為新血。這些藝術學院的學子多半是從小學舞，根底較佳，身形也因為營養較足，比例普遍修長，先天條件遠優於雲門創始舞者們。不過，林懷民訓練起學生的嚴厲程度不遜於對雲門舞者，簡直可比「魔鬼訓練營」，早課晚操，常把剛入學的新生整得面無人色。

一九八六年，林懷民接下「國際舞蹈學院舞蹈節」的邀請，準備帶藝術學院學生赴香港演出，既然有機會與全球的舞蹈學院年輕學子切磋，林懷民毫不留情地選了《薪傳》這支重量級舞作。為了做好上場的準備，從一九八五年開始，就讓藝術學院學生以《薪傳》做全臺年度巡迴公演，這些演出裡，學生的表現差強人意，觀眾的反應也平平。

快到香港演出之前，林懷民恨鐵不成鋼，改採嚴峻的訓練方式。

最難忘的是赴香港的前一天，從下午三點鐘開始排了整整八個小時，後期擔任《薪傳》現場打擊樂的朱宗慶也在現場演奏，但學生卻仍未進入狀況。當排練室的時鐘指著十一點時，大家都以為快結束了，可以回家了，明天一大早還要趕飛機，誰知道林懷民卻說：「大家先去喝個熱湯，再回來。」

「朱宗慶老師都已經把樂器收好了，聽到這話，哐噹一聲樂器掉下來。」在大

學執教的王維銘說起這段，大家笑成一團，「八個小時練下來，我們真的筋疲力盡了。」

「這一練就練到半夜兩點鐘，當時任教於藝術學院的楊美蓉心猶餘悸，「那天一跳完走出來，我就在學校禮堂外哭了起來，好難過喔。那種感覺是精神和身體都不行了，跳了太久了，情緒都上來了。」

那年兩岸尚未正式往來，香港則已經確定九七要回歸中國了，行前林懷民耳提面命，要學生到香港謹言慎行，不可輕忽，聽到這些囑咐，本來就被操練得快招架不住的學生們，更是後悔被選出來跳《薪傳》。

《薪傳》本身就是壓力極大的舞作，加上林懷民的「鋼鐵鍛鍊」，除非毅力過人，否則很難通得過磨練。藝術學院學生們身心俱疲地飛抵香港。有趣的是，才觀摩了第一天的演出，舞者之間就變得十分融洽，極其團結。

原來北京舞蹈學院演出開幕舞碼，他們的身材比例直比西方舞者，人高技也高，舞作相當唯美，林克華形容道：「有位男舞者好像會輕功似的，空中彈跳半天，不會掉下來。」吳義芳描述說：「那個男舞者前腳高舉過頭，後腳也抬得直挺挺，而北京舞蹈學院的演出深深刺激了他們，尤其當時兩岸的狀況，雙方還有點較勁的意味，這些孩子們心裡盤算著：「絕對不能丟人。」我們當時的技術卻不怎麼樣。」

一九八六年六月十一日，在香港演藝學院歌劇院，來自臺灣的藝術學院學生拼了，舞出力道萬分、生死存亡般的《薪傳》。香港舞評家說，他們「惡狠狠地要從空氣中摳下一片東西！」他們舞得驚心動魄，那只為了謀一口飯的移民形象，不再只是形象而已，經過他們的詮釋，已化為有血有肉的真實人物，誓與天抗、與海鬥，不能前進，就只有死亡，要親手開闢一片可供活命的土地，要子孫瓜瓞綿綿，只能靠自己、靠同舟一心。他們在舞臺上飛躍、翻滾、急奔、哀泣、歡樂，每個動作都牽動著觀眾的每一個細胞。

從排練以來，始終未進入狀況的學生們終於透過強烈的決心，舞得熱血沸騰，藉簡約有力的舞蹈語言，將《薪傳》的神髓活靈活現呈現在眾人面前。舞罷，他們自己都被感動得抱在一起嚎啕大哭，領隊的老師們也上臺來，緊緊擁抱，哭成一團。「那天上臺後真的瘋了，盡全力跳完這支舞。」楊美蓉說，後來還常拿那次演出的錄影帶給學生看：「真的是神力，完全超乎自我。」

那天謝幕時，素來很吝惜稱讚掌聲的香港人，和幾百位參加舞蹈節的各國舞者齊齊站起來，給予如雷貫耳的掌聲，學生們整整謝幕長達二十幾分鐘，還有人高喊說：「繼續！繼續做下去！」王維銘說：「我們被逼著一定要出來，一直不斷的敬禮，這種感動是到現在都不會忘掉的。真的是空前絕後的體驗，以後再也不會有

了。」王維銘又說：「或許那就像是臺美斷交之日的演出吧。」

當天在座觀眾有曾締造亞運紀錄的「飛躍羚羊」紀政，她紅著眼睛站起來鼓掌，說：「我已經不記得看過多少次《薪傳》了，只要有機會我一定看，我不是看林懷民編的舞，而是看祖先的靈魂和精神，每一次我都感動得哭起來，他們實在一比一次演得好。」

「北京代表看了《薪傳》演出後，覺得臺灣與北京的演出效果好像應該倒過來才對。」林克華回想起印象依然鮮明。過去，中共的樣板舞作：《東方紅》、《白毛女》、《紅色娘子軍》等，都是精神緊繃的作品；然而，「前一天的北京舞蹈學院演出卻是十足小資產階級的表現，相反的，臺灣的演出反倒是革命精神的具體表現，雙方都嚇了一跳。」

香港舞評家游靜則指出，其實雲門最令人感動的不是中國功夫，或什麼中西文化的融會貫通，甚或不是舞者一等一的技巧，反而是臺上的人百分百投入的態度。

「我仔細盯著一個個穿著藍布衫褲的舞者，掃過來掃過去的，他們竟然可以如此專注，況且又不像是背默動作，而是傾著整個人整個精神去表達，表達的不再是林懷民的感情，而是每個舞者逐字逐句要你聽的懇切的話。」游靜說自己還不知不覺站起來拍爛了手掌。

香港這次驚天動地的演出之後，讓參與者心甘情願的踏入現代舞世界，無論是教學或是繼續留在雲門，都為臺灣舞蹈界培植了可貴的人才。

當初覺得《薪傳》太難，排斥去跳的楊美蓉，一九九八年則成為《薪傳》的傳授者，天天帶領著藝術學院第十三屆到第十五屆學生排練《薪傳》，要在一九九八年十二月十六日──《薪傳》首演二十週年，也是臺美宣布斷交滿二十年當天，再做全本演出。

當時專攻芭蕾舞的王維銘，曾是雲門的大哥級舞者。一九八六年之前，他從來就不喜歡現代舞，更討厭雲門：「當時我根本不看雲門演出的，那一次跳《薪傳》的誘因只是為了可以去香港。」

但是跳過八六年那場《薪傳》之後，開啟了他舞蹈思想的全新視角：「原來舞可以跳得這樣！」唯美不是唯一的方式，現代舞也不是只有那幾種樣子而已，「那是一個很特別的經驗。」香港演出就像是舞蹈世界的啟蒙，王維銘有一種頗具哲思的理念：「原來你要透過對自己的檢視，去瞭解自己的思考，透過丟掉技巧，你就可以達到接近雲門第一代舞者的純樸。這個純樸不管好看與否，也不拘形式，都會感動人、感動自己。」

香港之旅令舞者對自己的專業有了全新的體驗，中國之旅則是找到人性的共同點。

早在一九八五年，雲門就不斷接到來自中國巡迴演出的邀約，卻因一九八八年的暫停近三年，延擱到一九九一年雲門重啟之後，在全臺灣大小鄉鎮演出一百五十餘場後，終於在一九九三年才成行。

為了確保專業的演出條件，林懷民協同策畫單位《中國時報》的工作人員赴當地考察，要求表演場地更改硬體，地板改成黑色的，舞臺加裝側燈照明等。

一九九三年在乍冷還寒的十月天，雲門一行五十人飛抵北京首都機場，接著半個月內，他們緊鑼密鼓演出，舞步踏入首都北京、十里洋場上海、第一個改革開放的經濟特區深圳等，由北到南的三大城市。

這一趟，林懷民的心是臨淵履薄的。行前，他擔心接駁的中國民航能否準時，因為演出行程極其緊湊；雲門的駐團醫師周清隆必然要隨行，在寒帶天候裡，稍一不慎，很容易感冒。林懷民叨叨絮絮：「這是齣血肉模糊的舞劇，耗費舞者體力的程度，幾乎到了不近人性的地步，沒有一名舞者容許生病的。」

北京，對新生代舞者是陌生的，儘管兩岸已經有所往來了，舞者一踏進首都機場，還是有相當特別的感覺。

沒有熱烈歡迎的紅布條與行伍；相反的，北京的十一月已入隆冬，天氣涼颼颼的，感覺有點蕭瑟，雖然行前已做好了最壞打算，北京畢竟是中國首都，政治氛圍不一樣，所有雲門宣傳物都不能出現「中華民國」字眼。舞團經理葉芠芠一再被叫去，用毛筆把印有「中華民國」的字眼逐一塗銷。

主辦單位的文宣品裡，《薪傳》被改寫成「大陸先民」拓殖臺灣的史詩，一瞬間非把開墾臺灣的先民納入「幅員廣大、歷史悠久」的大中國之中。

雲門帶了五萬張傳單，印著那三年當地人最熟悉的臺灣歌手趙傳、蘇芮等人推薦語。許多北京觀眾慕名來探，但雲門究竟是什麼，他們並不太清楚。同時，也有人一直警告林懷民說：「別抱太大希望，觀眾都把看劇場演出當作娛樂而已，他們不太會殷勤鼓掌的。」

北京演出場地在保利大廈國際劇場，建築設計出自澳洲雪梨歌劇院同一人之手，整整耗費八年才竣工，是當時北京設備最完備的劇場之一了。林懷民拿出他對劇場一貫嚴格的要求，彩排時不准拍照，不准開側門洩進任何光線；否則，會「干擾舞者排練，產生無法預期的意外」。但北京的落塵量在劇院裡依然很高，冬天的北京極其乾燥，舞者來自南方潮濕多雨的天候，一時很難適應，彩排時並不順暢，舞者們努力適應著這座舞臺，他們都有一種默契：「無論如何，絕不能漏氣。」

雲門的舞蹈老師之一石聖芳是印尼華裔舞蹈家，在文革之前曾是中央芭蕾舞團的首席教師，為舞者張羅到北京中央舞蹈學院的排練場地。雲門在這練習時，有中芭團員聽說他們很久了，好奇過去看了雲門的排練，說了一句：「線條不好！」雲門舞者心中暗自回著：「等著瞧！」在臺灣傷了手的舞者王薔媚雖然不用上臺跳，聽到人家的批評，她還是鼓勵同伴們以平常心去跳：「沒辦法嘛，我們就是長這個樣子呀！」

舞者們仍有人掛病號了。瘦削纖弱的張玉環感冒了，這一趟，長住臺東的父親專程同行，面對生病的女兒卻也束手無策，林懷民讓她休息，不要演出，堅毅的張玉環卻堅持上臺，不願在這場歷史性的演出缺席。

舞開演前，中共主辦單位一貫要安排致詞，林懷民卻從來就堅持劇場是屬於藝術家、表演者、觀眾的，不需要有其他人上臺致詞，北京的主辦單位仍然行禮如儀地派出司儀在兩場演出前登臺說話。司儀離臺後，林懷民在無人宣布的狀況下，孤身走到舞臺中央，以慣常的感性口吻，娓娓地說：「很高興來到曹雪芹、梅蘭芳、沈從文、齊白石、錢鍾書這些大師創作的、生活的城市。兩岸雖然相隔四十年，我仍認識魯迅、傅雷，透過他們的作品，得到啟發與鼓勵。」又說：「臺灣有兩千多萬人，每個人都不一樣，我無法把他們都帶到北京來，但每個人的臉都在《薪傳》這

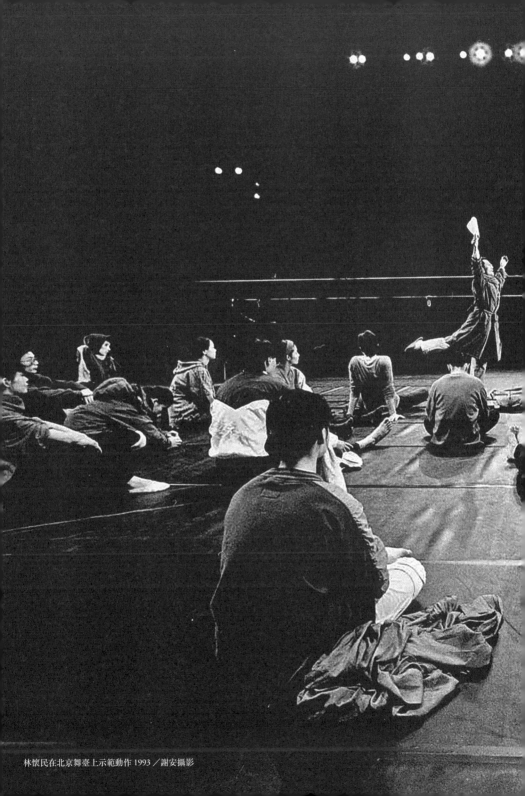

林懷民在北京舞臺上示範動作 1993／謝安攝影

個舞裡。」

林懷民也特別向在座的沈從文夫人張兆和女士致意。話才說完，許多北京文壇人士不禁流淚。他們說，在這類的致詞裡，一向只對領導致敬，林懷民的話語，使他們感到前所未有的尊嚴。

當〈序幕〉揭開時，一鼎大香爐擱在舞臺邊，舞者們靜穆地魚貫而出，每人手中持著一束香，虔誠地燒著香，一個接一個，臺下交頭接耳，一陣騷動，觀眾浮躁地說：「搞什麼？那麼久還不跳舞？」臺灣觀眾再熟悉不過的燒香儀式，對當地的年輕觀眾來說是陌生的，他們的宗教信仰早在「破四舊」、「文化大革命」被破除了，根本無法體會這個儀式的重要性。

當藍布衣褸的「臺灣先民」開始出〈唐山〉，朱宗慶打擊樂聲聲催促，「咚咚咚……」聲聲急，臺上舞者也刷刷刷地碰、撞、摔、撲、奔、走、跪、拜，〈渡海〉裡驚心動魄的人牆；〈拓荒〉裡與自然的搏鬥；〈耕種〉裡的第一顆種子；〈野地的祝福〉那小兒小女剛到新天地的第一個孩子，〈死亡與新生〉的死裡來活裡去，與中國過去四十年的生活居然不謀而合，一齣壯烈雄渾又不失細膩婉約的舞劇，不須言語，將人的喜怒哀樂、生老病死，都明明白白地傳達給臺下觀眾。

最後的〈節慶〉更是高潮迭起。中國的樣板戲或扭秧歌裡總不免有紅彩帶飛

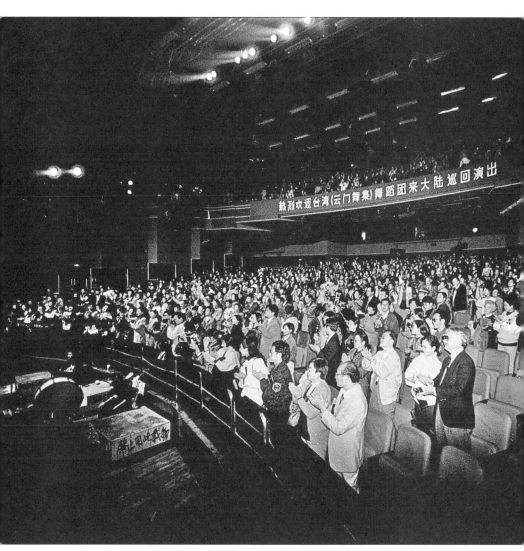

北京演出《薪傳》舞未終結 觀眾就站起來拍手 1993 ／謝安攝影

舞，但雲門的舞者手中的鮮紅彩帶所展現的勁道，那彩帶飛舞的線條如此起彼落的鞭炮，綻出無限的喜氣，看慣紅彩帶的觀眾只能叫著，「煞是好看！再來！再來！」

「好！」就像看京劇似的，到精彩之處必叫好並猛地鼓掌。舞未終結，掌聲便已持續不斷。

〈節慶〉終結處，舞臺前方落下「風調雨順」、「國泰民安」的兩條紅布，全場觀眾站起來拍紅了手，他們以最炙烈的熱情歡呼，觀眾裡有人忘情地嘶喊道：「你們還要再來！一定要再來！」

臺上臺下相互呼應的熱情場面，讓北京觀眾前所未有的不肯離去，只見司儀依循當地劇場傳統，走到臺上大聲宣布，「晚會結束！」登時，觀眾的掌聲戛然而止，卻仍不肯離去。

含蓄的張兆和女士精準地給了頗堪玩味的評語：「創新而不油膩的作品。」

舞者周章佞猶記得那種兩岸比拚的張力。行前不停被林懷民耳提面命，到了人民大會堂被安排一個雲門人挨著一個當地人，說是盛情接待也是便於監控，對她這初出茅蘆的女孩子是震撼教育。而兩岸較勁味瀰漫在空氣中，上了臺把自己最好的表現出來，也震撼教育了當地的舞者、觀眾、文化界。

觀賞這場演出的蔣勳，在臺下不禁熱淚滿面，「這些孩子用身體來說，臺灣人沒

北京首演後 林懷民與沈從文夫人張兆和女士合影 1993 ／謝安攝影

有在北京人面前輸掉。」他誠懇地說道：「在北京看演出特別感受到，那些身體裡真有一種讓人感動的東西，讓自己奮鬥出來，把身體用到極限，一下子把氣用完，把生命燒燒掉。」

《薪傳》的舞評在中國燃燒了幾個月。《舞蹈月刊》宣稱，這場演出「震撼舞界，轟動神州」。新生代舞者平均年齡和第一代相差十歲左右，他們在《薪傳》排練時，不曾有搬石頭的經驗，成長的環境也優渥多了，但北京的演出都感動了自己，好似八六年香港演出的感覺又重現了，吳義芳說：「隔了七年了，我們其實也成熟多了。但北京演出結束時，自己還是滿感動的。」

離開雲門多年，王維銘提起北京的演出，彷彿只是昨日般。「有點類似香港的經驗，但強烈度大概只有七、八成左右。」繼而說，「在香港什麼也感覺不到，因為你傻掉了，不知道你是在幹嘛？就是拚了，豁出去了。香港那一次是超意志力的表現，再配上比較好的身體，非常好看。可是在北京你還可以感覺到緊張，有壓力。」

骨瘦如柴的張玉環以往跳《薪傳》都不免要哭的，體力負荷太大，到最後幾乎跳不完了，只能用下意識和意志力支撐著，「即使你跳不完，快死了，你還是想要撐到最後一秒，所以我跳到後來已經有點缺氧、手都麻了、全身都麻掉了，已經沒辦法呼吸了，快不行了，然後就哭了，一哭完馬上就像到另一個空間，讓你可以再

來。」北京演出那一次，她抱病上臺：「我非要把它做完，最奇妙的是，撐到最後那種精神性的東西就會出來，別的舞沒有這麼折磨。」

那股神奇的力量，今天雲門的舞者回味，自己仍感到奇妙得不可思議。

伴隨《薪傳》演出不下一百場的打擊音樂家朱宗慶也有類似的體會。在他們的現場驚天動地伴奏下，舞者充滿爆發力的豐沛演出，如驚蟄撼動北京的觀眾，聲聲催得人毛細孔全數張開了。那一回，朱宗慶與何鴻祺、陳永生司槌，居然握鼓槌握到手磨破了，可見他們的投入程度也高達百分百。「那真是一次絕無冷場的演出。」

一場精彩的演出激發出來的效應至今仍發酵中。往後的日子，特別在沮喪時刻，香港之夜、北京之夜隨時像燭照一般，提醒這些年輕舞者奉獻於舞蹈的誓願。

比較起中國三個城市的演出，上海人的世故與低調，就遠不如北京觀眾的熱情。只是一進虹橋機場，就讓雲門人感受到特權的力量。一下飛機電視記者直接到艙口訪問，雲門一行不曾走甬道，也沒有通關，一個北京飛到上海的小姐指著雲門舞者說：「他們怎麼可以這樣？」行李不需驗關直接送到飯店。

上海這十里洋場在改革開放幾年內，骨子裡的「時尚」細胞很快就發揮作用，衣著入時的男男女女，行走在往昔的「租界區」，那一棟棟的歐風建築，林懷民帶領著舞者們想像三十年代明星阮玲玉、白光的老上海，追撫張愛玲的《流言》、《半生

緣》，從外灘的各省湧來的「盲流」冥思小說家巴金的《家》、《寒夜》。

雖說不對上海觀眾的熱情抱多大期待，不過，上海戲劇學院實驗劇場的演出，

《薪傳》還是攻破了上海人的矜持，觀眾起立掌聲不止。

世事總未必盡如人意，上海演出的第二場，閃光燈此起彼落，林懷民不得不透

過麥克風嚴正制止，要求攝影發燒友尊重其他觀眾，向來自以為是的上海人算是開

了眼界了，只聽現場報以熱烈掌聲。《薪傳》到跳完之際，不再有閃光燈出現。主辦

單位事後對林懷民說：「你解決了我們幾十年來不能解決的問題。」

這支描述臺灣先民的舞作跨越兩岸時空的差異，強烈地激動了北京，究竟原因

為何？通過《薪傳》，當地同行看到了另一種追古求今、樹立自信的可能。這是一份

及時的鼓勵。

首演於一九七八年的《薪傳》，在九三年的北京引起了共鳴。《舞蹈》雜誌在同

一期中發表了四篇評論文章。林懷民的苦心挑選，切中了當地社會的心脈。

二○一三年《廣州日報》記者謝培總結雲門對中國舞蹈界影響的文章，追述

一九九三《薪傳》北京首演的情況：「八七年，在中國改革開放的前沿陣地廣東，廣

東舞蹈學校成立了現代舞專業實驗班，開始了針對現代舞的摸索；北京投石問路的

腳步，直到九三年才邁開。在這一年，大陸接入第一根網路專線，幸汪舉行首次會

206

談，江澤民致電祝賀李登輝再次當選國民黨主席……雲門舞集，就在這樣一個歷史節點恰然來到，成為兩岸文化交流的先鋒。」

他還寫到：「年輕的東方歌舞團舞蹈編導文慧，坐在臺下，久久回不過神來。雲門的舞者與舞作，『像炸彈一樣』轟入她的心靈。時隔二十年，文慧將當年感受凝成『震撼』二字。她說，不僅是自己，當年臺下的觀眾們都『非常非常激動』。」

文慧說：「我們當時對現代舞很渴望，但整個北京都沒有（現代舞演出），得知雲門舞集要來，就像過節一樣開心。」《薪傳》演了三場，她每晚必到。

舞蹈學院院長呂藝生寫到：「難怪有西方人說雲門與西方『不僅並駕齊驅，甚有超過之勢。』」

曾任北京奧運開幕式副總導演、時任中國東方歌舞團藝術總監，當時年輕的北京舞蹈學院教師陳維亞，回憶了隨隊赴臺訪問期間所見的「雲門現象」，於是大聲疾呼：「大陸的舞者們，我們只停留在對《薪傳》的讚美中是不夠的！……大陸的舞者們，與其在家嘆息，不如打開門走出去，去擁抱百姓，去耕耘大地，大地、百姓會回報我們的！」

中國最負盛名的越劇演員，小百花的藝術總監茅威濤則說：「對臺灣雲門舞集林懷民所有的現代舞演出……一直追隨其右，不斷學習。別的團我不好妄加論說，但

我所帶領的浙江小百花越劇團，一直以清醒的意識借鑒著雲門的優長。我們學習他們的先進理念，邀請雲門演員來團授課，不是一、兩堂課的走過場，而是作為演員的基訓。」本身也是劇團的「一家之長」的茅威濤還說：「所以才真切的知道林老師和他的雲門能做到如此，該有多大的『發願』。林老師對雲門的經營和堅持，對我無形中是一個動力，是一種『加持』。」

……我認為，雲門的道路為下世紀東方藝術的發展提供了多方面的啟發。」

一九九九年，以《文化苦旅》等書名聞華人世界的作家余秋雨於著作《霜冷長河》中特闢一篇頌揚雲門，讚曰：「雲門在藝術上特別令人振奮之處是大踏步跨過層層疊疊的傳統程式，用最質樸、最強烈的現代方式交付給祖先真切的形體和靈魂

幅員遼闊的中國，文化向來是南轅北轍，不到十年，深圳從一個沿海小漁村驟富，生活層面仍以物質支出為主，全城但見土木大興，塵沙躍揚，人們穿得光鮮亮麗。雲門在深圳華僑城華廈藝術中心演出當天，八百個座位仍然是滿座，但深圳快速發展的經濟奇蹟卻充分展現在他們的觀演習慣裡。

首演之夜，全場手機、呼叫器齊響，觀眾中間有人大嗑瓜子，幼童啼哭、大聲交談或高聲講電話，雲門舞者飽受干擾，無法集中精神演出，朱宗慶的打擊樂也無

法讓觀眾專心，演出者只能無奈的盡人事聽天命。第二天開演前，林懷民婉言「約

法三章」，觀眾變得沉靜專注，有如臺北劇院的觀眾。

這個新興城市的觀眾還是有其可愛之處，不若北京的泱泱大城、上海的慣見風

華，《薪傳》中的〈唐山〉、〈渡海〉、〈拓荒〉對他們而言，未免太沉重，但輕快逗

趣的〈野地的祝福〉、整齊劃一的〈耕種〉、炫麗耀目的〈節慶〉，他們以笑聲和掌

聲回應。

後記
跨越種族國度的《薪傳》

「作為一個編舞家，林懷民不斷在傳統與創新，古典與實驗當中尋找新的肢體語彙，三十年來雲門已成為世界一流的舞團，《薪傳》這個雲門舞集五歲時的作品，將被永久收藏在美國紐約的舞譜局。」舞譜家雷‧庫克如此說。

一九九〇年的國際舞蹈學院舞蹈節在臺灣舉行，王維銘和紐約帕契斯舞蹈學院學生一起跳〈渡海〉，他站在同伴的肩膀上跳桅手的位置，出去拉船的則是一位黑人舞者，舞伴則有一半臺灣孩子，帕契斯則有黑人也有白人。

「我記得林老師說過一句話，他說當你們一穿上這些衣服，你們就是那個時候的人。」但這句話就王維銘當時看來，卻有例外，「他們怎麼穿就怎麼不像，他們就沒有那個血液也沒有那個文化；踩著弓箭步拉著船出去，就是不像。」未曾經歷過渡海的外國舞者，與穿上這些客家先民服裝的臺灣舞者截然兩樣，尤其是妝一畫上去，「你就是一百年前的人，四百年前的人，五百年前的人，那個時代，可是那些阿兜仔怎麼樣都不是。」那次經歷，簡直是「存在主義」的履踐，王維銘終於瞭解自

1986 年 2 月《國際芭蕾雜誌》讚譽《薪傳》是「編舞藝術的經典之作」2003 ／劉振祥攝影

己的極限，知道自己愛跳什麼舞，繼而知道自己是誰，應該走什麼路，會是比較像

是自己的文化。

有一年，已離開舞團的吳義芳受雲門之請，飛往美國鹽湖城當地舞蹈系學生

排練〈渡海〉。開始排練後，他發現是否因為西方舞者不曾跳過這類必須一個個堆疊

的群舞，當要踩在同伴肩膀往上爬時，整個動作十分凌亂，「更奇怪的是，他們跳起

怎麼像《愛之船》？是不是舞譜上沒記載這支舞的內涵與精神，讓他們始終抓不到

該有的氣質？」

「《薪傳》對我來說最有趣的一點是，他有一種建築感，這在現代舞蹈作品中是

很不尋常的，用許多身體來建構一個結構的機會，已經愈來愈少了。」也許就像曾

任西澳表演藝術學院舞蹈系主任南妮‧哈梭的評論，她認為林懷民作品有一種「神

妙感」，以這種建築感呈現在當代作品的結構中，「而且不斷出現在作品的不同段

落中，同時以不同方式表現，所以這種身體被使用的方式，在空間中建構出來的圖

像，真的十分吸引我。」

但或許是這種所謂的「建築感」，必須靠默契十足的群策群力，對西方的舞者是

一種挑戰，卻也特別吸引各國舞蹈學院、舞蹈科系，以及舞蹈教育者，雷‧庫克⋯

第一次看《薪傳》的時候，他形容說：「我簡直興奮得頭髮都豎起來了。」

（左起）吳義芳 汪志浩 林懷民 宋超群 在後臺與《薪傳》布條合影 2008 ／劉振祥攝影

他認為這部作品非常值得學生們學習，值得在大學裡排演。「它是非常世界性的，學生們對它總是感同身受，光是〈渡海〉就在美國排演過三次，而學生們也深受振奮。」

在二〇〇二年世界舞蹈聯盟主辦的「國際舞蹈節」中，特別邀請了《薪傳》作為表演節目，分別由臺灣、香港、澳洲和美國四所大專舞蹈系學生聯合演出。

一九九一年紐約帕契斯舞蹈學院就演出過《薪傳》，普受熱烈歡迎，並獲得極佳舞評，時任帕契斯舞蹈系主任卡羅‧沃克就說：「這是非常不同型態的舞作，對我們的學生來說，也是個非常特別的經驗，因為他們必須接受不同型態不同方法的指導，而《薪傳》又是驚人的整體性的舞作，特別在〈渡海〉中，如果他們不能像團隊般合作那就完全不行，而我們以此舞碼與其他舞團巡演，所到之處無不獲致極佳評語，對觀眾來說是全新的，也是非常壯觀的。」

香港演藝學院舞蹈系主任湯姆‧布朗則說：「我認為《薪傳》的動力或者說它最主要的構想是關於人類不認輸的精神，去克服障礙，以新面貌重新建立自己的希望，投入一種共同的理想，完成生命的意義。所以對我而言，雖然我不是來自臺灣，但是我以一個在香港教書的美國人，這是我所感受到《薪傳》最重要的精神。」

當時，西澳表演藝術學院的舞蹈系學生透露，他們在兩年前開始學這支舞，那

214

是他們一年級的課程，而參與國際舞蹈節三個月前又開始排練，「當你表現好的時候，你又會很有成就感，舞作裡有些細緻的細節我們並不清楚，我藉此瞭解最原始東西，並且把它釐清了。」

那次擔任排練指導的是第一代舞者鄭淑姬，她不斷告訴外國舞者們：「永遠使用你的重心。」她覺得西方舞者跟東方舞者最大不同處在於「眼神，像我們東方的手眼身法步，他們的眼睛就很難抓到，也比較難用身體整體工作，他們的重心跟我不一樣，因為我們比較沉比較低，從裡面拔根起來這種動作，他們比較難做到。」鄭淑姬試著傳遞這支舞作的基本精神：「就是說我不安於現狀，我想要更遠，想走得更好，無論是為自己或是後代，當這種精神反應到他身體，所出來的感覺，我想作品裡面大家都感受得到。」

在指導不同族群跳《薪傳》時，邱怡文和林佳良提到一個很特別的經驗。北藝大有位原住民學生一聽到要排練〈渡海〉，當場抗詰說：「我為什麼要跳這一支侵略我家鄉的舞作？」

林佳良遂婉言建議說：「你可以先把政治意識型態放一邊，去體驗這支舞所帶給你身體上的挑戰，如果有一天你出國跳舞，想在國外出人頭地，你可以試著跳這支極度考驗你意志力與身體極限的舞作，跳過後再說。」

這位原住民學生暫時放下了糾結，邱怡文記得他跳過後，逕自分享了這支舞作所帶給身體的極限挑戰，不再聚焦於先民之間的恩仇。

第八章

喚起舞者鬥志的《薪傳》

雲門舞者間常藉著跳過《薪傳》，來作為發現自我的歷程。從這支舞裡，舞者體現自身與臺灣的關係，與雲門的關係，更從這種過程中，層層地自我探索。

《薪傳》裡的〈拓荒〉有一段精彩絕倫的演出：第一代舞者林秀偉如陀螺般連蹦十數個蹦子，蹦到臺心，然後極其精準的、在瞬息間「嘿！」一聲立定站穩，由於舞蹈演出進行得非常緊湊，讓人喘不過氣來，此刻，一直沒機會喝采的觀眾無不忘情的給予她最熱烈的掌聲。在〈唐山〉這幕裡，第一代舞者何惠楨大步大步邁出來，聽著她「咚咚咚」地光腳踩在地板上的巨響，觀眾都不禁替她擔心起來，深怕她會把自己腿給踩斷了。

事實上，這些舞者在舞臺上賣命的演出，觀眾看到的只是結果而已。之前，他們在排練過程裡，不知已耗費多少精力、死了多少細胞，才能正式登臺，竟全功、盡全力演出。

舞者究竟是一種什麼樣的行業？他們不事生產，不製造任何產品，也不直接服務群眾，但是他們所付出的精神與力量、每天揮灑的汗水，卻遠超過一般勞動者；為了呈現一個最完美凝練的動作，必須不厭其煩，練上千百回。

現代舞祭酒瑪莎・葛蘭姆曾說過：「舞者需要有一雙農夫般的腳。」當你看過舞者腳上蚵結的累累傷疤，彷彿是一雙經年累月光腳種地的勞動之足；在排練場上，舞者們經常練舞都是瘀青、撞傷，你會好奇他們究竟過著何種生活？練到汗下如雨、呼吸急促，好像頃刻間就要昏厥過去一般，不禁會問：「何以要如此

218

「自我虐待？」

「跳舞是一件非常苛求於人的藝術工作，它要一個人瘦，卻要一個人跳得高，轉得快，跑得遠，往往一天工作八個小時，而收入卻非常低。」林懷民如此說道：「但是我們從中得到很多突破的快樂，特別是我們到各地演出時，我們可以感覺得到自己確實帶給社會很大的快樂、激勵，這是我們最大的安慰。物質雖然不豐富，精神上卻相當充實。」

「每個作品都是藝術家的一部自傳。」瑪莎‧葛蘭姆如是說。而舞者則以身體演出每一部作品，他們追求「動作本身的實驗是生命奉獻的目標」，在刻骨勞形之中，他們獲得心理學家馬斯洛所說的，「達到人生最高需求——自我實現的滿足」。因此，他們把肉體上的淬鍊當作是一種必要的過程，把精神上的勞累當作是一種必要的砥礪；這些元素，雲門每一代舞者都深切體會到，每一位舞者都有過在現實與舞蹈之間的矛盾掙扎。

曾經和第一代舞者共舞、跨越好幾代的雲門助理藝術總監李靜君，提起《薪傳》，情緒就無法平復。她從一九八三年進雲門後，在一九八四年到一九九三年間，跳了十年的《薪傳》。

李靜君猶記得到了九○年代，跳〈拓荒〉的媽媽角色時，覺得已經很盡力了，

林懷民卻對他們「心戰喊話」道：「要知道你們是一群沒有飯吃的人，不是平常人，已經沒有飯吃了，只為了找一口飯吃，沒有別的退路了！」李靜君說到這裡喉嚨哽咽：「當時我聽了以後幾乎跳不下去，當場痛哭起來，因為我們所花的力氣距離一個沒有飯吃的人，實在差太多了。」

《薪傳》幾乎可以說是雲門舞者共同的「惡夢與美夢」。

排練《薪傳》時，還有一個故事，經常在雲門內部流傳。

一九八五年，雲門曾經因財務問題，面臨了即將斷炊的困境，第一代舞者紛紛離團，僅剩下鄭淑姬、何惠楨、蕭柏榆、鄧玉麟、陳偉誠等五位老舞者。當時，雲門的夏令營剛招收了新舞者，必須和老舞者一起排《薪傳》，緊鑼密鼓準備八六年香港的演出。時間緊迫之下，安排所有舞者一起上課接著才排舞。

負責排練的鄭淑姬發現：新舞者多數沒有前來上課暖身，就直接來排舞。她把這種狀況逕行告訴林懷民，他聽了表示自己會來看看。翌日，林懷民一早就到排練場，發現果真沒幾個人來上課。

接著，這些舞者姍姍來遲之後，看見林懷民居然在場，趕緊加倍努力跳，甚至連沒有暖身的舞者也跳，他見狀怒火中燒說：「你們明明知道《薪傳》這支舞是要人

220

命的舞，你們沒有暖身，怎麼跳？」他怒極了罵道：「跳舞應該是為你們自己，有這樣的機會跳，你們還不知道要愛惜自己，如果受傷怎麼辦？你們不願意愛惜自己，那我也不必要愛惜自己！」說著他把手往旁邊玻璃用力一撞，血當場噴濺出來，眾人見狀嚇壞了，亟欲為他止血，他卻推開這些人，繼續訓斥著舞者們。血足足滴了二十分鐘後，林懷民才獨自坐計程車去醫院縫針，醫生一急也忘了打麻藥，直接下針就縫。

鄧玉麟回想起當日的情景，拍拍胸口，餘悸猶存說：「那一次真是讓我感到相當震撼，我終於可以體會到老林對藝術的堅持，那種求好心切的心情，幾乎已是歇斯底里了。」

即便已經到了第五代舞者，一旦舞者若未盡全力排練，驟然遭到林懷民怒斥的狀況，仍不斷重演著。林懷民排舞的習慣是：當他在教其中一組時，其他組舞者必須隨時提高警覺趕緊跟著看，並且隨時準備插進正在排練的行伍中。

為了一九九八年十二月《薪傳》二十年的紀念公演，藝術學院學生從九月開學後，就投入《薪傳》的排練。面對這些被蔣勳稱為「肯德雞」的Y世代，林懷民仍須隨時準備插進正在排練的行伍中。鄭淑姬說：「有一天我和林老師帶領學生排練，因為學生們還不知道規矩，林老師突然間罵起來，一個學生被嚇壞了，排完以後直掉眼淚。」

但無論哪一代舞者，在林懷民的超負荷的訓練之下，罕見打過退堂鼓。

那年大四的蘇依屏始終不是很有自信的舞者，但《薪傳》卻給了她極大的鼓勵。參加時她覺得累到爆，每次都會很怕跳不完；每回獲知要演全版時，又相當期待，總是沒當逃兵，開心參加。只是回想起又愛又怕，從頭跳到尾，中間要經歷累到無以為繼的過程，最後的〈節慶〉，根本不知道身體要用什麼力量跳下去，「雖然說這支舞讓人這麼害怕，但大家一起努力撐到最後，那種感覺仍讓人萬分感動。」

一九九九年，蘇依屏加入初成立的雲門二團。第一次大型演出就是到馬祖南竿演《薪傳》。「我聽到第一瞬間好害怕，怎麼又要跳這支舞？」排練老師楊美蓉讓蘇依屏扮演〈唐山〉裡的婦人，跳的當下，蘇依屏似乎有一種使命感，自覺是一個很重要的象徵，「妳一定要穩穩站住，一定要擋著身邊跟妳一起打拚的同伴們，那個角色是真的讓我成長許多。」

舞者們都清楚，林懷民雖然要求百分之兩百，但他啟發的不只是肉體上單方面的訓練或折磨而已。第一代舞者葉台竹說：「相對的他會給你某些回饋，當你有進步時，他會毫不吝惜地誇讚你。」早期雲門的舞者常被他罵得躲進廁所裡大哭。排練場還在承德路時，第一代舞者就親眼目睹林秀偉在他的要求下放聲大叫，林秀偉已經盡力了，林懷民仍然不滿意，當場被他大罵一頓，林秀偉的情緒控制不了了，跑

去更衣室哭了一場，再走出來練。舞者鄧玉麟認為：「對其他在場的舞者而言，也是一種學習。」他們如此投入的反應也刺激到旁觀者，也會促使其他舞者反問自己說：「換做我會不會這樣投入？」

自認在雲門裡學到很多的蕭柏榆則說，「林老師罵人，其實只是在看你的動作做得徹不徹底，你到底有沒有盡全力做。如果有些舞者明明可以做到卻沒有達到，他會急得罵人。」

林懷民排舞時經常會迸出相當強烈的罵人字眼，王維銘說：「他就是要逼你把最大極限發揮出來，不管是身體或是其他的方面，縱使已經超過你的負荷了，但你仍會繼續跳下去，這種精神已經突破舞蹈的形式和背後的意義了。」曾經和外國舞者一起跳過《薪傳》的王維銘說：「不管你是哪裡人，連外國人都一樣，一旦這種拚的精神出來了，這個舞就成立了。」

《薪傳》的整個排練過程就是一種「勞其筋骨，苦其心志」的具體表現。

李靜君形容《薪傳》說：「這是一齣讓我又愛又恨的舞，是體能與精神的極致挑戰，你從中會探索自己從哪裡來，和觀眾有很直接的互動，不用去強迫他們，說服他們，他們都很清楚你要傳達的意念。」

曾跳過《薪傳》的舞者幾乎都異口同聲說：「《薪傳》可以讓你探照自己靈魂的

最深處，考驗自己的潛能有多大？能夠喚起舞者們尋求種族血緣的經驗。」說來十分奇怪，這種喚起靈魂深處的過程，在不同代的舞者間，居然沒有代溝，跳到最後都會出來。談起《薪傳》，李靜君聲音有點顫抖，說得相當傳神：「只要跳過《薪傳》的舞者，光聽到音樂，雞皮疙瘩就會直起，都想說能不能不要上去，否則就只有搏命一拚了。」

對於林懷民千錘百鍊的用意，舞者們經過歷練和比較後，愈來愈能領受。

李靜君跳過《薪傳》裡所有獨舞的部分，特別是被舞者形容為會「斷手斷腳的部分」。她表示，自己如果沒有跳過《薪傳》每個獨舞的角色，根本無法跳後來《九歌》裡爆發力十足的女巫角色、《家族合唱》裡的〈黑衣〉獨舞：「你碰到挑戰性極大的角色，你會先退縮告訴自己說，縱使是把我殺了，自己絕對做不到，卻非得做到，最後果然做到了！」

在《薪傳》裡扮演「桅手」的角色，吳義芳也有與李靜君相似的體認。在雲門逾二十年歲月中，吳義芳不脫《薪傳》的歷練，曾和跨好幾代舞者共同演出，他認為不管演什麼角色，包括跳《九歌》裡的「雲中君」，唯一的依據就是《薪傳》。

一九八三年大一下學期，被林懷民讚為「那隻很會跳的猴」的吳義芳從與第一

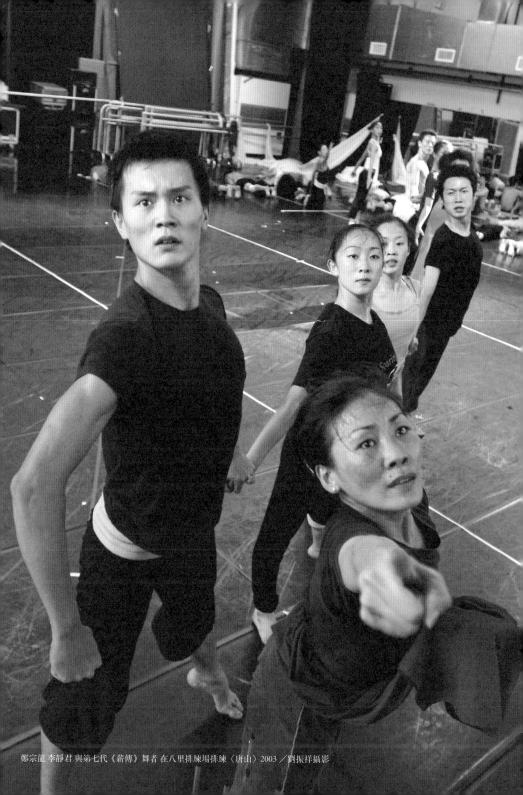

鄭宗龍 李靜君 與第七代《薪傳》舞者 在八里排練場排練〈唐山〉2003／劉振祥攝影

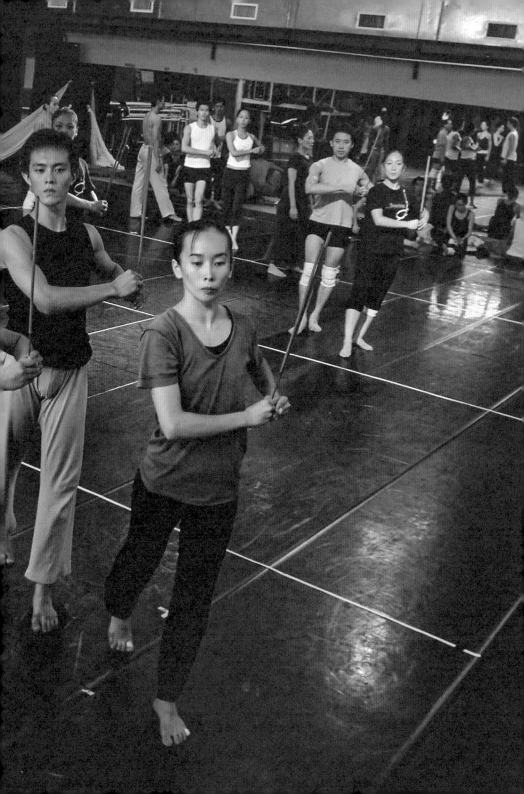

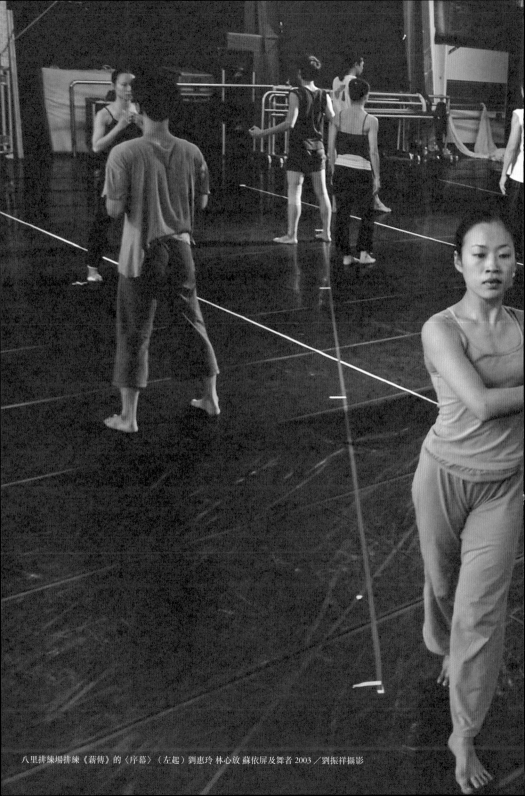

八里排練場排練《薪傳》的〈序幕〉（左起）劉惠玲 林心放 蘇依屏及舞者 2003／劉振祥攝影

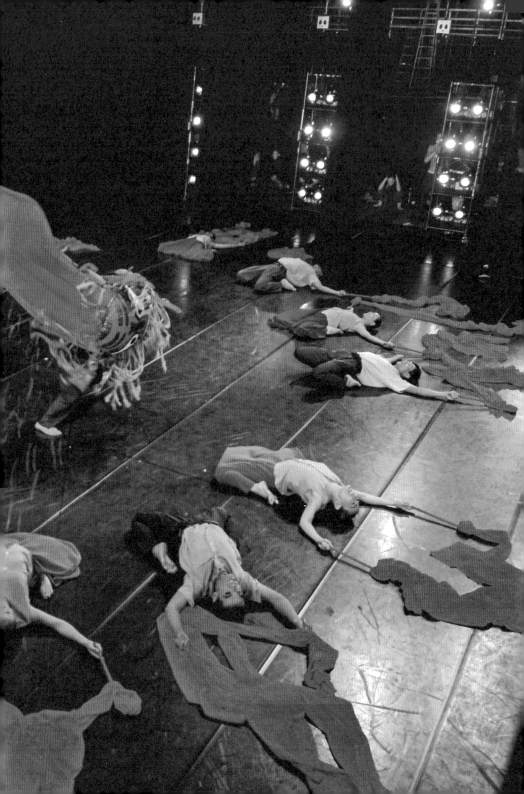

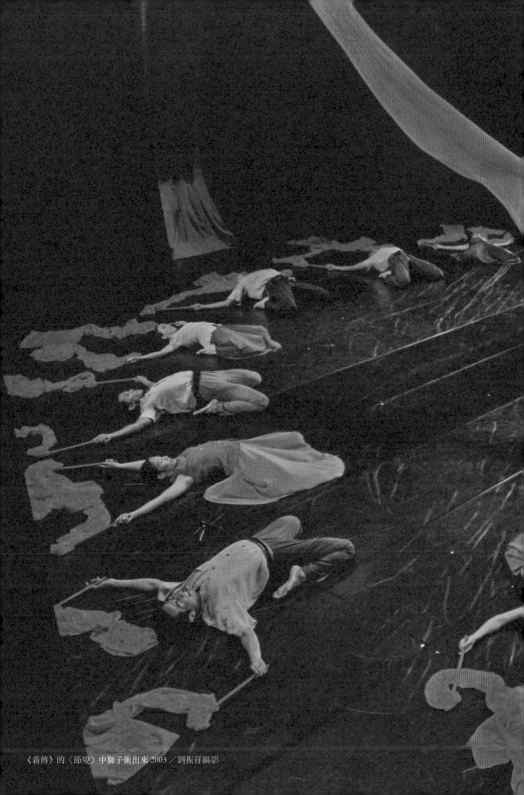

《薪傳》的〈節慶〉中獅子衝出來 2003／劉振祥攝影

代舞者跳《薪傳》起，一直擔任〈渡海〉梘手角色；一九八五年大三的他更追隨雲門舞集赴美國演出一個半月，「進來和離開，直到二〇〇三年雲門三十週年時，我的歷程很像《薪傳》裡面的故事進展。」

《薪傳》陸陸續續演出好幾版，吳義芳從舞技生疏到退休離開雲門為止，當他還是舞團裡的大哥級舞者，仍不免常常遭林懷民罵，吳義芳卻對這種愛深責切懷念不已，感謝能被一個「二十四小時都在工作，思緒隨時在轉」的良師教過。吳義芳認為舞者都來自一般家庭，和林懷民的出身背景迥然不同，「他永遠走在前面。因為他的家族、他的成長背景，他可能有某種使命感。所以當他在陳述某種東西時，一看到沒有時，他就會逼出來。」

非常愛跳舞的吳義芳，當年藝術學院第一屆採取獨立招生，和聯招同一天，他騙了父母從高雄左營上臺北應試。他提起雲門的「魔鬼訓練」說：「我就是喜歡跳舞，只要有舞跳，其他一切都可以忍受。」

自幼都是體操隊，也跳過芭蕾，接著跳《薪傳》，對他而言，並不困難，「整個演藝過程中，我覺得還滿接近土地的，我是從小就是在山裡面長大的小孩，所以喜歡土地的感覺。」無論在任何時期，吳義芳認為舞者的身體應該沒有極致，即便將近六十歲了，他還在奮鬥操練自己的身體⋯「好像還應該有什麼事情要發生，不是到

某一個時間為止，這也是《薪傳》提煉出來的，對我而言，這齣舞是一個生命體，舞者如果經歷過，比較容易在舞臺上發光，整個境界和對身體的認知就不太一樣。」

將近二十三年的《薪傳》路，吳義芳曾發生很多次含著血跳完，再就醫縫針的狀況。二○○三年，學妹邱怡文就親眼目睹吳義芳鼻樑被咯啦一聲踢斷，「我們正在想該怎麼辦時，義芳大哥說：『沒事！』照常上臺撐到最後，好可怕！這些學長姐真是妖怪！」

至於《薪傳》所傳遞的對臺灣土地的關懷，確實潛移默化了舞者的生命。

從念北藝大大一，當時系主任林懷民就叫學生們跟著大甲媽祖遶境行程，上阿里山看鄒族祭典，直到跳《薪傳》，「林老師給我們的功課一直都是跟這片土地有所連結，我們就會慢慢地聚焦在這片土地上；到年歲日增，會關心更多議題，現在當老師總會跟學生討論臺灣的未來。這是第一個影響。」

算是第五代舞者的林佳良已經為人師表，還留著大學時期跳這支舞的筆記。

接下來唯一標竿的吳義芳梳手位置，林佳良傳承這個角色，很怕跌倒，每次跳之前，總告訴自己不能摔下來、跳壞這角色，對他自己來說是個很具指標性意義的位置。第一次跳完後，他抱著鄭淑姬老師大哭：「跳舞那麼久，好不容易跳進全臺灣第一的舞團，又站在指標性位置，達到自己的目標，又相當薪火相傳，自己的爸爸早

「已去世，都看不到了。」

退下第一線舞者，林佳良回頭想自己滿愛跳《薪傳》，唯一恨的就是喘到快死掉，〈耕種〉和〈節慶〉，都跳得快要死了，當面對人生關卡，幾乎走不下時：「想想反正你跳到最後也沒死掉，沒那麼嚴重，低潮時還是會跟自己說，總有一天是會過的，幫助自己堅持下去。」

無論是哪一代的舞者，在跳《薪傳》之前，林懷民總會讓舞者圍一個圓圈，坐在一起，手拉著手，做發聲練習，醞釀一種共鳴，凝聚一種共識。

能在雲門擔任舞者的都處於盛年時期，身體狀況最好，原本應該在社會上賺取更多的金錢，他們卻選擇舞蹈這個收入與付出不成正比的行業。舞者們其實都考慮過同樣的問題：「你花了這麼多時間，在你最青春的時刻，放棄這麼多的工作，而且不一定有什麼回饋，這到底值不值得？」但是經過《薪傳》的洗禮後，舞者們從上臺跳舞、謝幕掌聲，共同得到一種能量。

三歲開始跳舞，從小學過各家門派，一九九三年加入雲門的周章佞，係藝術學院第四屆畢業生，坦承自己剛進入雲門受到很大衝擊，雲門就像一所學校，也像一座山，「前面有一個人告訴妳必須再往前，也像登山，永遠有更高峰要攀爬。」

《薪傳》是大學必修課，對周章佞來說，更是成年禮。身材修長、線條纖細的她，說自己真的非常愛跳舞，即使經過《薪傳》那種狀似拋頭顱、揮大汗的舞作磨難，她慶幸自己曾跳過這支不斷要戰勝自己的舞劇。

甫入團就開始練《薪傳》，為北京演出做準備，周章佞早已從楊美蓉手中拿到錄影帶，仔細觀摩過第一代舞者的演出，當年年輕、體力好、腰身軟，跳起來毫不吃力。還只是實習舞者的她記得：「林老師坐在前面一直微笑看著我跳。」未幾，她和楊儀君、董述帆這幾位不畏虎的初生之犢，被不太信任新舞者的林懷民肯定成為正式舞者，但林懷民卻對周章佞說：「妳跳舞好像在照鏡子。」

當下不解釋林老師的意思，隔了多年，周章佞才領悟原來這支舞最核心的精神不在於好看，「舞者反倒應該捨棄漂亮且腰軟的技術，而是埋首耕作和大地拚搏，還要向內掏挖，甚至挖到祖父母輩所受的磨難與奮鬥。」

始終相當寡言的舞者楊儀君也是一九九三年加入雲門，她有一段不太被家人認同的學舞過程。

從小她就嚮往跳舞，自國小四年級開始學舞，一直學到國中，家裡的環境不允許她繼續跳，只好進入普通高中。小時候她都自己騎腳踏車去舞蹈社，回家常會問父母說：「為什麼別人的爸媽都會接送小孩去舞蹈社？」父母回說：「妳既然要走這

條路，就要自己走。」在這種情況下，養成了楊儀君相當獨立的個性，她總覺得自己有點男性化，即便《薪傳》這樣竭盡心力的舞作也不曾難倒她，只是對她來講算是愛恨交加。

繼《九歌》之後，《薪傳》是楊儀君進團上臺表演的第二支舞。在密集排練之間，一次跳到〈耕種〉時彎腰下去突然起不來了，「我第一次察覺到自己的椎間盤突出，這支舞的確是一支很折磨身體，但心理會得到滿足的舞。」一九九三年甫入團還算是菜鳥，只會拚命跳，才導致受傷，「受傷之後就告訴自己應該要怎麼訓練自己，訓練自己的核心、腹肌、關節的韌性、大腿的肌肉等，反正就是想辦法讓自己能夠堅持地跳下去。」

舞者們提起最累的段落莫過於跳完〈耕種〉嘿嘿嘿地跳出舞臺，接著要立刻拿著彩帶，準備要跳〈節慶〉時。二〇〇三年，〈耕種〉由二團跳，一團於〈拓荒〉結束之後還可以喘個息，準備拿彩帶等待〈節慶〉時再出來，楊儀君比較沒這麼恐懼，「我覺得我的身體就不是非常時尚漂亮的，我就是一個比較土地的人，完全可以享受這支我覺得非常接地氣的舞。整個跳完之後，你是非常開心的，尤其在謝幕的時候。」

和舞者宋超群成婚的舞者張玉環，日後轉往雲門舞蹈教室授課，長得神似原住

民，膚色黝黑、輪廓分明，瘦弱異常，卻十足堅強，總是慢慢的一字一句說著話。

她的父親原本希望女兒能改行，但經過北京之行後就完全改觀了，總想說：「人的歲月都是分成一個個階段，每個階段想要做什麼事最重要，如果你有什麼顧忌的話，時間會流失得很快。」每回跳《薪傳》對她的體力都是極限的挑戰，她卻從中更清楚做自己想做的事，沒有後悔。

走過雲門和臺灣最艱苦的歲月，創團舞者鄭淑姬的青春完全交付給雲門。和雲門有著悲歡離合的關係，記憶力又直比電腦，簡直已經變成雲門的活動記憶庫了。

她的想法與新一代舞者截然不同，與《薪傳》這支舞的關連更是複雜。

即便到了日後，她與吳素君、葉台竹、羅曼菲組了「台北越界舞團」，跳林懷民所編的《白》舞作，排練時，還是常被林懷民罵。她總是一邊訴說著雲門事，一邊無比心酸地吞著眼淚。

但鄭淑姬雖然常常挨罵，卻相當能體諒林懷民經營雲門的辛苦。

林懷民曾經從外頭回來一進排練場，發現舞者們練舞不認真，他氣得當場把背包用力往地上一摔，東西散了滿地都是，他罵道：「我在外面要錢要得那麼辛苦！你們卻這個樣子，叫我怎麼站得出來？」他也曾說過：「我要錢的背後，如果沒有一個

力量支持的話，我怎麼開得了口？」鄭淑姬心思縝密，她知道林懷民希望舞者專心跳舞，從來也不向舞者吐苦水；鄭淑姬強忍著淚水說，「他發脾氣我們也一路上看過來。這些年走來，雲門從沒有到有，經歷過很多階段，一個舞團的經營本來就很難，我有那種體諒的心，我知道林老師很辛苦。」

和林懷民這些辛苦比起來，鄭淑姬覺得自己在《薪傳》排練所受的苦根本微不足道；相反的，她很感激《薪傳》，補足了她原來做不到的能力，「藉這個舞我可以跳得到那種陽剛的感覺。之前，《青蛇》也把我訓練得很機靈、很靈巧，我總是藉著舞來長大。」

一度覺得自己沒有跳舞的天分，家庭環境也不允許，離開了雲門，鄭淑姬形容那段日子好像「失戀」一樣，朝思暮想的都是：同伴在練什麼動作？在排哪一支舞？「我知道自己離不開了，從此後，再怎麼被罵得很慘，都不再想要離開了，因為你很清楚自己克服了這一點，你就更上一層樓。」

從體操的講究個人表現，到《薪傳》的強調群策群力，鄧玉麟的心境與心態都有很大的改變。起初，他也不是真想學舞蹈藝術，純粹因為好玩而已。既可以不用教書，還可以常常出國，可以每天住旅館，不用花錢，又能領到美金零用錢，對他來講最實在不過。

鄧玉麟的情感表現是典型的「臺灣查埔人」。進雲門前，總覺得「英雄有淚不輕彈」是一種美學、一種美感的觀念，也非常害怕「肉麻兮兮」的肢體親密。進了雲門跳《薪傳》，男女舞者互相抱來抱去的，剛開始他的確很不習慣。

舞蹈的世界和體操確實截然不同，初進雲門時，每回看舞者為了轉一圈練上數十次，鄧玉麟心中就頗不以為然：「以我們體操選手都覺得那很簡單，不像跳舞轉個圈要練個老半天，體操是要幾圈就轉幾圈，還會空中盤旋，技術多麼高超啊。」

特別在《薪傳》排練時，林懷民非常強調呼吸法，他總說，「呼吸要正確，才能不費勁跳完《薪傳》，呼吸是有方法、有內容的，一呼一吸像春蠶吐絲似的，嘶嘶叫著。」剛開始，鄧玉麟頗有丈二金剛摸不著腦袋的感覺，勉強跟著做。漸漸地他也感覺到不同的質感：「想不到小小的幾吋空間內也可以有很多想像。」

事實上，他承認一開始的認識是非常表層的，經過自己努力去思考、練習，才逐漸體會，原來自己也會感動自己，發現自己有感覺後，就覺得生命很豐實飽滿。透過這個環境自己不斷學習，愈到後期體悟愈多，鄧玉麟愈來愈捨不得這個團體。

直到一九八八年雲門宣布暫停，他才依依不捨回去教書。

儘管是鋼鐵般排練，舞者們在既期待又怕受傷害的矛盾心理下，仍有人開溜脫

逃過。

坦承自己曾經是個逃兵的黃珮華，在逃與跳間，經歷的轉變大到超乎自己的預期。

一九九八年北藝大的演出，林懷民希望儘量給學生機會，大五大四班幾乎每個人都進來，加上幾位大三生。集訓約一、兩個月，基本上已從頭到尾都練習過，排練老師楊美蓉給了黃珮華〈拓荒〉裡第一代舞者林秀偉的角色，蹦次蹦次、轉無數圈，最後中間跳起來「嚇」一聲立定，「我的身體質地比較像是白蛇那種青衣，但要我跳一個花旦或青蛇的角色，是一個很大的挑戰，我沒法通過挑戰。」

「天啊！這支舞，太不是我想像中的跳舞了！為什麼這麼要命？」準備進入編制整合階段，黃珮華逕向楊美蓉表達：「我沒有辦法承受這樣的心理和體力上的負荷。」

逃脫成功後，當同伴們演出時，她在臺下當觀眾，「看完他們全版演出的時候，我淚流滿面、很有感觸；一方面知道可以完成這件事情是多難得的一個挑戰，同伴們通過挑戰，為他們掌聲喝采；另外一方面，覺得自己好像某部分沒被完成，慰問自己的挫折而流淚吧。」

但人生該通過的考試又回頭找上門時，「好崩潰呀！怎麼又來了？」雲門三十週

年又遇到《薪傳》，剛好要重簽新約的黃珮華第一個反應是恐懼又抗拒：「我好想逃

離，不想簽約，不想跳這支舞！」隨即，又有另一個聲音告訴她說：「大家跳得這麼

累，但是跳完之後，為什麼有一種我說不上來的凝聚感和喜悅？又讓我有一點點好

奇。」

百般掙扎之後，黃珮華偷看當年有三場戶外、六場在國家演劇院的演出，她心

想，「就參加個九場，應該可以吧，黃珮華加油！」她接受簽約，撐過這九場，感受

到有別於一九九八年練習時，內在到外在，從她的意志力、肌肉，「所有一切就是要

頂住那片天，用盡全身吃奶的力氣矜出來。」過了五年，她被賦予〈渡海〉裡祈禱

的婦人、〈野地的祝福〉裡的孕婦，隱隱有值得思考的另一種生命，跳婦人時連結到

她的母親，想像孕婦身體裡的孕育感覺，陣痛時是什麼痛，啟迪了她不同的思考，

彷彿翻越一座自己克服不了的山頭。

九成跳過《薪傳》的舞者，無不夾雜著身體痛苦、精神昇華、難以一言道盡的

感覺，而舞者邱怡文的經驗卻迥異於眾人。

看到同伴們在放出〈節慶〉段落的音樂時似乎都會有生理反應，「大家會有一種

背部發麻的感覺。」北藝大求學期間，邱怡文沒碰過《薪傳》這支傳說中會「殺人」

的舞作全版，進入雲門之後，也都是跳〈渡海〉、〈拓荒〉等片段，算有沾到邊，等

到九二一地震那年，正好懷孕，「所以大家去東勢戶外演出時，我超羨慕的。」

儘管聽過前輩描述過各種恐怖因《薪傳》受傷的慘劇，例如劈岔滑出去時，劈到腳的小趾頭骨折，仍繼續跳完，「這樣的意志力太強了。」然而，各種傳言並沒有嚇到體力甚佳的邱怡文。以至於二〇〇三年時要推《薪傳》時，她說：「我大概是第一個響應、全場最興奮的人，我終於可以接觸到傳說中的全版。」

二〇〇三年邱怡文跳〈拓荒〉蹦蹦轉的角色時很興奮，「我在跳《薪傳》全版時，是抱著一種不希望它結束的心情。」自幼就跳民族舞的邱怡文尤其跳到〈節慶〉時，可以耍彩帶簡直喜出望外⋯「所以每次再跳，當幕拉下來時，大家都累倒地上，我還是想要繼續玩彩帶。」

每個舞者在《薪傳》的角色分量有輕有重，從頭跳到尾的舞者到最後非得打起勁拚搏，「尤其在〈節慶〉快結束的前一分鐘，大家彼此喊話：加油！不要停！」周章佞說稍微放鬆就真的跳不完，「那好像經歷一次生死的感覺，上臺前害怕不知道會發生什麼事，跳完那一剎那，又非常感動，自己挑戰成功，在裡面可以活過來。」

雲門舞者間則常藉著跳過《薪傳》，來作為發現自我的歷程。從這支舞裡，舞者體現自身與臺灣的關係，與雲門的關係，更從這種過程中，層層地自我探索。個人

藉由一個群體的程序完成自我，彼此手牽著手，其中只要有一人有任何一點不專注

都會傳遞給他人，特別是跳〈渡海〉時，認真跳與不認真之間，好壞立現。

　　總之，說《薪傳》是雲門的血肉，一點都不為過。他讓舞者跳得血肉崩離，也

教舞者學會顧全大局。跳過《薪傳》的舞者確實比同年齡的人幸運，當別人還渾渾

噩噩時，他們清清楚楚知道自己的來時路，誠誠懇懇面對自己的未來。或許正如同

李靜君所說的：「在人文關懷的層面上，《薪傳》絕對是戰勝者。」啟迪了所有參與

者省視自己的生命與社會的關連，這種振聾發聵的效應總不知不覺在他們的世界裡

發酵著，讓他們努力心性澄明過一生，度己也度人。

《薪傳》演出後 林懷民 朱宗慶與雲門舞者在臺北國家戲劇院合影 2003 ／劉振祥攝影

第九章

永遠薪火相傳

林懷民說：「這次第八代再演《薪傳》就不該是苦哈哈的，
希望他們很漂亮，展現年輕世代的陽光健康美麗。」

二〇二二年九月的雲門淡水排練場。

開始和九〇年代舞者排練之前，林懷民一來，先告訴這群青春洋溢的舞者們說，為什麼會把《薪傳》的動作編成如此「向地性」，其中為什麼潛藏著那麼多的苦難？因為每個舞者的父母親天天為了生活打拚，艱辛操勞，這種潛移默化一直都存在他腦海裡；再者，最早期的舞者並不是受過完備訓練的舞者，要他們做簡單的動作，卻必須採取很艱難的方式完成，才能表現出堅忍負重的難。

林懷民說明編舞時的整個時代背景以及生活艱苦，至於現在的舞者該如何表現這些困頓，他則開了一些日本電影清單，包括《紅鬍子》等黑澤明的電影。透過這些電影，他談著其中的人性與悲天憫人，那種艱苦人的日子，用怎樣的口語、怎樣的身體姿態，奮力存活於世。再一一談起不同世代的舞者，如吳義芳、王維銘的世代，儘管本身身體已具備很堅強的能力，但他們還留著上一輩父母親的流離失所、歷經戰亂，艱辛生活的印記，那些困頓求存的內在在他們身上容易被激發出來。

這批九〇後舞者的排練進度超前，儘管他們面對被林懷民親自調教排練，難免有點害怕，但超過半數的舞者或多或少都在學校跳過幾個段落，對《薪傳》並不陌生。第八代舞者個個長得靚秀，周章佞笑說：「也許林老師想讓他們過過黑水溝。」

但林懷民也表達過：「這次再演《薪傳》就不該是苦哈哈的，希望他們很漂亮，展現年輕世代的陽光健康美麗。」

這支不需要技術太厲害的舞作，對腰身軟、跳得高青春正盛的第八代舞者，最缺的是掏挖其他精神層次。

這批已經是強調個人價值、數位原住民世代的舞者，練起要群體配合的動作相對困難。擔任排練老師的李靜君說：「比如說一個插秧一個斜線走過去，他們就站不起來，然後我就要一邊鼓勵一邊吼。」

李靜君走過二十世紀政治氛圍低迷的歲月，眼看很多同伴對作為臺灣人缺乏信心，陸陸續續在八○、九○年代離開臺灣，選擇移民國外；「《薪傳》就是幫助我們對於作為臺灣人有更強烈的認同。對我來說是一個作品，也是一個使命、一個任務，透過舞蹈跟這社會溝通，這也是林老師最想見到的，所以《薪傳》，是一切的基礎。」她體認到每個世代都可以透過《薪傳》跟當代的環境、社會對話。

在林懷民一邊改之下，李靜君一邊排起〈渡海〉的蛙跳、船身，桅手跟舵手，頂多一個小時就排妥。選角當天，她先讓林懷民看一些獨舞，李靜君說，「林老師既然來了，總要給他一個驚喜。」

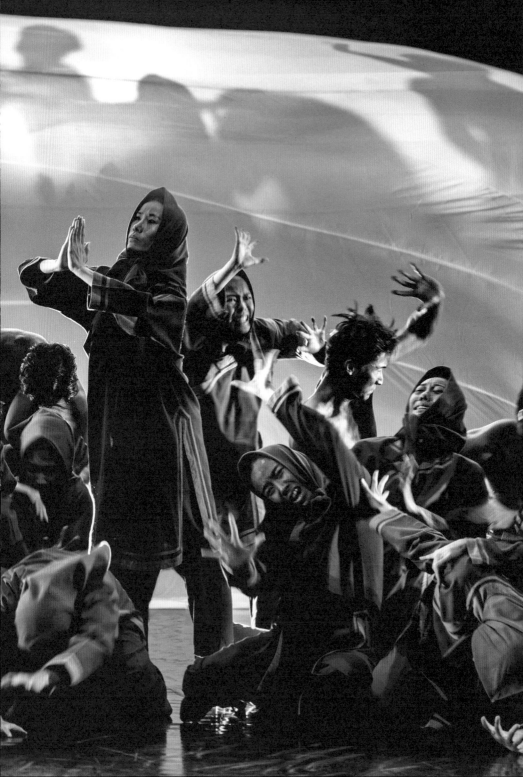

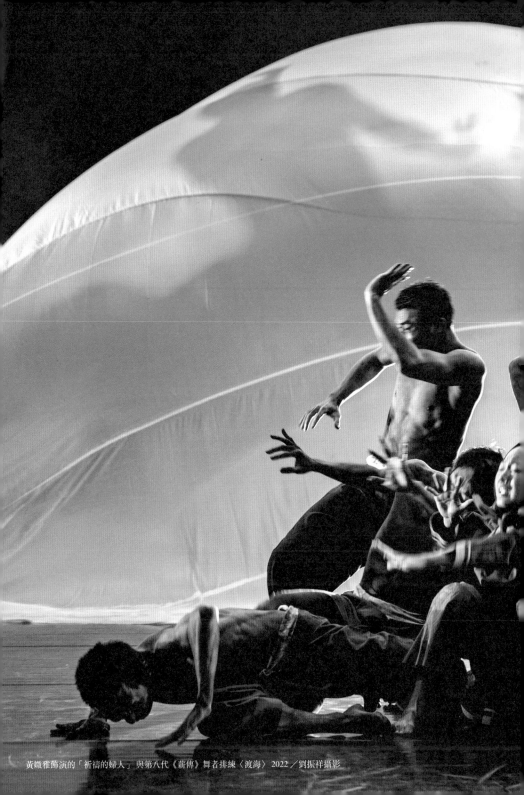

黃嬿雅飾演的「祈禱的婦人」與第八代《薪傳》舞者排練〈渡海〉 2022／劉振祥攝影

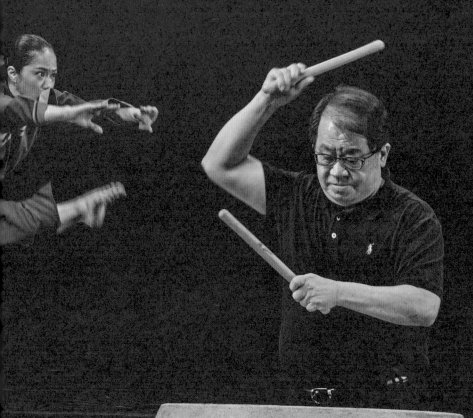

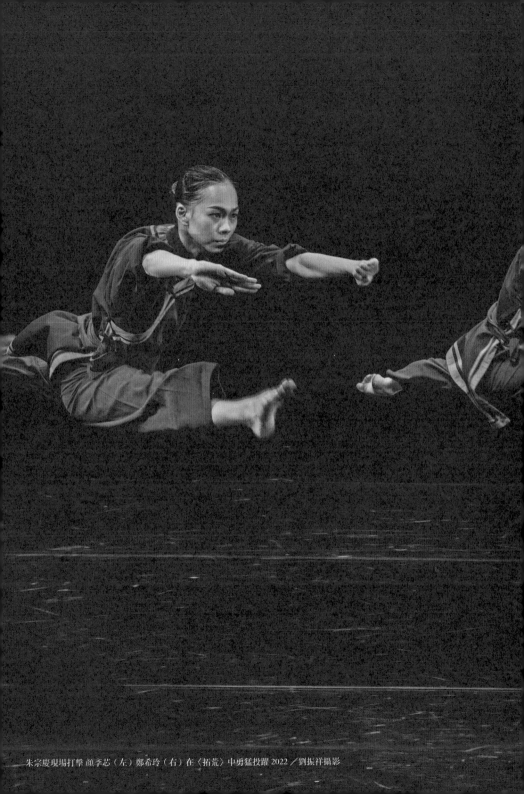

朱宗慶現場打擊 顏孝芯（左）鄭希玲（右）在〈拓荒〉中勇猛投躍 2022／劉振祥攝影

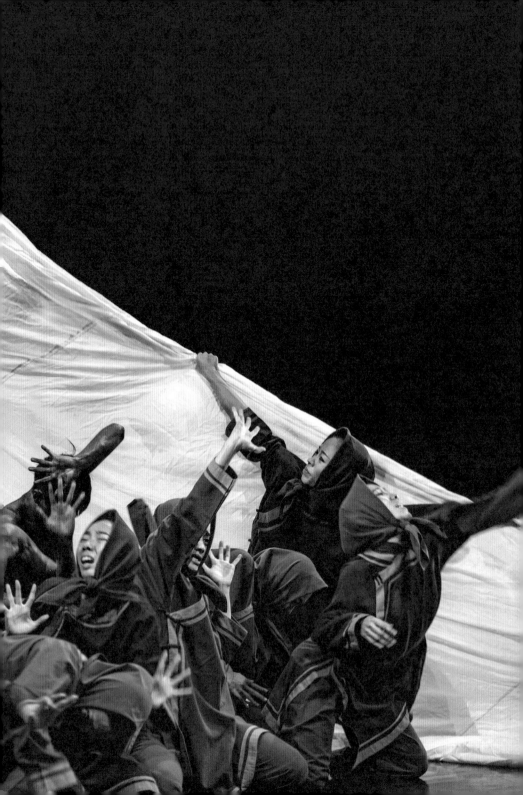

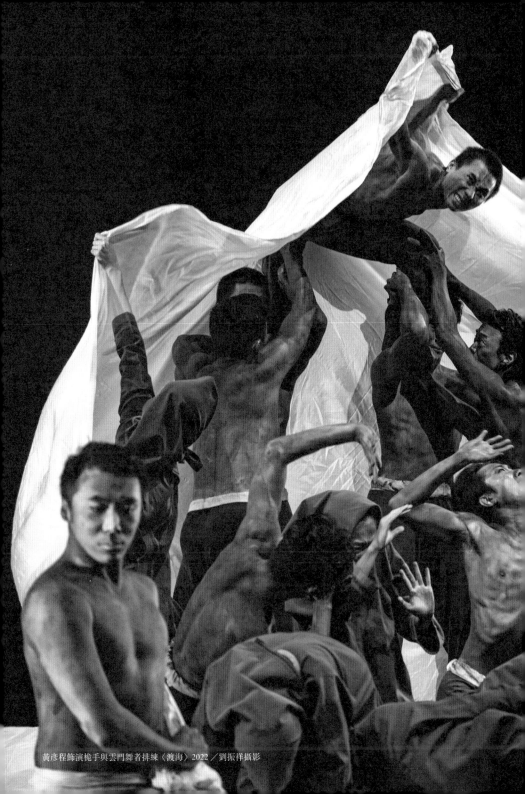

黃彥程飾演槍手與雲門舞者排練〈渡海〉2022／劉振祥攝影

林懷民指導李姿君與黃律閱排練〈野地的祝福〉2022／劉振祥攝影

她跟林懷民說〈渡海〉已排好了，他回：「喔？真的嗎？可以看嗎？」他表示很久沒有看〈渡海〉了，「你們一定要給我跳好！」一剛開始林懷民還會偶爾叮嚀著，跳到一半，他就不講話了，有時候還眉開眼笑，「你就知道他投入還很開心。」見林懷民頻說不錯，李靜君相信，「這個世代有辦法跳出一樣的精神，我真覺得每一代都好。」

其實，早在臺灣經濟相對有餘裕的第五代舞者，揣摩這支舞劇的內在精神，就不再只是肢體動作的問題了。

時空回到一九九八年十一月的臺北關渡藝術學院舞蹈系的第五代舞者們。

正在排練著〈耕種〉這一幕，「要用腰不是甩手！享受收割的興奮時，腰是飛出去的！」林懷民向學生們解說著：「這支舞在講說我怎麼樣來征服這塊土地，從這邊到那邊都是我的！」

這群七〇年代出生的年輕學生臉上露出些微困惑，他們努力揣摩著舞作中的動作。私底下，他們卻不太能體會這支舞創作的時空與意義，「祖先移民的事，我們離那些事太遠了。」

學生們的動作其實已做到七、八分了，再假以時日，應該更進入狀況了。

也是老師之一的第一代舞者吳素君和鄭淑姬、楊美蓉商量，是否要比照他們當年，把學生帶到野地訓練。因為踩在泥土與踩在地板的感覺畢竟不一樣，整個肢體、支架、結構、推的力度，以及站的姿勢，都有全然不同的觀感。

《薪傳》是一支「走出來」的舞，斜的走、橫的走，每走一回，重量與重心都不一樣，舞者要踩出一條篳路藍縷的血路來。吳素君也滿諒解這些學生的難處：「其實每個舞中間最難掌握的就是走路的感覺，用走路這麼簡單的動作來表達最難。」

八〇年代，臺灣的外匯存底與經濟情勢看漲，早已和新加坡、南韓、香港並稱為「亞洲四小龍」了。那些藝術學院學生出生於七〇年代後期、八〇年代初期，距離第一代舞者那種吃稀飯、啃地瓜的童年時代足足相差了二十幾年，在麥當勞、肯德基、耐吉、銳跑、愛迪達等這些跨國大品牌環繞的氛圍中成長，要求他們體會先祖的披荊斬棘，似乎也未必近乎情理。

每一代舞者都有其特色，這些學生的身材比例、技術比起創始舞者，都大有精進，但精神面的體現卻總不如老舞者。所以，林懷民提起《薪傳》這支舞總說：「以前很難的事情，現在變容易了；以前很容易的事情，現在卻變難了。」

八〇年代中期，林懷民自己曾經有過這樣的錯愕──

有一回，林懷民應邀到臺中東海大學演講，當他感傷地談起，《薪傳》首演當天

也正好是臺美宣布斷交的同一天時，臺下 X 世代的東海學生忽然一陣爆笑，有人還說：「怎麼那麼巧？」林懷民當場愣住了。爾後，他不得不自我調整，重新審視這支舞的時代意義。

雲門十週年（一九八三年）演出之前，林懷民曾帶領著當年的舞者重返新店溪畔，短短五年裡，新店溪畔已不復當年。都市急遽變化把奚淞家門前的小溪吞沒了，水質混濁、垃圾遍布、野薑不再飄香，白鷺鷥不來了，新店溪幾乎成為都市的下水道。

到了二十世紀末，人類的意識型態戰爭漸漸轉換成經濟戰爭的今天，《薪傳》也成為奚淞口中所說的「一支承供藝術殿堂之作」。過了二十年，時空環境都不一樣了，奚淞說了一個頗有禪理的故事：「我們把頭浸在河裡三次，一次、兩次、三次，我們以為是同一條河。其實，河早已經不是同一條河，頭也不是同一顆頭了。」他質疑已經時序移轉了，讓 Y 世代的舞者繼續去跳《薪傳》，是否有意義？這也是曾經參與過當年《薪傳》首演的工作人員、觀眾的共同疑問。這支舞是否會因為時代的變遷而該藏諸名山？這支舞是否將只是一支僅存骨架、不再感動人的作品？

彷彿不然。一九九八年，〈渡海〉在美國猶他定目舞團由當地舞者演出時，據說那些三西方舞者跳完後也照常痛哭流涕，被自己所感動。稍早前，紐約州立大學的帕

契斯分校學生演出時，一樣是臺上臺下熱淚盈眶。這支舞作或許已經跨過時間、空間、種族的差異，成為一支普遍能喚起人性的作品。

而來自美國紐約的澳洲籍，曾經記錄過喬治‧巴蘭欽、杜麗絲‧韓福瑞、安娜‧蘇珂羅、艾文‧艾利等名家舞作的舞譜家雷‧庫克繞過大半個地球，來到臺北關渡的藝術學院待了近三個月，就是要為這支曾深深打動他的舞作做全本舞譜。

一九八六年，庫克在香港首度觀賞雲門舞集演出〈渡海〉，他形容當時自己看了「耳朵都豎起來，全身細胞都被震起了，整個心好像已經提到喉嚨來，不由得肅然起敬、全神貫注。」他透露自己以往看演出只有三次曾有過類似反應：第一次是在六〇年代中期聆聽瑪莎‧葛蘭姆的演說；第二次是看威廉‧佛賽德的芭蕾舞作《情歌》（Love Songs）；第三次則是看〈渡海〉。他認為，〈渡海〉的結構非常好、相當完整、能牢牢抓住人心。

當時，他看完這支舞後，積極地四下尋找編舞家。他對林懷民說：「你可能不知道我，但是我知道你。我是一個舞譜家，我希望能記錄這支舞的舞譜。」林懷民很乾脆地回說：「可以呀。」

以一個西方人的角度來看，庫克覺得：「《薪傳》有一個很悲壯的、如同史詩般的架構；從一個比較宏觀超然的角度來說故事。」庫克更稱許這支舞作，「雖然講很

多人的故事，卻是由兩、三個角色刻畫出很多有血有肉的個人故事。」同時，這個故事裡也排除了中國素來以男人為尊的刻板印象，女性的角色刻畫得極其鮮明。他說，「那位母親帶著族人航向狀況未明的新世界、那喪夫的孕婦等，都是該齣舞劇動人的地方。」

庫克返回美國後，與林懷民書信往來，但舞譜的最基本元素，記譜者要長期觀察舊舞，一步步重新建構起來，一點一滴記下每個舞步，每一個空間變化，翔實記錄三度空間的肢體語言、舞作的力度、呼吸等。資料收集完成後，還得用近兩年的時間編輯梳理。這項耗時耗力的工作費用也因此高昂起來，一九九二年，趁著去香港之便，自費來臺，在臺北縣八里鄉的雲門排練場裡，記錄了〈渡海〉的舞譜。

其後，庫克也在香港演藝學院、美國鹽湖城的猶他大學各教了一回〈渡海〉。

在西方學生面前教授〈渡海〉時，庫克經常以西方人的移民故事來做比較。例如英格蘭移民橫渡大西洋到美洲大陸，航程備極艱辛，需要六到八個星期，甚至更長的時間，必須和大自然抗爭、沒有食物、天候極差，許多移民在船上感染疾病。

有一回，一艘載著四百位船員與移民的船，到岸時居然死了三百五十人。那種風波

險惡的狀況，和《薪傳》敘述臺灣先祖過「黑水溝」的經驗差可比擬。他一面教學，一面也盤算著記錄全本《薪傳》的後續事宜。

從十九世紀到二十世紀初，芭蕾舞創作了上千支的舞作，這些舞作從俄羅斯發源，一旦到了其他地域，即一一流失了；庫克舉例說：「就像《睡美人》創作於百年前，每次演出都改變一點，一年年的改變，根本沒有人知道原創者的想法。」庫克憂心忡忡地說：「過去因為沒有記錄，已經失掉那麼多了，現在更有成千上萬的現代舞者在編舞，每回編了卻沒有人記錄。二、三十年後，我們這個時代又會留下什麼？」

而現代舞在本世紀初逐漸發展，且日益蓬勃，但是早期的現代舞劇幾乎都不曾留下舞譜。庫克指出：「早在一九六〇年之前，瑪莎‧葛蘭姆、摩斯‧康寧漢等現代舞大師就已經創團了，但由於他們所編的舞作都沒有留下舞譜，除了自己的團可以演出這些舞作外，其他舞者或舞團無由演出，更缺乏研究的途徑，我們在學校可以研究文學作品、音樂作品、戲劇作品，但卻無從學習研究這些舞作。」

基於這些理由，庫克認為像《薪傳》這樣的舞作應該有人來做記錄，留下來供二十年、三十年後，甚至百年後的人們繼續研究演出。

在〈渡海〉的舞譜完成後，庫克希望能繼續做全本《薪傳》舞譜，卻因為經費沒有著落遲遲未成行。他甚至寫信給當時的李登輝總統，請李總統協助他將這齣

臺灣史詩經典舞作記下來。總統府把信傳給文建會，文建會將副本轉給林懷民，林懷民和雲門都沒有錢，這件事就拖了下來。而庫克十餘年前在紐約教過的學生王雲幼，曾是雲門創團舞者、彼時任教於科羅拉多大學舞蹈系，聽說庫克想做《薪傳》舞譜，設法籌錢，商請日盛文教基金會支付旅費，讓庫克終於成行。

在燠熱的九月天裡，庫克開始和藝術學院的學生們一起作「功課」。每天只要有排練，他就日復一日在旁邊記錄著每個動作，匆匆已到了十二月。因為記舞譜的時間為晚間六點半到九點鐘左右，來不及吃晚飯，庫克只好以餅乾果腹，充作晚餐，他指著自己說：「我來臺灣變瘦了，肚子都不見了。」他對《薪傳》瞭如指掌，偶爾，庫克也會幫著排練老師澄清一些動作。

庫克的舞譜記錄完成後，製成三份，一份存放在紐約市舞譜局，一份放在俄亥俄州立大學，以防紐約發生火災時，還保存著另一份舞譜；第三份則是留在雲門。庫克衷心期待，有了這份紀錄，當其他舞團或學校看到舞譜後，或許會覺得很有趣，而希望能夠有演出的機會。他說：「如此一來，就有人付出版稅給林老師，最後修飾的部分，也將會邀請曾跳過的雲門舞者來指導排演。」舞作如能流傳，也將為收入菲薄的舞者製造工作機會。

《薪傳》原本是一支講述臺灣先民故事的舞作，情感是屬於亞洲的，居然能被西

方人欣賞，從另外一個天平來看，也有其放諸四海皆準的理由。或許就如同曾任雲門舞臺技術指導的林克華所說的：「任何一個國度都有苦難的經驗，無論是移民國家的先民打拚，或是經過戰爭洗禮，戰後的重建。這些原始的拓荒精神和苦難都是相通的。」林克華更強調：「不只喚起人性，更喚起了每個民族過去的歷史與傷痕。」

臺美斷交迄今已經四十五年，雖然臺灣還籠罩在國家認同未明的陰影下，在這段時間裡，臺灣的政治、經濟俱有一日千里的變化。政治改革運動風起雲湧，在民主運動人士的衝撞下，長期以來的威權政治遭到前仆後繼的挑戰，逐一瓦解崩潰，樹立了為數相當的民主里程碑。

一九八六年九月二十八日，長期反對國民黨一黨獨大的黨外人士組成「民進黨」，當時是臺灣戒嚴以來唯一正式成立的在野黨。當年「美麗島事件」的黨外人士次第出獄，壯大了民進黨的聲勢。一九八七年七月一日，國府宣告解除戒嚴，全面開放黨禁與報禁，邁入報刊林立的時代。

一九八八年一月十三日，總統蔣經國辭世，李登輝宣誓繼任總統。一九九二年十二月，萬年國會全面改選，第一屆全民投票選出的立法委員、國大代表邁入國會殿堂。

一九九六年三月中共在沿海大舉演習，美國派遣航空母艦尼米茲號巡弋臺灣海峽。三月二十三日，全民直選首屆總統，國民黨籍李登輝得票百分之五十四；同年九月十四日，於全國經營者大會上，李總統提出「戒急用忍」的臺商對中國投資主張，兩岸關係陷入膠著。

一九九七年七月十八日，國、民兩黨聯手修憲，通過凍省等條文；同年十一月二十九日，縣市長選舉，民進黨得席次高達十二席，民進黨的「地方包圍中央」策略儼然成形。

世紀末的臺灣，當年的「黨外」人士們已然成為國會議士，或成為地方首長。而臺灣的邦交國仍在遞減中，亟求國際社會的認同。臺灣處在表面暫時和諧，外在壓力尚未即時逼近的狀態。

臺灣與美國斷交之後，雙方一直依《臺灣關係法》保持關係，直到一九九八年夏，美國總統柯林頓訪問中國，明確提出「不支持臺獨、不支持臺灣加入有主權性質的國際組織、不支持一中一臺兩個中國」的「三不政策」，為斷交二十年來美國對臺政策的最大調整。

《薪傳》這支舞處在這樣的時代背景，若失去對抗外在災難的壓力時，所剩下的則是蔣勳所說的，「結構與秩序之美」。林懷民這支舞作利用了舞臺上最長的線──

對角線的行伍，舞者從幕邊走出來向著香爐而去，在開墾拓殖的沿途遭到許多阻礙，這種氣勢可以十分悲壯也可以充滿喜悅，光就這點，《薪傳》確實可以被抽離出民族性、時代性，而其藝術成就單獨成立。

第一代舞者在七〇年代建立了《薪傳》的崇高性。八〇年代末期，臺灣小劇場工作者一度改編了《薪傳海盜版》，加以調侃，顛覆了臺灣七〇年代的身體意義。蔣勳認為這樣的顛覆是有趣的，他甚至建議應該有年輕一輩的導演重新執導，賦予《薪傳》另一種新意。

舞者之間原本就有代間差異，不同歲代的舞者跳起同一支舞，總會呈現不一樣的風貌，這種狀況放眼各國舞團亦復如此。如同現在荷西・李蒙舞團、瑪莎・葛蘭姆舞團演出往昔的作品，總無法展現出和二十年前相同的感覺；早期的舞者技巧部分較少，卻有較強的激情、較有力量。今天的舞者技巧精進、卻少了能量與苦澀的感覺。

從教育意義來看，《薪傳》仍有其繼續跳下去的價值。單就這支舞作而言，早期是面對國家災難的挑戰，現在則是個人的自我挑戰。在承平時代，由一代舞者傳授給下一代舞者，甚至遠傳國外，傳遞一種運動選手挑戰身體、挑戰高難度動作的精神，縱使再過下一個二十年，《薪傳》依然有其意義。

一九九八年，《薪傳》二十週年，排練的老師們總是不斷把身體經驗傳述給年輕的學生，這種激勵在排練中逐漸奏效。

「那年，我們跳的時候有一種愛恨情結，我們大五班和大四班大ＰＫ。」第五代舞者、曾任雲門排練指導的蔡銘元透露，每次排練時，大五班不斷被排練老師楊美蓉念叨著：「你們這一班學長姐就長得太時尚，看來也都不苦。」同樣跳〈唐山〉婦人角色，大五班的楊孝萱總是苦不過大四班的蘇依屏，「看學弟妹跳得真好，我們很在意也不服輸。」

可是，當藝術學院的三組學生被淘汰剩下兩組時，遭淘汰的學生傷心不已，他們寧願挑戰身體與精神的極限，也不願在《薪傳》二十年的演出中缺席；面對這種打擊，有些仍極力爭取擔任候補舞者，有些女生乾脆剪短頭髮，甚至，有人失望地準備休學，不想讀了。對這些學生來說，《薪傳》顯然已經在這批原本未諳世事的Ｙ世代身上產生作用。

一九九八年十二月十六日，關渡國立藝術學院舞蹈廳，場燈黑去，蕭穆的寂靜中，第五代的《薪傳》舞者「喀擦」點亮打火機，燃起手中的香枝，先民形象以非常年輕的青春容顏，從芬芳裊繞的香煙中浮現出來。

地處國際地緣政治張弛的臺灣，地理上則為歐亞大陸板塊及菲律賓板塊擠壓下的年輕島嶼，地震與颱風等天災頻仍，幾經災害歷練，也總從殘碎傾圮間，起身拭淚重整家園，繼續向前行。

一九九九年九月二十一日凌晨一點四十七分，當臺灣多數人們已熟睡之際，劇烈的搖撼與抖動，發生中部山區的逆斷層型地震，迅疾如一，高達芮氏七‧三級，前後持續約一○二秒，期間臺灣全島都感受到明顯搖晃，二四一七人罹難，一一三○五人受傷，這是二戰後臺灣所經歷最大的自然災難，房屋頹夷、走山崩石、道路隆起，哀戚哭聲劃破長夜，有人四散逃躲，有人埋身瓦礫，碧水青山的島嶼頓時宛若人間煉獄。

隔天，雲門一團於一聲號召下，動員遠赴災區參與救災，眼看著倖存者頭頂著帳棚，露宿於曠地，在餘悸中等待馳援，逢人眼眶就泛紅淹水。二團則稍後趕去戶外公演，試著撫慰該災區民眾的心靈，其中挑選的舞碼包括《薪傳》的〈渡海〉與〈節慶〉。

當時，正值羅曼菲籌組用意在於深入鄉鎮，將舞蹈扎根於臺灣各角落的雲門二團，其中多位北藝大舞蹈系畢業生甫於前一年跳過《薪傳》，終於可以興高采烈參與

二團的創辦，卻發生九二一地震，臨時街命演出。這些年輕舞者一方面心想好不容易可以離開《薪傳》，怎麼又來了？一方面覺得對自己的意義很不同，「很不一樣的感覺。」彼此都說好不要再跳的蔡銘元這個再度和林佳良、蘇依屏等學弟妹二話不說地重新投入，奔往臺中東勢河濱公園戶外演出。

忧目驚心的災區，被地震撕裂的土地，雲門二團年輕舞者進入東勢，油然生出要與這片受傷土地的人們心手相連的使命感。他們展開排練之際，被提醒說：「請留意廣場附近許多灰與塵土，不要去那兒隨便踢。」原來許多罹難者因無法埋身，只能在空地火化。

在大雨從天而降下演出的二團舞者，透過〈渡海〉與〈節慶〉，撫慰災區居民。

災難已過，哀哭吶喊、憤恨悲痛也終會過去，如同渡黑水溝的先民，在生生死死間，椎心裂腑，仍得要擦乾淚水汗水，繼續勇健向前行，在陳達孤寂滄桑卻有力的「思啊想啊起……祖先鹹心過臺灣，不知臺灣生作啥款？」歌聲中，舞者序列走出來……最後一幕拉上書寫著「大家加油」的栀黃色大塊布，映照出集體的生命共感，現場鼓掌聲與哭泣聲不絕於耳。舞罷，濕淋淋的彩帶在廣場上晾曬著，舞者們早已把自己的疲憊忘卻一旁。

同一年，再度開拔搭飛機搭船到馬祖演出《薪傳》，「我們真正體驗到什麼是渡

海！」蔡銘元印象深刻，雲門一行從馬祖機場直赴北竿登上船，「搭船時，我們好多人吐，博聖是最會吐的，你身體根本不用動，就是身體就被搖得亂七八糟，那次是我們身體體驗很重要的時刻。」

二○○三年，雲門三十週年，一、二團合體跳《薪傳》，排練〈節慶〉的彩帶時，八個男舞者因為之前的〈耕種〉沒上場，個個都精神奕奕地準備要舞彩帶。一位二團的小學弟跟資深舞者跳，當時林懷民帶排練，他相當緊張，當舞者一個接一個舞出來，王維銘記得小學弟好像是第四個，一出來一跳錯，林懷民就喊重來！

重來了六、七次，「最後，老師前面的桌子很長，他從很遠的地方跨過那張桌子，衝到主舞臺那學弟面前，碰一聲，跪下來說：『你知不知道這些二人都跳了彩帶幾百次，你怎麼一直一直一直再讓他們跳！』小學弟整個傻在那裡。」王維銘當下趕緊跟嚇傻的吳義芳說：「你在幹嘛？趕快把老師拉起來啊！」

時隔近二十年，王維銘體認到《薪傳》像是一座山，它就像「老林」，會讓人家害怕：「你害怕了，面對他，你克服他，爬過這個山後，你會覺得『老林』就是刀子口豆腐心，就像《薪傳》。」

進入二十一世紀的世局竟是波瀾四起、烽煙瀰漫的多事之秋，才第一年的二〇〇一年，九月十一日當天萬里晴空，賓拉登從阿富汗遠端遙控，十九名「蓋達」恐怖組織成員劫持四架美國內客機：其中兩架直衝紐約世貿中心雙子星大樓；第三架撞進位於華盛頓的美國國防部；第四架客機在乘客抵抗劫機犯，玉石俱焚的墜毀在賓州。四架客機共二九七三名乘客與劫機犯無一生還，兩棟世貿大樓坍塌，深深刺痛了紐約人心，拉開往後十年衝突不斷的序幕，包括美國與各西方國家協助阿富汗聯軍試圖推翻「塔利班」。

而難以控制的嚴重呼吸道症候群（SARS）於二〇〇二年十一月至二〇〇三年九月間從中國廣東順德市發源，疫情蔓延散布於二十九個國家和地區，引起世界衛生組織與聯合國的注意。造成包括醫護人員及一般患者的死亡，各地恐慌不已，臺灣亦未能置之度外。

二〇〇四年十二月二十六日，值西方人度聖誕連續假期，也是南亞地區的度假旺季，印度洋上引發浪高達到三十公尺的大海嘯，印尼外海發生巨震，致使二十二萬人喪生。

全球無幾年寧日，二〇〇八年五月十二日中國四川省發生規模七‧九級的汶川大地震，死亡人數高達八萬八千人。罹難者多被困在坍塌的建築物中，或淹沒於地

震引發的山崩和水災中，數百萬人流離失所。

這一年，雷曼兄弟公司掀起全球金融風暴；美國選出首位黑人總統歐巴馬。

同年，三十五歲的雲門舞集也遭劫難，眾人還在歡度農曆春節的年初五，約莫凌晨一點，林懷民八里家突然響起的電話鈴聲，一把無名火正吞噬著雲門八里排練場的鐵皮屋。他趕到現場，心裡明白已經很難救了，《薪傳》配樂的陳達吟唱也埋諸於祝融，裡面還有陳達的咳嗽聲、因為錄音設備不良而產生的沙沙聲，時代的聲音就此消失了。

隔年八月八日，漂流外地的子女們返鄉過父親節，莫拉克颱風挾帶豪雨強風席捲臺灣中部、南部、東南部，土石摧枯拉朽的沖刷了平地與山區，逾二五○○毫米本該是一年的雨量，集中三天狂下，高雄山區鄉鎮的六龜、甲仙、桃源與那瑪夏受困於夾泥帶石的洪災沖斷多處聯外道路，甲仙鄉的小林村幾近滅村，四七四人慘遭活埋，石礫殘瓦滿目倉夷，繼一九五九「八七水災」最大的洪災。

自然災害，與人類共存，如黛安・艾克曼（Diane Ackerman）於《人類時代》（The Human Age）所寫的，「颶風季總叫我們心生謙卑，提醒我們：不管我們多麼努力，做出什麼樣的預報，自然依舊難測。」

二○一九年，在SARS陰影過了十六年，人類再度被傳染力更普及、確診率更鋪

天蓋地的新冠肺炎（COVID-19）限制人們的行動，各國關閉邊境，航運凍結，仍無法抑止不斷變種的病毒肆虐，蔚為一場無處躲逃的全球性大瘟疫。即使科學家們仆繼投入疫苗的研發，截至二〇二二年十二月初，全球累計確診病例逾六‧四一億餘例，逾六六四萬人死亡，死亡率為百分之一‧〇三，為人類大規模流行病之一。

人禍亦無法倖免。根據聯合國難民署的年度《全球趨勢報告》，截至二〇二一年底，全球計有八九三〇萬人因戰爭、暴力、迫害及人權侵犯，被迫流離失所。這數字較前一年增加百分之八，上升超過十年前的兩倍。自二〇二一年的「阿拉伯之春」以降，所造成的敘利亞內戰，緬甸驅逐羅興亞人，以迄二〇二二年的俄羅斯侵略烏克蘭，被迫離開家鄉，根無可扎的人們只增未減。

而香港於回歸中國二十三年的二〇一九年二月十三日，因一件殺人案，香港政府宣布修訂《逃犯條例》和《刑事事宜相互法律條例》，刪除原條文中的引渡法例「不適用於中華人民共和國或其他部分（包含臺灣和澳門）的限制」。

其後經過百萬香港人前仆後繼地抗議，仍阻止不了二〇二〇年六月三十日的中國人民代表大會常委會通過《中華人民共和國香港特別行政區維護國家安全法》（簡稱香港《國安法》）條文。中共政府謂此舉為香港的「第二次回歸」，香港人則掀起一波波移民潮。

在兩岸開放往來後的臺灣則歷經影響後來香港「雨傘運動」甚鉅的二○一四年「太陽花學運」。年輕學子們以前所未有的力量，改變了政治生態。國民黨單方面將《海峽兩岸服務貿易協議》宣告查存，發起「公民不服從」運動，反對國

縱使自一九八七年迄經多次政黨輪替，臺灣仍在認同撕裂中，與中國關係進入自雙方開放以來從未有過的冰封時期；尤其在臺美對峙之下，中共軍機與船艦再再繞臺之下，隔著臺灣海峽的兩岸關係之緊繃成為全球的焦點。

在雲門舞集即將迎來五十週年之前，林懷民選擇讓千禧年世代的舞者重新體會渡黑水溝、真實體驗先人刻苦勞動身體，感受在大自然屯墾、承受重力的挑戰。由新世代舞者展現出健康陽光的氣韻，也舞出充滿精神深度、振奮人心之作。

只要你有機會坐在排練場的鏡子前面看著舞者排練，望著彩帶環舞，一陣陣風習習迎面而來，舞者們紅撲撲的臉，大聲喘息著，在陳達的歌聲裡：「思啊想啊起

……要到臺灣來經營唷！咱的稻子番薯攏要收成。要給你子孫的肚腹作棧間。別日大漢啊，得答阿公阿爸的人情。」你知道：《薪傳》那一縷縷香火仍持續燒著。

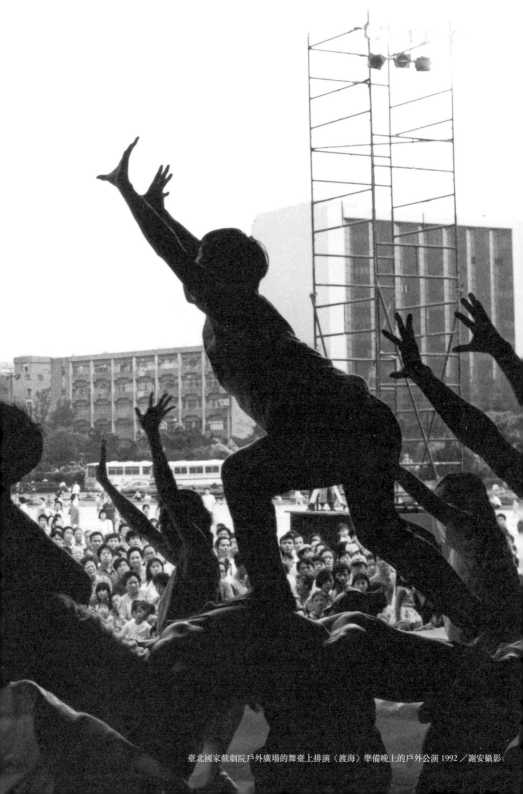

臺北國家戲劇院戶外廣場的舞臺上排演〈渡海〉準備晚上的戶外公演 1992／謝安攝影

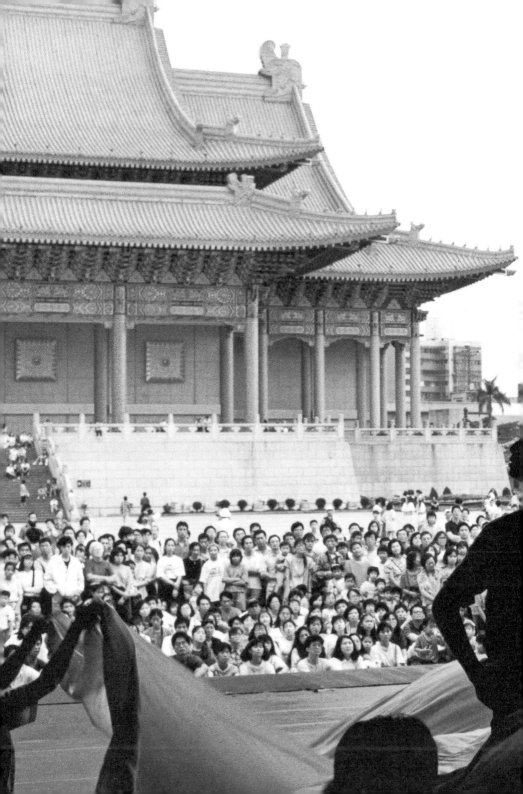

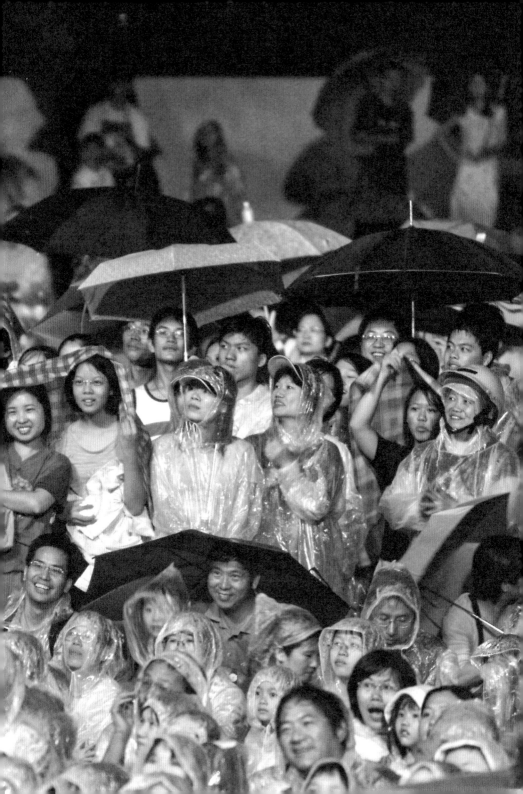

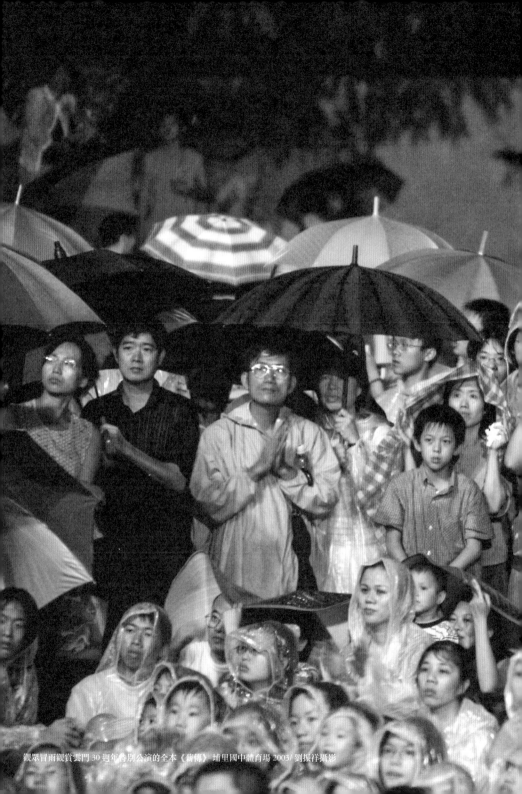

觀眾冒雨觀賞雲門 30 週年特別公演的全本《薪傳》埔里國中體育場 2003/ 劉振祥攝影

後記

學長姐看千禧世代的《薪傳》

各世代舞者跳《薪傳》，確實存在著極大的差異，絕對無法拿千禧年世代舞者與前幾代舞者比，尤其是第一代舞者斬釘截鐵的身體力量。林懷民編舞時，每個角色都有最起初的舞者身影，其後雖經過不斷調整修改，學弟妹仍會望著學長姐的項背，搜尋錄影帶裡的範本，如同從吳義芳接下梐手位置的林佳良所說：「每個位置都有一個背後靈。」接續的舞者必須要找到一個範本，吸收每一個人的特質，才能釀造成為他自己的。

於北藝大帶過這批千禧世代排練過〈渡海〉、〈節慶〉，林佳良認為他們身上的華麗，是不足以走入《薪傳》的世界：「要脫掉一件外衣，舞者反璞歸真，表現出樸實的身體感，對土地的領受與感受，進入舞蹈內涵與角色裡體會。」他看到因為身體能力夠好的新世代，信心相對足夠，不太會在意批評，「我們那個世代可能很希望被認同，一旦批評來了，會很受傷；這個世代，你跟他講，請他們調，他們互相看著，互相鼓掌，是一個很健康的交流，對好跟不好的分別心沒那麼大，都滿正向

的。」林佳良看到這個世代的身心健康，只要他們願意踏進去，做的出來的，「可以想像是會好看美麗動人的。」

和林佳良一起擔任北藝大學生排練老師的邱怡文，起初不只讓學生們研究《薪傳》怎麼跳，還要求他們回家跟長輩聊，先行釐清自己的身分認同，回溯自己的成長歷程，甚至還要儘量回溯到太祖、高祖輩。

當她得知這批舞者在五十週年要重跳《薪傳》，「以前看著他們用腎上腺素來跳，尤其在學校時，我們要不停地鼓勵他們撐下去，告訴他們一定可以撐過去的。」現在，邱怡文認為跳這支舞還有另外一個更深的意義，「怎麼從裡面真正體會到你的角色。」而不是停留在測驗能不能通過跳完，或是能不能完成這些技術？她非常期待舞者們「能真正思考裡面的意義。」

一九九九年，跳〈節慶〉最後的彩帶段，吳義芳和黃志文（後改名為黃誌群）兩人先出場連續後手翻跳，接著後空翻，當時，只有劇場「阿甘」的黃志文和他能跳這些動作，吳義芳回憶，「他跟我是唯二可以挺身後空翻，不同的舞者在舞臺上會產生不同的感動或享受，沒有好與壞，因為雲門哪有壞的舞者？每一個舞者都有他的個性，都有優秀之處。」

從第一代的鄧玉麟接桄手、蕭柏榆接新郎位置的吳義芳，對第八代舞者充滿信

心，「事實上一個舞者背後都有一堆舞者。同一個角色就一票人在裡面，也許空間、時間的重疊性不高，但是我覺得每一個人跳起來都有各自的特色。怎麼把屬害的技術、很會表演的外表內化，變成《薪傳》該有的精神，必須要他們自己去煮去煮，慢慢燉出這個精神。」五年級生的吳義芳，看過從艱難環境歷練過來的上一輩與上上一輩，體驗過其中的艱困辛苦。

跳起舞來總是一派輕巧自如的周章佞，從肌不開腰不軟的第一代舞者領受到奮力一跳的勇敢；從林懷民看似尖酸刻薄的罵人，用意卻要把舞者的意志力逼出來，她說：「編舞家好像心理治療師，你過度自滿時，他打擊你；你信心不足時，他砥礪你。」

可以想見五十週年的場次絕非一兩場，周章佞鼓勵第八代《薪傳》舞者好好享受，「這是很棒的旅程。能在這麼多場次存活下來，是多麼棒的經驗累積。」她語重心長地說：「跳舞有件事——要學習勇敢，因為妳們很容易跳高，更要昇華成精神層次，把內在的自己逼出來。」周章佞同時提醒學弟妹要保護自己不受傷，從中學習慢慢找到自己的臨界點，再更大膽往前邁一步。

第八代舞者們還有機會可以跟林懷民工作的時光，讓蘇依屏歆羨不已，「只要能跟林老師工作就值得好好把握。老師還有力氣罵人是一件很棒的事，就算讓他罵一

罵也好。」蘇依屏認識當中幾位舞者，得知他們其實很期待跳全版《薪傳》，儘管在學校可能跳過片段，「所以，祝福他們可以跟林老師一起跨過那座山，好好享受這一支舞。」

一度逃兵，終究還是加入《薪傳》，與夥伴登臺通過自我挑戰的黃珮華，回想起逃與跳之間的感受是，跳這支舞的時候，必須要相信自己身邊的舞伴，「這些跟我一起在臺上的人，然後要很相信自己，給自己很強力的信念，會讓你的內在有很大的力量，足夠支撐你到最後那一刻。」她記得當自己堅持走完最後一秒時，「靈魂好像是受到洗禮的感覺，不管最後的結果是什麼，把自己完全交付拋出去。」最後接收到的是一種精神層面的昇華，好像會讓人整個獲得重生；她坦承過程並不是那麼容易：「你會知道自己原來沒有所謂的限制，是那個心理限制讓自己很恐懼，但你是可以跨越那個門檻的。」

聽說要重跳《薪傳》，「我超羨慕他們的。我覺得每一個世代都會有一個金蟬脫殼歷程吧，都會從一個菜鳥慢慢熟練，漸漸地變成自在，一回生二回熟的過程。」神閒氣定的王維銘想告訴年輕舞者說，《薪傳》是一個經典，那麼多人跳過，那麼多人看過，口碑都是一面倒的稱讚；排練或演出這齣經典作品的過程中，除了累，好像應該還有別的，那是別人受到的感動、刺激或想法，「你是否可以自己要求每一次

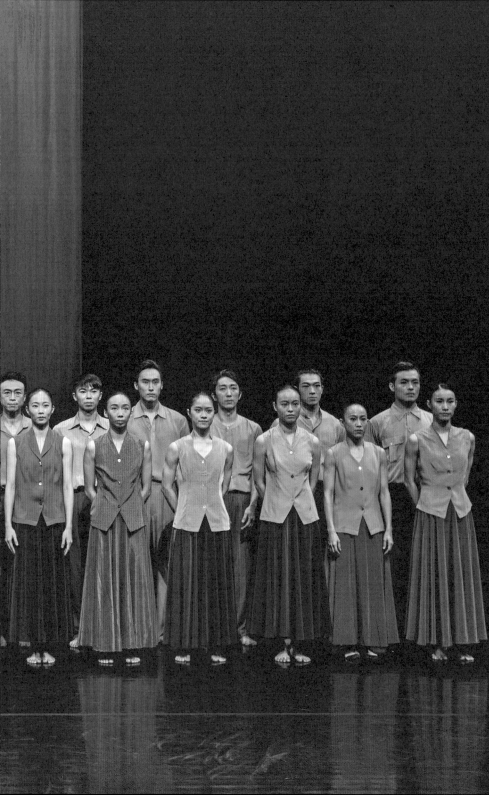

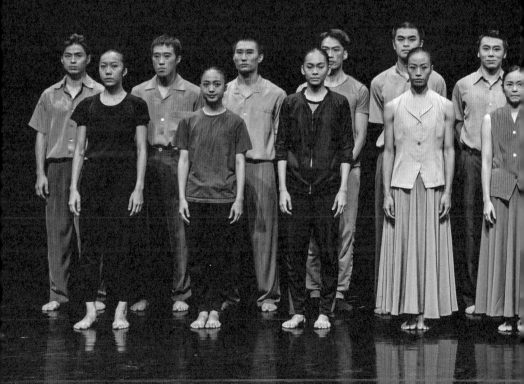

第八代《薪傳》舞者比 2003 年的第七代舞者平均高七公分 八成服裝需重做 他們在淡水雲門劇場一次次地重新試衣
（前／左起）黃湘庭 賴韋薴 顏辛芯 邵侔紋 李姿君 黃羽伶 陳珮珮 鄭希玲 趙心 陳慕涵 黃嫩雅
（後／左起）黃律開 周辰燁 黃彥程 葉博聖 林品碩 陳宗喬 侯當立 王鈞弘 陳聯瑋 吳睿穎 黃柏凱 黃立捷 2022 ／劉振祥攝影

跳完以後，喘個五分鐘；明天跳完，喘個四分半鐘，最後五場跳完以後，我只要喘一分鐘。」

進二團到二團跳過多場《薪傳》的蔡銘元，非常期待新一代的華麗版登場，「無論如何一定要享受和大家在一起跳舞的感覺。」他說：「當然會累，但跳完感覺很爽，像靈魂出竅般，如果沒經過這件作品的洗禮，我覺得生命好像少了意義。」

站上舞臺，拿起了香，開始一段一段專注地跳下去時，楊儀君回想，雖然每次彩排完，都會覺得身體很累，「你的能量一定會漸漸地累積進來，一定要相信自己，就會勇敢地跳得完！」

「那個勇氣，」黃珮華說：「可以帶領自己走向很前方，走得很遠很遠。」

薪傳與我

（按姓氏筆畫排序）

鼓動‧薪傳

朱宗慶／朱宗慶打擊樂團創辦人暨藝術總監

《薪傳》對我來說，是一齣有著極深情感的舞碼！它，開啟了我和舞蹈界的合作；它，舞動人心、擊入人心，撼動無數人的心靈。

一九八二年，我自維也納留學歸國，隔年，北藝大舞蹈系成立，創系系主任林懷民成了我第一個「老闆」，正式聘我到舞蹈系教授「音樂與舞蹈」，以及現代舞現場伴奏。自此以後，我便與舞蹈及跨界結下不解之緣。

一九八五年，我首度隨雲門舞集赴美巡演《薪傳》，隨後，一九八〇至一九九〇年代，我個人與打擊樂團也多次隨雲門赴海外巡演，每一次擔綱《薪傳》的現場演奏，都是一次畢生難忘的回憶！

該如何形容《薪傳》，我會說：《薪傳》是打從心裡面把人挖出來的作品。它對力度的需求、體力的消耗，在在考驗人的極限，舞者需要從頭拚到尾，擔任現場演奏的我們，也是從頭拚到尾！

而《薪傳》演得好不好，常常與音樂有著很大的關聯。大鼓一打下去，那是個

非常重要的聲響，要如何打，才能給予舞者力量，讓音樂與舞者產生共鳴、與觀眾產生共鳴，需要不斷地摸索。舞者必須專心聽打擊樂的聲音，我們也須得專注隨舞蹈呼吸、脈動。

從舞者，到音樂，再到觀眾，我們共同自《薪傳》裡，詮釋與感受先民艱辛的經歷，從〈渡海〉、〈拓荒〉，舞者將開拓土地陣痛與欣喜，不幸與成功，死亡與新生，呈現於觀眾眼前；最後，全劇在收割後的歡樂節慶中完結，極具震撼與生命力。

今年（二○二三）四月，林老師傳來一則訊息：「明年雲門五十，宗慶，打鼓嗎？」我毫不猶豫的答應。四十多年來，即便演奏多次，歷經無數的排練，《薪傳》的每一次打擊，都還能讓我感動。睽違二十年，再一次演出，明年雲門五十，《薪傳》首演四十五週年後，我將再度揮棒擊樂，期待再一次鼓動·薪傳！

傳下來的人

江鵝／作家

一九七八年十二月十六日《薪傳》首演，我三歲，是陳達在間奏曲裡唱到的「嗣小後來」。我從來沒有認真去算，當初從福建漳州渡海來臺的那個江姓祖公，和我隔了幾代。他不知我，我不知他心肝啥款。

一齣敘述唐山過臺灣的舞，見世於臺美斷交之日，像預先命定的歷史，成為我的生活背景，行走間總不免遇見「雲門」，聽說《薪傳》，讀到「林懷民」。我一直以為臺美斷交對我的實質影響遠大於唐山過臺灣，直到中年，終於回頭看過《薪傳》，才幡然醒悟是同一件事。

生在臺灣長在臺灣的我不曾切身知道橫渡黑水溝的艱難，在書裡讀到那段斷交的歷史，也只能憑空想像當下的憤恨驚恐，但是舞者臉上的歡喜愁苦我知道，緊繃與汗水我知道，尤其知道速度。速度是力量，蓄著忐忑的時候慢，乘著熱情的時候快，在生死懸於一線的時候，快與慢同時交疊成為虔誠，信仰生命。生命是活著，活下來，活得健康歡喜。

是力量，也是鼓勵

李宗盛／音樂製作人

「藝術家也可以成為偉大的人。」

這是懷民老師在我心裡最初留下的感受，然後慢慢變成一種力量，一個鼓勵。

臺上的腳步觸地有聲，卻沒有一個舞者因為疼痛遲緩下來，一場舞長達九十分鐘，卻也僅有九十分鐘，氣力都用來成就虔誠，顧不及撫傷自憐。我不會跳舞，不在那個臺上，然而見到臺上的奮不顧身，我的周身血液彷彿認出先人的基因，呼應著，暗自洶湧：我認得那種虔誠，我也有。

藝術之所以動人，便是這樣以精湛的技術，讓觀眾打開內裡，照見面目吧。我常以為自己怕難，仔細想來，我所奮力護持的一切，都是在困難的時刻裡，特別死心不息，因而開創出平日不曾希冀的局面。本來都說是體質，是性格，看《薪傳》卻讓我記起，是基因啊，我畢竟是那群勇渡黑水溝的開拓者，所傳下來的人。

雲門五歲，我三歲

姚若潔/作家

那是一個叫做「後臺」的地方。

昏暗，雜亂，像似迷宮。但有一處，幾幅平行的黑色布幕高高立起，從那裡可以窺見充滿光與色彩的舞臺。

舞臺上會有人衝過來，光裸的腳掌移動飛快，不過在通過這些平行布幕後，速度就緩下來。這些應是平日待我和善的阿姨叔叔，只是此刻臉上都塗著認不出是誰的濃眉黑眼，而且神情嚴肅，滿身是汗，大口喘息，似乎不容我與他們打招呼。

也會有人從這裡衝上舞臺，腳下吱乖幾聲，便沒入那邊的光中。原本的大口喘息到了那裡後也消失了，他們成了有韻律而充滿張力的舞動身體。似乎以這幾片高聳的黑布為界，那邊正發生著什麼很不一樣的事。

然後輪到我了。

不記得自己是如何來到這裡的。但我記得自己被交派的任務，是和男生同伴牽手，踩著一條長長的紅色綢布走到舞臺上，再一直走。

我們牽著手步入光中。啊，怎麼好像比預期的快——這下子不得不跑起來。手

被抓著，來到舞臺前方的階梯，下階，腳步快要追不上，快要跌倒了，不禁脫口而

出「媽媽」……前方的廣大黑暗裡回應了眾人的輕輕笑聲。

幸好最後仍是順利下階，再跑上觀眾席的上坡，繼續上去，最後有人把我接住。

接住我的是誰？是林老師？還是媽媽？

或者，是我還要經過多年以後，才愈能明瞭其時代意義的《薪傳》。

筆路藍縷 以啟山林

——說雲門《薪傳》

奚淞/藝術家、作家

一九七〇、八〇年代是臺灣的黃金時代，當時俞大綱老師在館前路的辦公室，為年輕一代的我們上課，他能一眼看出人的天性，引導接觸傳統民間戲曲。而這個文化小私塾，成為我們日後創作、演出的重要起源。

我與雲門的合作，則是從改編我的作品〈封神榜裡的哪吒〉、《夸父追日》、《我的鄉愁·我的歌》開始的。林懷民編《薪傳》時，我已是為雲門掏心挖肺的義工軍師，當時為了表達先民四百年前「筆路藍縷，以啟山林」的精神，我建議讓舞者親近崎嶇荒野，身處天地間，與大地、土石、河流接觸，才能體驗出先民唐山過臺灣與天拚鬥的那份豪勇。於是大家在我住處附近的新店溪畔，打赤腳、搬石頭，在傳遞重石時，感受彼此目標一致、無畏險阻的戮力齊心。

《薪傳》早在臺美斷交前就開始醞釀，不曾想首演當晚竟傳來斷交消息，大家情

緒翻騰。第二天在臺北的演出，終場〈節慶〉結束後，林懷民對著觀眾說：「我們大家手拉著手一起站起來，為中華民國的前途祝福。」我媽媽從來沒進劇場看表演，此時也跟著大家起立，手拉著手。《薪傳》帶給人們巨大的感動，也是一場震撼教育。

後來雲門將中西文化結合、拼疊，成為一大特色（例如《水月》以巴哈音樂結合太極拳），也漸漸走向國際化。而《薪傳》所表達的是純粹屬於臺灣的感動，因此雲門立足臺灣，放眼國際，自是有其道理。

文化就像海裡的珍珠，從一小粒沙開始，最後經歲月打磨成耀眼的寶珠，從默默的口耳相傳，潛移默化中不斷傳承發展。有時我會常常想起俞大綱老師，可惜他沒有看到。

（改寫整理自《現代美術》二〇五期〈在文化造型中與江山共老——奚淞訪談〉）

穿透時代的《薪傳》

馬世芳/節目主持人、作家

《薪傳》首演那年，我就看了，當時我七歲。

那是在臺北國父紀念館，雲門第一代舞者搏命演出的歷史現場。我記得那顆大石頭，記得〈渡海〉的群舞和那片翻騰的白布，記得陳達蒼勁的歌聲，唱詞的字幕，還有最後一幕走出來的一男一女兩位小朋友（他們年紀比我還小，多年後，那個小男生組了一個很酷的搖滾樂團）。

我始終記得那一夜。這齣作品的感染力，足以超越一切大人世界的知識和教養，讓一個七歲的小男生目瞪口呆。

倒是一直不敢確定：七歲的我，是否在臺北首演場看到陳達親自坐在舞臺彈月琴唱《思想起》？閉眼回想，老人彈唱的畫面歷歷如繪，但那是不是我一廂情願的幻想？我真的曾經和他處在同一個空間，親耳聽過他唱歌嗎？

啊，多想聽聽陳達為《薪傳》錄唱的，從三百年前祖先過黑水溝一路唱到蔣經國十大建設，足足三小時的全本錄音——聽說那捲母帶命運乖舛，失而復得。二

○○八年八里排練場大火，母帶沒有燒毀，卻遭煙燻水浸，不知能否修復⋯⋯或

許，恆春老人的史詩終究還是失傳了？這件事，我悄悄放在心上，始終沒敢打聽。

現在，我在課堂上講到七○年代的臺灣，總會讓學生看王信拍的那幀一九七八

年首演舞者群像：他們一齊昂首遠望，雙眼放光。我會和我的學生說：你們看，那

樣的時代，才會讓那樣一群年輕人，擁有那樣的眼神。

這些年，我看過幾次不同世代舞者搬演的《薪傳》。那股巨大的感染力，始終能

穿透時代，撲面而來——無論我們看見的，是族裔的流離，是國族的新生，抑或人

生總要面對的凶險的黑水溝。

《薪傳》激起千層大浪，至今仍能感受那盪漾的餘波。「臺灣後來好所在，三百

年後人人知」——但願我們這些後來者，不要辜負了陳達的預言。

奉獻給繼續活著的人們

莫子儀/演員

二○一九年，看著林老師引退的紀念演出《秋水》，心裡既感動又複雜。我想著，能這樣被林老師要求，這樣訓練、雕琢，如此莊重沉穩，寧靜如詩，飽含生命力與純粹的存在的舞作和舞者，以後是不是不能再看見了。

第一次看《薪傳》是一九九八年，那時我才大一。一個十八歲的叛逆青年，在北藝大舞蹈廳裡看著舞流著淚，不知道自己被什麼感動了。

有很長的一段時間，我看舞蹈的演出比看戲劇作品還要多；舞蹈不需要語言，沒有文本。對我來說它像風一樣；沒有一個固定的形狀，不知何去何從，但它就從你身邊拂過；你似乎可以從身體、從肌膚、從生命、從情感、從記憶，甚至從靈魂直接感受。如果詩是閃電，小說就是一場雨，舞蹈是風，音樂是陽光，表演就是在草地上追逐的孩子。我從舞蹈裡得到關於所有藝術的啟發和滋養，可以說是從林老師的《薪傳》開始的。

許多年後我相信，屬於時代的記憶、苦難、掙扎、血淚、生存、奮鬥和希望，

並不是隨著時間消逝，而是透過這片土地的傳遞，悄悄地繼續流動在後人的血液之中，成為前人們對這片土地、對後人們永遠的思念與祝福。

許多年後也才明白，十八歲的我所感受到的悸動，或許就是流淌在身體裡的這份屬於生命的情感；那不只是十八歲的我，而是所有曾經存在過的思念與記憶，經歷了歷史洪流時光輪轉，而終於成為了這個生命的我。

記得當時看著舞蹈系的學長們，在舞臺上竭盡全力跳到力竭，幾乎跟蹌著從側臺下場，然後轉身從另一道翼幕上場，再跟著其他舞者們繼續跳下去。

我知道《薪傳》裡的跳躍，不是奔向天空嚮往自由的跳；而是將從這片土地、從所愛之人、從身邊所有一切得到的生命與力量，以及在生存中歷經苦難、徬徨、掙扎後還擁有的希望、熱血與夢想，願能將這一切所有，再次奉獻給這片大地，奉獻給繼續活著的人們的跳躍。

謝謝林老師，謝謝《薪傳》。

觀眾的大衛像，舞者的歌利亞

焦元溥／作家

我生在《薪傳》問世那年。

我沒有和它一起長大。這舞是非洲草原之子，生下來就會跑，從臺灣奔至全世界。但它經歷的所有時局變化，正是我身處其中的歷史。當下可能懵懂，回想卻總能咀嚼出滋味。

要說沒看過《薪傳》影像片段，對我這輩人來說，幾乎不可能。螢幕上明明仍是青春的臉，一張張皆是現世神話。那摔了又摔的〈渡海〉，好像只要多看幾秒，就會從舞者的磨難變成自己的惡夢。上了大學，我在政治系修習外交折衝與國際關係，雲門已是文藝青年朝聖麥加，《薪傳》更成為課本佐證。期末考前和同學約了去國立藝術學院看二十年紀念演出，心情宛如到佛羅倫斯見大衛像。

而它還真是大衛像。

那時一個月前才在國家戲劇院看了《水月》，再看《薪傳》，驚訝又著迷；著迷於百聞不如一見的震撼，驚訝於林老師舞蹈語彙的演進。雖未體會過顛沛流離，至

298

今參與過的最大冒險，不過是在橫濱港邊遠望鑽石公主號，然而《薪傳》的意義與力量，並非只與經歷過臺美斷交的人心共鳴，一如不用迎戰歌利亞，我們也能從米開朗基羅鑿刀下的大理石，知道何謂堅毅與勇氣，即使這舞本身就是歌利亞。

時代氛圍若能化作偉大藝術，成果必能直指人性人情最深刻幽微之境，放諸四海皆準。都說《薪傳》是瘋是魔，難以再現，但二十一世紀的我們如果夠幸運，或許或許，還能繼續拜見《薪傳》？

向傑出致敬

黃聲遠／建築師

忽然想去澎湖，挺在分隔糾纏的黑水溝前，溫習強風大浪。不知道為什麼《薪傳》的一切，從我十五歲以後的成長生命中，一直都非常的「自然」。好像同坐在樸素的歷史快車裡，窗外模糊扭曲，但眼前硬朗的大哥大姐忽然把布拉出簡約的力道，精瘦的身體更飛出穿越時空的整齊。那是無分別的情感安慰吧⋯告訴自己只是小了十六歲，用力鍛鍊就總有一天能夠那樣無畏。

六年後，老師和一個農家長大的朋友拉我漸漸聞得到土地，一天一天專心過，感受每一顆心的抉擇已成為慢慢解嚴風景的一部分。美，由我們自己決定。出去過更瞭解回家搬石頭的重要，更愛上野地、耕種、普渡與新生。

直到二〇〇八年大火後和雲門一起打造新家，與接棒的青年舞者們近身接觸、跟隨，布幕氣味混合了猛獸般的呼吸和抽動、聽得到骨頭的衝擊、聞得到受傷的淚水，細節一改再改，我腦海裡重疊的，還包括年齡相似、平行時空中，在建築模型和電腦前累到睜不開眼，同樣願意為同事挺身而出的設計監造夥伴⋯⋯互相打氣，

300

成為行動者最珍貴的印記。回顧從當年當下到逐年超越敍事，史觀、形式都是痕跡。追求傑出，完成傑出，才是留給未來最大的無私。原來「勇敢」一直就在我們的身體裡，「祖先」也是。

尊敬燒透的「薪」，盡力。傑作永遠能喚起前仆後繼，生生不息。

傍著臺灣海峽，超大片芒草生而自由！

二〇二三秋天 澎湖

臺灣後來好所在

鄭麗君／財團法人青平台基金會董事長

一九七八年，《薪傳》首演當晚，傳來臺美斷交的消息，有人問：「還要演嗎？」林懷民老師說：「斷就斷吧！不要靠別人了，薪傳還是要跳的。」這一跳，感動了鄉親，也跳出了臺灣藝術的新頁。此後，一代代《薪傳》的舞者，一路陪伴鼓舞臺灣人，縱使處境再艱難，我們仍需在這裡認真生活，向著希望前進。

第一次看《薪傳》，最令人著迷的，就是舞者用盡全力、突破身體極限所帶來的震撼！大家手把著手，踏出的步伐，有時似海浪急湧，有時更像命運起落。他們舞出的，不只是先祖來臺、拓荒墾殖、胼手胝足的骨氣，也是每個人在生命逆境中拚搏迎向新生的故事。當年聽到陳達以蒼勁嗓音吟唱「臺灣後來好所在，三百年後人人知」，那如史詩般的聲音，瞬間就把所有人和這塊土地緊密連結在一起。

本書帶領我們回首《薪傳》的來時路，也彷彿唱起了文化史的《思想起》，讓我們得以見證前輩們披荊斬棘，開創藝術實踐的道路。在那充滿理想卻又苦悶的七〇年代，最熱血的藝術工作者凝聚在一起，把臺灣歷史放上舞臺，一次又一次的演

出，帶著大家追尋自我認同，激勵著所有人持續前行，找到了世世代代追求共好未來的共同精神。

四十多年來，臺灣人走過許多艱辛，迎來自由民主，開展出多元包容的藝術文化。當年「臺灣後來好所在」雖是述說古早，卻宛如一道對未來的預言：臺灣，確實一步步邁向「人人知的好所在」。原來，《薪傳》不僅是臺灣的移民故事，也舞出臺灣人看向未來的開拓精神。「我們也得開墾啊，給你們後面的活」，在《思想起》裡，陳達還唱了這麼一句。我想，這正是「薪傳」的意義，在這塊土地上，長長久久的跳下去，讓臺灣成為世界中的好所在！

我們，就是薪傳

謝旺霖／作家

一九七八年，《薪傳》首演日，撞上臺美斷交。我尚未誕生。八、九○年代，幾度再有演出，我還沒長大到會去看的年紀。

直到二○○三年，雲門三十歲。那年三月，SARS爆發，臺灣疫情延燒近四個月；八月二十一日，雲門在臺北國家劇院推出《薪傳》特別公演，就讀大學的我總算在劇院外廣場，和滿場席地的觀眾一起看大銀幕轉播，首度見到這齣名聞已久的史詩舞劇。

那是我第一次聽見陳達彈著月琴吟唱《思想起》；第一次看見漢族先民的故事演繹在當代表演藝術的舞臺上。

那也是我第一次從「身體」來認識臺灣，透過雲門舞者燃燒的肉身。他們焚香敬拜，褪下時裝，成為自己的祖先；他們使勁踏步前行，手緊拉著手，肩並肩，向自然向逆境拚搏，在狂風颶浪間奮力掙扎，不停喘息，前仆後繼抵抗著，終於突破極限放聲吶喊撐起渡海的船帆；他們死命掘地拓荒，抵著石頭又搬著石頭，胼手胝

因為《薪傳》，我感到自己更加貼近家鄉的泥土。

足汗滴不斷地耕種勞動，然後在這片土地上生育，茁壯，並且死亡……

我始終記得，那晚一落幕，室內戶外瞬間都爆出震天的掌聲。隨後編舞家攜手舞者來到廣場看臺前，再度向觀眾致意，臺上臺下數不清多少人早已紅了眼眶，仍不斷拍手彼此鼓勵，伴著舞劇中節慶鑼鼓的激昂響徹，接連兩面巨型的布幔從觀眾頂頭振振撫過，每個人幾乎都忍不住躍起伸手碰觸，好似鼓舞起一波又一波新的浪花，匯為巨流。那一刻，我忽然才意識到，不，是深深確信，原來──我們也是「薪傳」的一部分。

一代接一代，還不曾停過。

讓《薪傳》永續傳「心」

簡文彬／衛武營國家藝術文化中心藝術總監

自從一九七一年七月，美國國務卿季辛吉密訪中國開始，臺灣與世界的連結便開始動搖，直到七年多後，國際政治角力裡的一張底牌終於被掀開。

至於林懷民老師，一九六九年他赴美正式研習現代舞、一九七三返臺創辦雲門舞集，現代舞開始在臺灣引領風騷，直到五年後。

就在一九七八年十二月十六日，兩條線因緣際會地交會了：當天雲門舞集推出林懷民老師的新作《薪傳》；當天美國總統宣布將結束與「中華民國」的外交關係，前者無疑代表外交史上最令人失望的一天，後者對我來說，卻是臺灣表演藝術的一座里程碑。

剛過而立之年的林老師，是帶著什麼樣的激昂之氣，帶領夥伴們完成這一齣壯麗之作，我從來沒問過他，而《薪傳》不但在當年巧合地呼應時局，甚至在四十五年後的今天，它仍然如此被需要。

藝術家唯有心存「悲天憫人」的情懷，才有可能孕育出鉅作，我想到貝多芬的

306

《歡樂頌》、李雙澤的《美麗島》，以及呂泉生的《搖嬰仔歌》。

重演《薪傳》，我可能是最高興的人之一，打從衛武營未開館前，我就希望哪天可以在衛武營重演，林老師說「不可能」，去年（二〇二一）某月，雲門夥伴傳來消息，「演《薪傳》」，我幾乎握拳大吼！

《薪傳》不只是雲門舞作之名，它也是每個時代的命題，傳「心」。

臺灣文化的重要推手

嚴長壽／財團法人公益平台文化基金會董事長

三十多年前，我讀到報紙上有這麼一則報導，是關於一群年輕的舞者在河邊搬石頭、做訓練，這是我第一次知道臺灣有雲門，有《薪傳》。

一直以來，我總在思索如何呈現臺灣故事讓全世界都知道，一九九一年擔任美國旅遊協會臺灣代表期間，邀請各國觀光部代表、航空公司、旅行社，看雲門的《薪傳》，我與雲門的緣分就此展開。第二年我擔任青年總裁協會世界大會臺灣主席，再度邀請雲門演出，由殷琪開場介紹，演出完畢時，全場起立熱烈鼓掌，我充分體會藝術是推廣臺灣的重要媒介，透過表演講述先人渡海來臺的徬徨、希望與艱辛，讓外國人深受震撼。

臺灣當時的經濟展覽都辦得很成功，但我覺得有展無會是不行的，必須要讓全世界都看到臺灣的特色。於是我支持雲門用亞都的資源贊助國外策展人來臺，提供亞都麗緻免費住宿，讓他們看雲門的演出，同時，也積極安排雲門二赴海外演出，與國際交流，此時，我與雲門已是重要的朋友與夥伴。

雲門的表演特色在於融貫中西，結合西方元素創造出東方意象，把太極變成舞蹈，使用《紅樓夢》、《白蛇傳》等傳統題材，每部舞作我都觀賞過，同時也看見它們的進步與改變，但不變的是對臺灣土地的關懷與認同，哪裡有災難，雲門就在哪裡，這種情懷最令人感動。

懷民兄除了具有敏銳的觀察力以外，也集行銷與舞蹈等多種長才於一身，他的創意與想像，出於文學文化的底蘊，擁有獨特的氣質，而他對臺灣表演藝術的影響不只在雲門，尚有優人神鼓、漢唐樂府等知名藝術表演團體，之後更把雲門帶向國際，揚眉吐氣。看著懷民兄這樣不世出的天才文人，感佩於他帶領著雲門歷經了漫長的耕耘過程，同時也期盼著臺灣獨特的藝術文化日後可以繼續發揚光大，在國際上的熱度和影響力永不消褪。

附錄

舞者之舞

林懷民

一七八九年，法國大革命前夕，第一齣以庶民為主角的芭蕾舞劇《園丁的女兒》在巴黎劇場首演，劇終時觀眾歡呼，齊唱革命歌曲。一九一四年，德軍攻至巴黎附近的凡爾登，伊莎朵拉‧鄧肯在市區劇院著紅衣，揮紅巾，舞出《馬賽曲》，觀眾起立，涕泣高歌《馬賽曲》。

《薪傳》的宿命是一九七八年十二月十六日，在嘉義體育館的首演，適逢卡特宣布美國將與中國建交，和臺灣斷交。因為這個意外的巧合，多年來，許多關於這個舞劇的論述常常離不開「國族」、「民族」，或「國家主義」這樣的字眼。

一九九三年，《薪傳》在北京演出後，在一個座談會中，中國舞蹈界人士紛紛讚許這是一齣充滿民族精神的作品。我說，編作之時我如果想到「民族」，我一定嚇得不知如何創作。「民族」應該長成什麼樣子，穿什麼樣的服裝，做什麼動作？我只是以故鄉農民的形象，來說我們祖先的故事。只是這麼簡單。

「民族精神」無法解釋《薪傳》在異國，尤其是歐美，受到熱烈好評的景況。在一百多場公演裡，《薪傳》的各國觀眾總是不自覺地傾身朝前觀舞，在同樣的環節凝重，或歡呼，鼓掌。不同國籍的觀眾在演出後，對我提起，他們個人、家庭，或者國家，也曾強渡「黑水」。《薪傳》是向逆境打拚反抗的劇場作品，用舞者的血肉之軀。

和一般觀眾不同，我常縮著身子看演出，因為臺上喘息掙扎後仍全力以赴的舞者，都是我疼惜敬愛的夥伴。我知道他們的豪情與限制，更知道哪位舞者是抱病或帶傷登臺。看過上千次《薪傳》總排、彩排與正式公演，我不為劇情感動；鄰座觀眾啜泣時，我可能狠心記下舞者小小的失誤；而當不同的舞者在舞臺上突破他個人的限制，有了奮發的作為，精彩的突破，我泫然。

二十年前編作時毫無感知，演出幾場後，我才發現《薪傳》是齣「殺人」的舞。連續九十分鐘連續不斷的大動作，舞者只能在三次陳達幕間曲「思啊想啊起」的吟唱中，在後臺狂喘，同時整理下一段落的道具，或更換服裝。舞者只能以不斷的呼吸來把舞跳完，來「活」下去。舞至終結，舞者甚至感覺不到身體，只剩呼吸。我想，《薪傳》之所以為《薪傳》，絕不只是那移民的故事，是那狂飆的狠勁，那呼吸綿延的氛圍，使觀眾噤然，那要突破肉身極限而捨身的拚搏使觀眾動容。

一九九三年，香港沙田大會堂。謝幕過後，我走到漆黑的後臺，聽到走近的腳步聲、喘息聲，汗水的熱氣撲面而來，感知到一顆心臟猛烈脹縮跳動，黑暗中恍然聽到砰砰巨響。那是《薪傳》的倖存者，驕傲的勝利者。

《薪傳》記錄了我和第一代雲門舞者年輕的生命力，以及我們不願臣服現狀的倔強。

一九七八年，雲門五歲。因為主持舞團，我由一個非科班出身的外行，開始學習編舞，取材中國古典或西方現代；編出《薪傳》，我才真正觸及臺灣的泥土。作為臺灣第一代職業舞者的雲門諸友，為了說服親友，甚至說服自己可以這樣舞下去，內心的掙扎也許遠勝《薪傳》的肉體磨難。《薪傳》的演出，他們扮演祖先，演出自己，受到社會肯定，站在國際舞臺上接受異國人士的歡呼。《薪傳》之後，我們終於可以站在自己的家園以舞蹈安身立命。《薪傳》是我們的成年禮。

我們絕未想到《薪傳》會活下來，成為幾代舞者的成年禮。

一九九八年十二月十六日，《薪傳》二十歲生日，國立藝術學院舞蹈系學生成為這齣舞劇第五代的舞者。

《薪傳》死不了人。學生們的體能技術都勝過前人。但，這是住公寓，看電視，吃麥當勞長大的一代。其中有些人參加大甲媽祖遶境徒步進香活動，走不了半天便

坐上車子全程「觀光」。這是講究自我，流行耍酷，「誰怕誰」的一代，偏偏《薪傳》要求舞者動作劃一，呼吸一致……指導老師幾乎和學生一樣擔心，害怕。

然而，年輕是沒有世代之分的。三個月排練後，學生們收拾起害怕，面對了挑戰。

斷交二十年間，除了外交困境仍無起色，臺灣經濟快速成長，政治日益民主化，文化藝術也逐漸培厚，彷彿印證陳達《思想起》中「臺灣後來好所在，三百年後人人知」的預言。《薪傳》二十年祭的十場演出中，年輕舞者接下薪火，團結奮勇，騰躍出充滿青春活力的表演。老少觀眾宛如參加節慶，擊節歡呼，掌聲雷動。那是十場熱情燃燒的歡慶。

學生給我的卡片寫道：「透過《薪傳》的排練與演出，我們長大了，看到的不再只是自己，還有別人！」他們的臉龐清淨光華，不復再有缺乏自信或慵懶苦悶的陰影。他們給自己印製了「薪傳第五代舞者」的T恤。學生們勇渡黑水溝，在專業與人生歷練更上層樓，老師們以及前四代《薪傳》舞者備受鼓舞。

我一直認為舞者是人類最動人的標本。要精瘦，要吃得少，要像體育健將跳得高，蹦得遠，還要有耐力，像音樂家那樣精確敏感，還要像戲劇家那樣婉言輕語或雄辯滔滔。汗水淬鍊出來的肉身在舞臺上放光，娛樂，拂慰，甚至激勵觀眾。舞者

是低薪的行業，他最大的報償是在燃燒中完成自我。

《薪傳》是燃燒的舞者之舞。

沒有舞者，哪有編舞家？

《薪傳》二十年之後，我只是在場燈熄去後的劇院裡，縮著身子為舞者祝福，向他們致敬的觀眾。

感謝古碧玲為《薪傳》作傳，還給這個舞劇一個血肉的生命史，那是關於一些人，一些面對的志氣，在困頓以及較好年代的臺灣。

一九九九年一月一日

Origin 30

薪傳‧薪傳

作　　者──古碧玲

攝　　影──王信、呂承祚、李銘訓、陳炳勳、張照堂、鄧玉麟、劉振祥、霍榮齡、謝安、謝春德（按姓氏筆畫排序）

照片提供──雲門基金會

特約專案總編輯──曾文娟

副總編輯──羅珊珊

特約編輯──陳彥廷

責任編輯──蔡佩錦

企　　畫──陳玉笈

封面暨內頁設計──林秦華

內頁排版──林秦華、立全電腦印前排版有限公司

總編輯──胡金倫

董事長──趙政岷

出版者──時報文化出版企業股份有限公司
　　　　一〇八〇一九台北市和平西路三段二四〇號七樓
　　　　發行專線─（〇二）二三〇六六八四二
　　　　讀者服務專線─〇八〇〇二三一七〇五
　　　　　　　　　　　（〇二）二三〇四七一〇三
　　　　讀者服務傳真─（〇二）二三〇四六八五八
　　　　郵撥─一九三四四七二四時報文化出版公司
　　　　信箱─一〇八九九台北華江橋郵局第九九信箱

時報悅讀網──http://www.readingtimes.com.tw

思潮線臉書──https://www.facebook.com/trendage

法律顧問──理律法律事務所陳長文律師、李念祖律師

印　　刷──華展印刷有限公司

初版一刷──二〇二三年一月十三日

定　　價──新臺幣四九〇元

（缺頁或破損的書，請寄回更換）

時報文化出版公司成立於一九七五年，
並於一九九九年股票上櫃公開發行，二〇〇八年脫離中時集團非屬旺中，
以「尊重智慧與創意的文化事業」為信念。

薪傳‧薪傳 / 古碧玲著. -- 初版. -- 臺北市 : 時報文化出
版企業股份有限公司, 2023.01
　　316面 ; 14.8x21公分. -- (Origin; 30)
　　ISBN 978-626-353-256-4(平裝)

1.CST: 舞劇

　　　　　　976.6　　　　　111020049

ISBN 978-626-353-256-4
Printed in Taiwan